最新版 日式茶室設計

飽覽**茶道珍貴史料**、茶室設計**表現手法**，
領略**名茶室**的**空間意匠**

桐浴邦夫 = 著　有斐齋弘道館 = 監修　林書嫻 = 譯

　　無為而為的侘寂精神，暗藏可見與不可見的日本文化精髓於日本茶室之中。一物、一景、一疊、一樹、一水等微物存在的交錯，共譜出一個美的境界。而每一個物的存在都是帶著日本生活美學與生活方法。透過日本茶室設計的探討，可以沉靜地審視我們自己對生活美學的態度、環境融合度、動作的尺度，更深一層地重新思考在我們生活環境中，如何將生活的深度挖掘出來。本書就如一本故事書、一本茶室入門字典，也是一本空間精緻配置序列的美的參考書。在此推薦本書給喜愛日本文化與日本茶室的愛好者，一同窺視如小宇宙般存在的日式茶室設計。

方尹萍

方尹萍建築設計負責人

　　如欲深入了解日本茶室的魅力與內在采風，桐浴邦夫博士的《日式茶室設計最新版》一書，絕對不能錯過。厚達 268 頁的日本茶室專書，分為 9 個章節，115 個重要觀念與設計手法，精彩又細膩的圖解描述，簡要說明了茶道文化的歷史發展。作者將茶室內外的空間設計及啟發之氛圍，專業且鉅細靡遺地展露出來，令人迫不及待想置身茶室內，體會由茶聖千利休提出、以「和、敬、清、寂」為核心的茶道思想。「一期一會」是日本茶道的最高精神，意即把握一生僅有一次相遇的珍貴片刻，藉以領會日本茶道美學與哲思的侘茶禪境。

　　如果渴望著對日本茶室內涵的深切了解，此著作將是最好茶文化空間的入門寶典。作者桐浴邦夫建築師同時也是工學博士，以其專業學識目前身兼京都建築專門學校與知名大學府邸的兼任講師作育英才，豐厚學養尤以傳統文化相關的建築與特定空間之見解闡述至為精闢，即使非相關行業的讀者大眾也能充分理解內容含意。

　　做為臺灣最具代表的日本茶室，擁有六間茶室、三座水屋的北投文物館，正好與桐浴邦夫博士的《日式茶室設計最新版》相互輝映，以百年古蹟底蘊再現日式茶道的文化精髓。在此鄭重推薦本書，並邀請您來身歷其境，體會日本裏千家之茶道精神與文化體驗。

李莎莉

財團法人福祿文化基金會執行長兼北投文物館館長

人與空間，互相依存著。學習茶道的人，尤其深深受到環境的牽引。在日本茶道裏千家茶道的規範中，進入本勝手茶室時，用右腳踏入，出去時則以左腳跨出。逆勝手茶室恰恰相反，左腳進而右腳出。真行草不同規格的壁龕（床之間），其中裝飾配置的花器與墊在下面的木板，息息相關且牽一髮而動全身。爐位開設的位置，或在泡茶帖位內、或在泡茶帖位外，在在主宰著每一樣器皿置放的規定。原來，人與環境是這樣一體共生而相互依存的！進入茶室，坐下來，深呼吸，靜靜的心跳聲，配合著泡茶的韻律，窗外投射進來的光影，隨著時間的運行而悄悄地移動著腳步。此時，茶會的主人與客人，在茶室中，三個元素悄悄地重疊在一起，同時進入了心靈的世界、冥想的空間。茶室，就像是一個媒介。茶室製造出來的氛圍，引領我們快速地從有形世界進入無形空間，從形而下昇華進入形而上。經過茶室洗禮身心靈之後，進入茶室前看到的風景與出茶室時看到的，雖是同一個畫面，但卻彷彿再生一般，猶如全新的體驗。

祝曉梅（茶名宗梅）
日本茶道裏千家準教授

台灣製茶、喝茶的歷史已久，對於茶湯、茶器亦相當重視，近年也開始見到發展茶席美學的風潮，然而對於茶空間之注重則尚屬起步。茶室，其實就是最大、最複雜的茶器，一般人不易解其奧義；師承日本茶室研究名家亦為建築師的桐浴邦夫老師，在本書中透過百餘個關鍵詞彙，輔以簡潔易懂的圖說，讓有心於茶空間的人士找到了最方便的工具書。全書既像是日本茶室的建築史，亦如茶室構造的建築資料集成，不僅及於茶室內外構成的形與意，連茶室空間中抽象的主客倫理關係，皆傳達得淋漓盡致。樂見這樣的書引介進來，醉心於茶空間、潛心於發展台灣茶文化的朋友，讓我們一起學習，體會這微妙的壺中天。

陳正哲
南華大學環境設計與區域再生中心主任、東京大學博士

作者鑽研日本茶道相關知識多年，在此領域著墨甚多專業著作，且鉅細靡遺、圖文並茂，各冊著作均值得專業人士與一般求知者收藏研讀。本書內容對於茶文化的起源到現代茶湯文化的變遷過程，無論是空間上主客之間動線差異、美學觀點裝飾藝術的演變、茶道內在蘊涵的嚴謹待客精神、人文、禮節與外在有形的茶室客席空間、內外露地、蹲踞等之藝術裝飾，都有著深入而細緻的描述與圖示解說，閱讀此書將有助於讀者能夠更加正確地認識、感受日本正統的茶道、茶室、茶人、以致「禪」的深邃樸實文化意境。

<div align="right">

張柏競

浩司室內裝修設計總監

</div>

　　在極限的狹窄空間裡，人與人一邊品茗一邊促膝而談，思緒早已飄逸到無限寬廣的向度裡。茶道引領人進入神遊冥想的世界，茶室亦將人際關係帶到了深交的境界。茶室在日本的建築文化裡，無疑是個特殊而充滿魅力的建築類型，讓許多茶人皆想創造屬於個人的獨特茶室。本書介紹了茶道與茶室建築的歷史、茶室建築的空間、由室內到室外的構築，以及著名的茶室案例，深入淺出而廣泛地介紹了茶室建築的種種面向，是認識茶室很好的一本入門書。

<div align="right">

黃俊銘

中原大學建築系專任副教授

</div>

初版與新版後記

　　一直想在哪個篇章裡寫下這些話，但最後還是寫成了「後記」。

　　茶室空間裡面，有牆壁、窗、床之間、天花板（天井）、榻榻米（畳）、地爐、躪口、露地等重要的元素。但是，為了茶道進行而使用的陶器等有形的器物，只是其中一個部分而已。換句話說，茶道空間是由這些元素、器物圍塑出來的，然而，在周圍所形成的「什麼也沒有」的地方，才是真正茶道的本質所在。彰顯出「什麼也沒有」的方式，就是運用壁面、床之間等元素。而茶道，乃是款待客人時，以形式表達心意的一套道理。因此，在「什麼也沒有」中，其實飽滿充盈了人的心意。

　　回到最初以關鍵詞彙編寫本書來說，如果能快樂地建造茶室空間、讓使用者（亭主與客人）都能夠感到舒適快樂，這也就是茶室設計本質的實現了。如同這裡所要傳達的，這本書是要讓無論學生、或是完全外行的素人，都能夠建造出專屬的茶室空間。茶室本身或許讓人覺得高不可攀，的確也會有較艱難的地方，但卻並非全然如此。就像北野大茶會那般，其實坐在草蓆上也能夠享受飲茶的樂趣。不過，如果能對前人們的想法、與技術有所了解的話，就能將茶室這個領域發揮得更寬廣。

　　筆者在撰寫本書時，已經是知天命的年歲了，但相對於茶室的世界來說仍是十分年幼的後輩，由這樣的我來寫下這些內容，實在是有些不自量力。然而，即使自知不足，還是打算盡我所能地從各個面向寫下茶室設計計畫相關的內容。就算相當有限也好，也希望能讓更多人認識茶室，特別希望能吸引年輕人進來這個極具魅力的世界。進而應用書裡的內容，開拓出新的境界。

　　最後，由衷地感謝接受我無理要求繪製插畫的野村彰先生與吉田玲奈女士，以及一再容忍筆者的任性、耐心十足的 X-Knowledge 出版社的本間墩先生、以及所有的工作人員。

　　另外本書所使用的圖及插畫是為了說明而繪製的，所以在某些部分會加以簡化或是變形，請讀者們了解。

桐浴　邦夫

本書的初版問世後，已經過了九年。期間，很遺憾的是我的恩師中村昌生教授辭世了。我能寫下這本茶室相關書籍也是多虧中村教授的教誨。學生時期，我在教授的指導下，進行了大量數寄屋建築的調查。在現場進行測繪調查，再製成圖面。又針對近世、近代的數寄屋設計、追溯名匠足跡的大工技法進行一番調查。還得以參與桂離宮、裏千家住宅等的調查。然而我卻是到最近，才終於稍微能理解調查的意義。這九年時間讓我成長許多。有幸受到許多先進的指教，也讓 2018 年出版的《茶湯空間的近代》有機會獲頒茶道文化學術賞獎勵賞，也是首度頒給建築領域。除此之外，很榮幸參與中村教授監修的《茶室露地大事典》編輯工作，這將成為我人生的寶貴經驗。還有，松殿山莊、擁翠亭以及監修本書內容的弘道館等優異的數寄屋建築也有很好的交流。甚至遠赴舊金山演講，並在建築學會中參與了「和室的世界遺產價值調查委員會」。

　　本書的初版也在臺灣出版繁體中文版，之後還重新出版了。日文原版也不能輸。這次出版新版之際，我們都有所成長了。懂得穿上和服，當亭主時更有亭主風範，當客人時更謹遵作客禮儀。還有，在書內加入了許多新知，讓內容更彰顯做為日本獨特文化的「侘數寄」、「美侘」等茶道與其建築。此外，上述文化並非只存在於極東的小島國，對世界也具有重大的意義，雖然篇幅不多，但盡可能也加入了一些這部分的內容。

　　最後我想再次表示感謝之意。從初版就協助本書、此次又重新繪製插圖的野村彰先生，感謝他完成我的很多不情之請，例如要在現在已乾枯的水池，畫出有水流動的狀態等。我還拜託有斐齋弘道館監修本書有關茶湯的內容，特別是來自捷克的克莉絲汀小姐也給予了莫大的幫助。還有百忙之中數度遠道而來京都的 X-Knowledge 編輯部佐藤美星。

桐浴　邦夫

● 初版與新版後記在日文版中置於書末，此繁體書中文版將之移前，並保留「後記」體。

目錄

01

茶室的魅力

02

茶道文化

03
茶室與茶苑

04
茶室空間的平面配置

05

設計、施工與材料〈室內篇〉

06

設計、施工與材料〈點前座、水屋篇〉

07

設計、施工與材料〈外觀篇〉

08

縱橫今昔的著名茶室

09

近代・現代名作

01
Chapter

茶室的魅力

001 自由的空間設計

point 茶室的空間設計相當自由，但如果能了解茶室設計的基本概念、以及空間設計背後所隱含的寓意，視野將會更加開闊。

拜訪 A 宅

宅邸主人拉開糊有單層和紙的障子門，招待我們進入一間小房間，房間地板上鋪有六張半疊大小的琉球疊（榻榻米），從牆面上的障子圓窗照進北方柔和的日光。讓筆者驚奇的是床之間 [1] 所使用的床柱，是中段微彎的優良紫薇細圓木，這是一般用來做為點前座（主人座）的中柱也相當合適的木材。

主人開始為我們點茶。不過他並不遵循茶道既有的「點前」形式，而是舀起茶粉添入茶碗，再提起鐵壺注入熱水，最後以茶筅（由竹子精細切割的刷狀器具）刷攪。這間茶室由完全是茶道門外漢的 A 先生，在自家一隅憑個人喜好所設置的，他說他在年輕時曾經體驗過「待庵（參照第 224 頁）」[2]，因而觸發對茶室空間設計的興趣。這間茶室是他頻繁走訪木材產地，收集自己喜歡的材料後，再委請工匠建造而成，並沒有依循茶道該有的規則。雖然如此，這仍是一次令人神清氣爽的茶室體驗。

從特定形式到自由設計

茶室設計原本就是不受拘束的。在近幾年所建造並公開發表的茶室建築中，由藤森照信 [3] 在長野縣茅野市所設計、懸浮於空中的「高過庵」較為出名。可見場地只要能供飲茶之用，並不需拘泥於形式，如果能在建造及使用過程中感受到快樂，將比什麼都來得美妙。

話雖如此，當專業的設計師接受茶人委託建造茶室時，不能只是一味地自由設計，對於基本的茶室型態還是必須有所了解，最好還能夠進一步理解茶道及茶室空間背後的涵意。就如「守破離」[4] 一詞所言，凡是要先打好基礎，最後再打破框架、自創一格。本書正是希望幫助有興趣建造一座茶室的讀者一臂之力而寫的。

译注
[1]「床之間」是茶室內擺放掛軸、花器，並且地板略高於地面的裝飾性空間。
[2] 為千利休所設計的茶室，參照第 224 頁。
[3] 藤森照信（1946 年～），日本近代建築家、建築史學者。
[4] 出自利休的短歌「規矩作法守りつくして破るとも離るゝとても本を忘るな」，意謂恪守規則而後打破、創新，但仍不忘本。

堀川上的茶室

在京都堀川的河面上，只設置了一天的茶室。這個約兩張榻榻米大小的茶室，是由學生們以木材為骨架、糊紙做成有屋頂的作品。

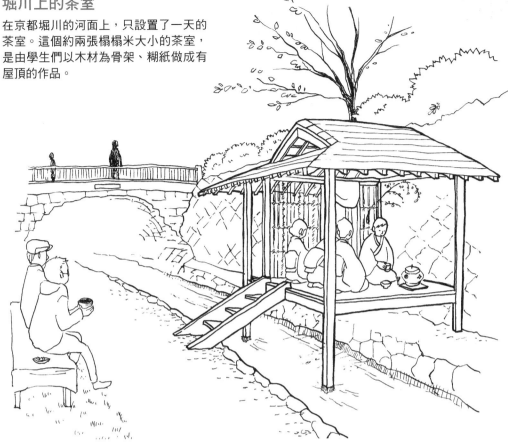

高過庵

雖然這座建築物能否稱做茶室仍有爭議，不過希望讀者能透過此作品體會到茶室建築的寬廣。

A宅

此茶室以專家眼光來看或許會有些疑慮，但卻是茶道門外漢A先生樂在其中建造而成的。

002 日式待客之道

point 茶室常設計為小而簡樸的空間，與一般建築的發展大相逕庭；而且表現出平等、款待客人的心意。

日本獨有的型態

茶室的魅力在於獨特的空間設計。就規模而言，一般建築物在條件允許下，通常都會尋找較寬廣的空間，但茶室卻完全背道而馳，朝向愈來愈小的規模發展。據說茶室是從在十八疊寬闊空間裡享受飲茶樂趣的時代，慢慢變成四疊半的大小；最後縮減到二疊大、已無法再縮小的空間，僅剩下分別為主人及客人準備的兩張榻榻米（疊）而已。

此外，還有一股驅使茶室朝向簡樸的力量。在建築領域中，尤其是西洋教堂的牆壁，向來是供畫家們盡情展現自身才能的大型畫布，甚至填滿雕刻。但茶室的壁面卻很排斥做為畫布使用，構成牆壁的只有自然的泥土、及局部貼在土壁上的和紙而已。也就是說，這是以壁面及天花板營造「空無一物」氛圍的手段。茶室壁面本身並不主張些什麼，僅僅是構成「空無一物」的一個要素而已。

平等與款待之心

茶道思想重視平等及款待之心，雖然兩者都是心境上的問題，但以具體樣貌表現這些思想的茶室，正是相當具日本精神的空間設計。

例如「刀掛」是使武士將象徵自己身分地位的佩刀置於茶室外的裝置；「躙口」是無論什麼人都必須彎腰低頭才能入內的入口形態，表現出了平等的思想。此外，茶室也表現出同理他者的空間細節。例如為了提供客人更舒適的場所，在床之間位置的選擇及天花板的形態，皆運用巧思加以設計；另一方面，為了讓主人席的位置表達出謙卑之意，則會將空間範圍縮小。

表千家不審菴

外觀樸素的茶室，設有躙口及刀掛。

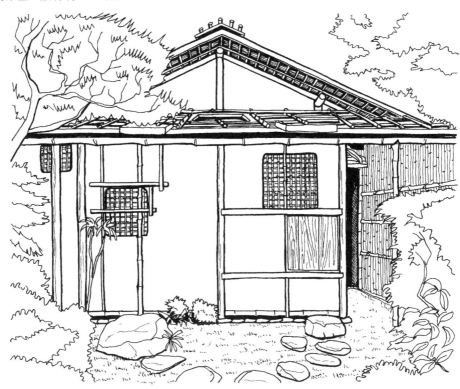

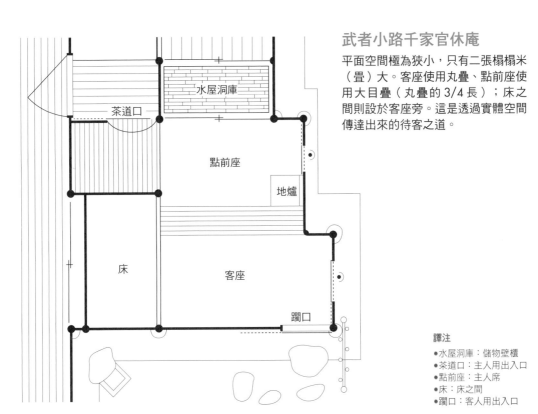

武者小路千家官休庵

平面空間極為狹小，只有二張榻榻米（疊）大。客座使用丸疊、點前座使用大目疊（丸疊的 3/4 長）；床之間則設於客座旁。這是透過實體空間傳達出來的待客之道。

水屋洞庫

茶道口

點前座

地爐

床

客座

躙口

譯注
●水屋洞庫：儲物壁櫃
●茶道口：主人用出入口
●點前座：主人席
●床：床之間
●躙口：客人用出入口

003 進入自然之中

point 日本被四季分明的美麗大自然所包圍。竭盡所能融入自然的茶室建築，正是處在人造物與自然的交接處。

人工型態與自然型態

茶室是盡可能使用未經加工的木材、以天然土材做為牆壁的建築。

一般認為建築是與自然相對之物。建築之所以被創造、發展成如今的型態，可追朔至建築最初是用來遮風避雨、讓人類能在自然環境中保護自己的地方。例如，希臘與羅馬等地的神殿、基督教的教堂、伊斯蘭教的清真寺、歐洲、印度與中國等的宮殿、喇嘛教（藏傳佛教）的寺院、埃及與瑪雅等的金字塔，以及東洋諸國、日本的佛教建築等……不勝枚舉，當然並非所有建築都是為了對抗大自然而生，但它們都是集結眾人智慧創造出原本不存在於自然界的人工型態。

日本住宅建築之中，「書院造」是加工天然建材做出更為幾何形狀的造型。例如，以縱、橫線條所構成的押板（床之間）、違棚等「座敷裝飾」；正方形排列而成的格天井；木紋呈平行排列、有著美麗直紋的角柱。此外，如牆壁、窗門等，可見在純白紙上施以彩繪、或也有裝飾在房間分界處、設計複雜的雕刻欄間。書院造是使用木材等的自然材料，經人工竭盡所能打造而成的建築。

自然與人工之間

其實，茶室一點也不自然，百分之百是人造物。例如草庵茶室，是費盡心思將自然融入其中的人造物。在草庵茶室中，能夠觀察到亟欲排除人造要素的型態。屋頂不使用人造屋瓦，而是以草、樹皮與切割原木製成的板材等呈現出以植物鋪設的樣貌。柱體使用接近原本自然狀態的細原木。以混入乾稻稈的土砌成的牆壁。床之間的床柱、床框等，也都是以自由的線條構成。無不可見，茶室是表現自然的人造物。

泰姬瑪哈陵（Taj Mahal）

1653 年，位於印度亞格拉（Agra）。建築是人類為對抗大自然所打造，
從而發展出美麗且優異的造型。

巴黎聖母院

1250 年，位於法國巴黎。

茶室

茶室是試圖融入自然的建築，竭盡所能地讓茶室不以人造物之姿存在。床之間使用的幾乎都是未經加工的天然木材，壁面以土塗抹，有些甚至會塗抹至天花板。雖說是以人工打造之物，卻又排拒人工的痕跡，亟欲讓人從中感受到自然。此外，在最內側的壁面上還會吊掛花朵（植物），這個特別的空間是用來表現平等與款待的心意，對其後的日本建築影響甚鉅。

004 讓世界驚呼的平等空間

point 就某方面來說，自然帶給人們極大的試煉。日本人以這樣的自然為本，創造出讓世界驚呼的優異空間

美麗的大自然與來自自然的威脅

歷來介紹茶室時，總是將它視為自然的造型。日本雖然是被四季分明的美麗大自然所圍繞的國家，另一方面，那樣的自然卻也帶給人們極大的試煉。日本是地球上少數暴露在地震、颱風及豪雨等眾多自然災害的國家。或許歐亞大陸的當政者們曾建立強大的帝國，不僅達到所向無敵的程度，還能夠征服自然。然而日本卻無法如此，即便能夠讓周圍的人們屈服，面對地震、颱風，卻仍只有無能為力的感覺。

在中世萌芽的平等空間

日本有名為〈慕歸繪詞〉的繪卷（參照第63頁），其中一部分描繪了連歌會的情景。在鋪設板材的房間內，某些地面鋪上了相同種類的榻榻米，參加連歌會的人散坐其上。連歌、茶道等都是中世的藝能之一，參加者圍坐（車座）在同樣的榻榻米上，表現出人人平等。

陸若漢眼中的茶道

葡萄牙人陸若漢（João Rodrigues）在茶道最為興盛的桃山時代來到日本，對茶道大為驚嘆。陸若漢對中國的情形也瞭若指掌，從而觀察到兩國「以茶款待」的共通點。不過他也指出兩者間的差異之處，在日本無論來人身分高低，一進到茶室皆會被平等地以茶相待，表現出符合現代價值的平等精神。毫無疑問地，這在十六世紀的世界裡相當特異。

這樣的平等精神應該是源自於，在大自然之下，人類的想法與行動等根本不足為道的思想。換句話說，這樣的想法是從自然被視為是超越人類的存在而來。

二條城二之丸御殿

書院造建築雖然使用了天然木材，卻也呈現出人工之美。
人工之美同時是社會秩序的展現。

西芳寺湘南亭

材料直接使用丸太，陽台（廣緣）的頂部是土。與周邊的自然（庭園）合為一體。
超越人類智慧的自然之姿表現出平等。

005 現代化的設計

point 近代建築師重新挖掘出隱藏在茶室、茶室風格建築（數寄屋）等之中的現代元素。

眼光放諸世界

近代日本受到西洋的影響極大，導致日本許多傳統文化式微，茶道也不例外。不過，就如浮世繪受到西洋人矚目一樣，他們也注意到茶室以及受茶室影響的數寄屋。西洋甚至出現講述茶室、數寄屋等如何帶給近代住宅深遠影響的書籍，也有不少建築師受此影響。

桂離宮

1933 年，德國建築家布魯諾‧陶德 1 在赴日不久後，旋即造訪了位於京都的桂離宮，並讚嘆道：「讓人感動流淚般的美」。桂離宮建於江戶時代初期，是應用茶室建築技術與設計巧思的「數寄屋造」別墅建築。桂離宮在昭和時代以後受到許多建築師的矚目，就在同一時代，世界建築風潮開始轉向現代主義。

桂離宮的美經常會以「簡單素雅」來形容，再來是設計與自然十分調和這點，受到世人注意。經常被介紹成「雖然也有裝飾，但每一件裝飾的表現都力求簡潔，而且建築內部與外部的自然（庭園）巧妙形成一體感」。

歐洲建築的壁面高大且封閉，在擺脫歷史邁向現代化的過程中，變得十分重視簡樸洗鍊、及建築與大自然的關係。數寄屋正是這股風潮的範本，而桂離宮又是其中的代表。

形象素樸且具開放性的茶室

朝現代化推進的這個時期，也讓茶室本身備受矚目。茶室是屏除多餘物事的簡潔表現，也是避免威嚴、追求均等的空間。此外，還格外重視開放性。例如位於西芳寺內的湘南亭。在簡樸的外觀下，搭配開放的空間構成，以此加深茶室與庭院之間的連結，正是它之所以受到大眾喜愛的原因。

譯注

1 布魯諾‧陶德（Bruno Julius Florian Taut, 1880 ～ 1938 年）為表現主義建築師、都市計畫家，曾滯留日本三年半。

桂離宮古書院

藉由簷廊將室內與庭院的自然環境融為一體。

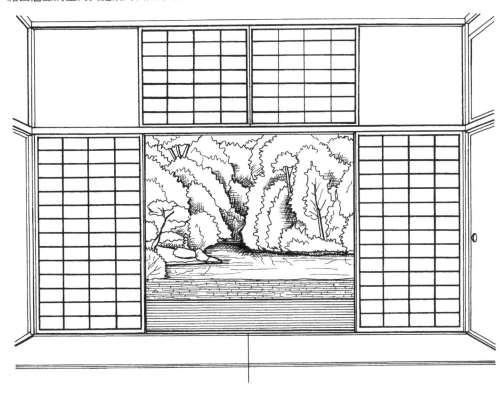

西芳寺湘南亭

設有茶室建築中少見的陽台（廣緣），庭院與室內空間形成一體。

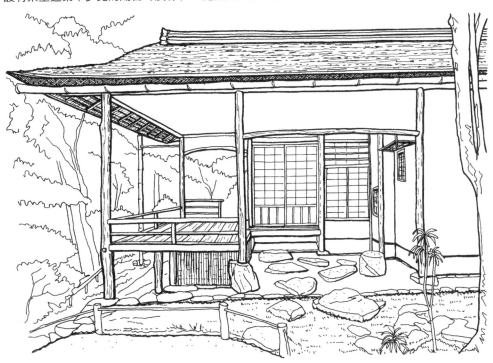

23

006 從仿作與歷史中學習

point 仿作未必是全盤複製，當中也會有創新。從歷史中學習，是創造新境界的源頭。

仿作

日文中「仿作」一詞源於和歌的創作方法「本歌取」，意指模仿既有的和歌（本歌），但並不要求百分之百相同。因此「以重現舊有樣貌進行考據研究」所建造的茶室，在廣義上也被稱做仿作。正如本歌取一樣，在既有的和歌上添加一些變化，便能增加表現的深度、大幅改變原本和歌的個性。使用者也能因為知道本歌的歷史，進而提升鑑賞的深度。

茶室仿作有許多具體的方式，如透過改變窗戶的尺寸、位置，柱體的材質、粗細、以及加工方式，天花板的結構，或直接變更空間配置等等。

近代茶人（數寄者[1]）及建築師留下了不少仿作的茶室，但都不是原原本本地複製前人的作品，而是從各種不同觀點來建造。例如以創作為目的的「如庵」（參照第230頁），或是以考據後復原舊有茶室為旨趣的「表千家殘月亭」（參照第134頁）以及「裏千家又隱」（參照第238頁）等等。

從歷史學習

如果要以簡單的說明讓各位了解何謂茶室，只需介紹現今的茶室如何建造即可。然而，本書希望能做到「最容易懂」的程度，卻又在書中時常穿插歷史事件，乍看之下似乎會使內容變得複雜。

但由於茶室的歷史淵遠流長，現今我們認為理所當然的事物，在四百年前卻非如此。或許讀者會因此覺得茶室設計複雜、限制又多，但其中的原則並非固定不變，而是會隨著時代變化調整。

仿作這種創作行為是從學習歷史起步，不單是探索茶室不斷變化之下的本質，也是一種突破既有觀念，使茶室設計有推陳出新的創作靈感。

譯注
1 數寄者指愛好茶道、和歌之人。

如庵仿作

大河內山莊
建於 1941 年

笛吹嘉一郎

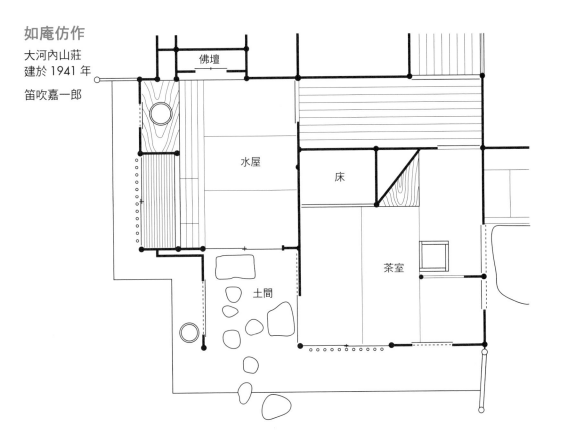

佛壇

水屋

床

茶室

土間

殘月仿作

蘆花淺水莊（山元春拳舊居） 1923 年

在設計上自由地安排，例如偏移床柱位置等。

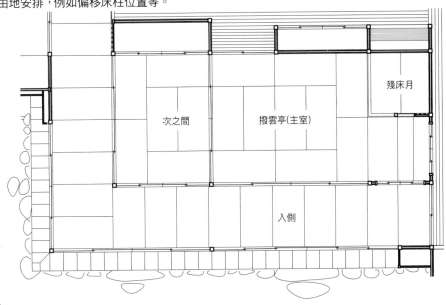

次之間

撥雲亭(主室)

殘月床

入側

譯注

• 水屋：小廚房
• 床：床之間
• 土間：外玄關
• 入側：外廊

007 借代與偏好

point 「借代」是指不取用事物原來的意思，而是看待成其他的事物。「偏好」則是表達作者、或是一種表現形式的詞語。

桂川的編織花器

「借代」（見立て）是指將某一事物當做其他的事物。這種手法常見於日本傳統文學及藝術。

現今收藏在兵庫縣香雪美術館的桂籠花器，正是千利休將魚籠借代為花器的例子。千利休接收桂川漁夫掛在腰上的漁籠後，再當做花器來使用。

茶室空間內的借代

「躝口」是為客人設置的小型出入口。其由來眾說紛紜，有一種說法認為這是千利休從河上漁夫小屋的小型出入口得到靈感所發明的。此外，茶室內塗泥牆壁上露出土壁骨架的「下地窗」，也是農家建築裡常見的形式。無論是露出土壤地面的土間床、或是木板簡單鋪成的地板，以這種粗陋的建築樣貌當做接待客人的就座空間，可說是劃時代的創舉。

偏好

茶道中經常使用「偏好」（好み）一詞，但這個詞彙卻沒有嚴謹的定義，並且具有多重意涵。

其一是指表達某人的愛好；其二是標示某一作品的作者；其三是指某人獨特的表現形式，有時也包括同時代、或後代其他人所製作同一風格的物品。使用在茶室時，多以後兩者的解釋居多。

此外，「偏好」也可用來指稱仿古之作。因為江戶時代在學術研究上不如現代精確，會有一些現在看來令人百思不解的東西。儘管如此，所有作品背後都有產生的背景及緣由，如果能進一步理解，會使事物的意義更加深長。

千利休曾見到的淀川邊小屋（示意圖）

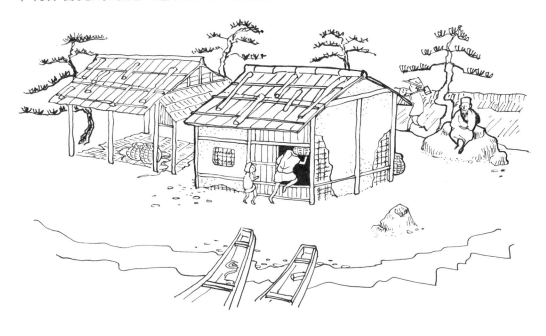

躙口與下地窗
裏千家又隱

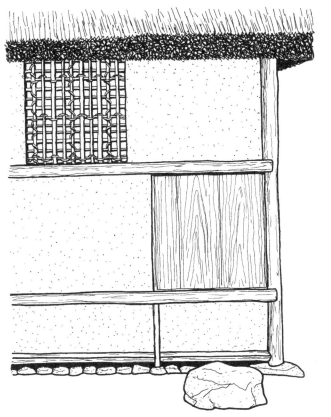

桂籠花器

短評 1

茶室是否會因為茶道流派不同而有所差異？

　　茶室是否會因為茶道流派不同而有所差異呢？可說有，也可說沒有。雖然有人認為應該要加以區分清楚，不過這並不是那麼容易。

　　後面的篇章會詳細地介紹，但必須先說明的是，在奠定今日茶室基礎的桃山時代（1573～1603年），並沒有形成所謂的流派。換句話說，在流派確立以前，重要的茶室都已被建造，所以可以說茶室不會因茶道流派而有所差異。

　　千利休的孫子千宗旦，不提倡當時所流行、小堀遠州等人的茶室形式，而主張能表現出千利休嚴格態度的空間設計。之後，千宗旦的三子江岑宗左設立不審菴表千家，四子仙叟宗室設立今日庵裏千家，次子一翁宗守設立官休庵武者小路千家。而宗旦的高徒山田宗徧、杉木普齋等人，則將茶道文化推廣至商賈、職人等階級。

　　另一方面，元祿時代《茶道全書》、《南方錄》的出版，對確立以家元（一派之掌門人）為首的家元制度具有重大意義，也使流派在江戶時代漸趨穩固。

　　那麼流派成立前後的差異為何呢？以地爐周邊榻榻米的鋪設方向為例，在千家流中相對於地爐的點前座是以縱向鋪設，而武家流則是以橫向鋪設。此外，設置在點前座旁的「袖壁」及其下方的「壁留」（設於袖壁下方的橫木），千家流使用竹材，而武家流則使用木材；袖壁內角的二層吊架（二重棚），千家流採用的是上下板同尺寸的形式，武家流則是採用上板較大的雲雀棚形式。

02
Chapter

茶道文化

008 茶道的歷史 1

point 雖然遣唐使早已將茶葉傳回日本，但飲茶文化要到鎌倉時代以後才正式開始普及。

中國茶

茶葉的原產地一般認為是在中國西南、泰北、以及印度阿薩姆省等地區，屬於照葉樹林帶中被稱做東亞半月弧的區域[1]。

茶葉在加工做為飲品之前，原本應該是食用品。約莫在兩千年以前的文獻中可見到的「茶」字，指的就是「茶」。中國境內將茶當做一般飲料，最少經過兩千年以上的時間。

西元四～五世紀左右開始，飲茶習慣在中國南方迅速地廣泛流傳。八世紀後期，陸羽完成《茶經》。從此茶從補充營養的飲料，轉而發展成具精神價值的文化。

傳入日本

茶葉一開始是由遣唐使帶回日本。平安時代初期的《日本後紀》[2]記載，在815年4月22日嵯峨天皇出巡至近江的唐崎時，大僧都水忠曾親自烹茶侍奉。然而在平安時代，雖然有部分的寺院已經開始飲茶，卻未見大規模普及的現象。

飲茶習慣的普及

鎌倉時代以後，茶葉再度由禪僧榮西帶回日本。榮西重視茶葉的藥效，著有《喫茶養生記》一書。

榮西將明惠上人所餽贈的茶樹運回日本，並在京都栂尾一帶開設了茶園。爾後，栂尾所產的茶葉被稱做「本茶」，且為了有所區別，其他地區所產的茶葉則被稱做「非茶」。

至此之後，飲茶習慣大幅度普及開來，從僧侶、貴族、武士，甚至平民，其發展關鍵在於茶葉由原本做為藥用，而後轉變為嗜好品飲用有關。隨後，茶也被視做遊興的元素之一，發展出名為「鬥茶」的遊戲。

譯注

1 照葉林（laurilignosa）是副熱帶濕潤氣候的典型植被，又稱副熱帶常綠闊葉林，分布於雲南、西藏、中國華南、臺灣至日本西南部。有日本學者主張此地帶有不少共通的文化要素，特別是阿薩姆、雲南山地至湖南山地連成的東亞半月弧，被認為是文化起源的區域。

2 《日本後紀》是平安時代初期，奉天皇命令所編撰的史書，紀錄了西元792～833年這42年間所發生的事。

東亞半月弧

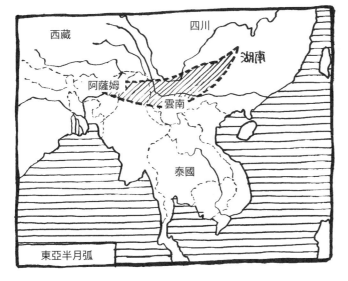

西藏
四川
湖南
阿薩姆
雲南
泰國
東亞半月弧

曲彔

茶葉起初傳入日本時，是採行
中國式坐在椅子上喝的飲法。

譯注
●曲彔：太師椅

京都栂尾的茶園

位在高山寺內，是日本最早開設的茶園。

009 茶道的歷史 2

point 　當極盡奢華的飲茶方式大為盛行之際，開始有人對此感到懷疑，從而開創出了日後的佗茶世界。

鬥茶與婆娑羅

「鬥茶」是於西元十四～十五世紀末期所盛行的一種遊戲，遊戲方式是參加者須在品茗之後，分辨出茶葉是栂尾產的本茶，或是其他區域產的非茶。

另一方面，在日本南北朝時期與鬥茶同樣流行的還有「唐物莊嚴」一詞，是指收集日文稱之為「唐物」的中國舶來品，用來裝飾生活環境、相競表現奢華的習慣。而所謂的「婆娑羅」，則是集結茶、花、香等要素組合而成的風雅情趣，展現出對極致華麗的追求行為。其中甚為出名的，是被記載在《太平記》[1]中的南北朝時代人物佐佐木道譽[2]。

唐物的世界

極盡奢華的茶會在室町時代盛行一時，幕府雖下令禁止舉辦，但卻難以杜絕。最終，這些使用唐物品茗的儀式做法，甚至被採納為武家儀禮的一部分，使得收集唐物的風氣愈發蓬勃。其中，特別是由足利義政[3]所搜集的唐物名物被稱做「東山御物」。足利將軍身邊有一群負責鑑定及裝飾的「同朋眾」，負責掌管唐物，並依循一定的規則進行擺設。足利將軍的名物與擺設方式，記錄在《君台觀左右帳記》中。同朋眾在會所內稱做「茶湯之間」的房間內點茶（泡茶），並由此發展出先在茶湯之間點茶，再端至座席的形式。

佗茶的起源

另一方面，在室町時代（1336～1573年）也發展出「佗茶」文化。曾受一休宗純[4]指導參禪的村田珠光[5]，改變了從前以唐物為主、運用豪華精美器具的風氣，轉而採用簡樸的和物，並且發掘不完美物品的內在美，並參考大自然的型態，在茶道中實現連歌[6]的美學意識及禪的思想。又稱為「本數寄」。

譯注
1 《太平記》是日本古典戰爭文學名著之一，以日本南北朝時代為舞台。作者、成書時期等不詳。
2 佐佐木道譽（1296或1306～1373年），活躍於日本鎌倉時代末期到南北朝時代的武將。
3 足利義政（1436～1490年），室町幕府的第八代將軍。
4 一休宗純（1394～1481年），室町時代臨濟宗大德寺派的僧人、詩人。
5 村田珠光（1423～1502年），室町時代中期的茶人、僧人，被認為是佗茶的創始者。
6 連歌意指眾人接續以五七五長句、七七短句的順序唱吟、創作短歌。

君台觀左右帳記

記載押板[1]、書院[2]、違棚[3]等位置的擺設方式。

摘自《君台觀左右帳記的總合研究》

慈照寺東求堂同仁齋

東求堂是足利義政於1486年所建山莊中的一棟建築,在東求堂的東北角處設有四疊半大小的同仁齋,整體形式與《君台觀左右帳記》中所登載的極為相似,據說義政也曾經在此親自點茶招待客人。

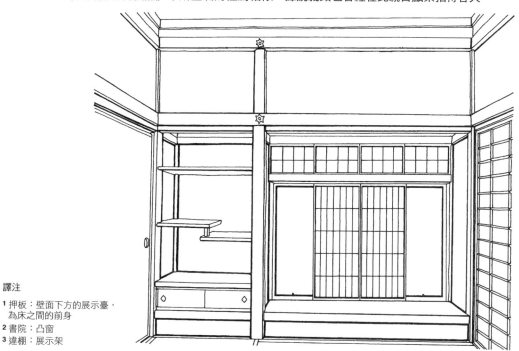

譯注

1 押板:壁面下方的展示臺,
　為床之間的前身
2 書院:凸窗
3 違棚:展示架

010 茶道的歷史 3

point　在城市中營造山野氛圍的「市中山居」蔚為風潮。

侘茶的開展

　　西元十六世紀以後，茶道開始在堺市富裕的工商階層間流行。武野紹鷗（參照第52頁）是堺市的富商，起初跟隨三條西實隆[1]學習「歌道」（和歌的創造方法與學問），爾後將學習的主軸轉向茶道，企圖將侘茶鑽研到極致。同一時期，在宅邸內設置簡樸山野風格的庵室逐漸流行起來，被稱做「市中山居」（參照第76頁）。

千利休與豐臣秀吉

　　武野紹鷗的弟子千利休（參照第52頁），是將茶道提升到幾近完美的代表人物。起初他承繼了武野紹鷗等人的茶道形式，但不久之後便開創出只留兩張榻榻米（畳）、不能再小的極小茶室空間，除去所有多餘的東西。此外，千利休也轉而發掘從前相較中國唐物評價很低的朝鮮及日本製陶瓷器之美，並透過借代的手法，為茶道注入了一股新的價值觀。

　　另一方面，織田信長與豐臣秀吉為了加強與堺市工商階級的友好關係，並在經濟利益的考量下，將茶道運用在政治上，稱為「茶湯御政道」。最著名的是 1585～1586 年的「禁中茶會」，是豐臣秀吉就任成為關白[2]後，做為回禮舉辦的茶會；以及 1587 年召集所有名滿天下的茶人所舉辦的「北野大茶會」等，都是在政治上利用茶道的例子。

千利休以後的茶道發展

　　古田織部（參照第54頁）承繼了千利休開創的飲茶形式，主張以織部燒[3]為代表的大膽美學，反應了當時逸軌[4]的時代風氣。此外小堀遠州（參照第56頁）則擔任了寬永文化的舵手，在簡樸中增添裝飾性與纖細感來表現江戶時代的美學意識。這就稱為「美侘」。千利休之孫千宗旦（參照第54頁）則謹守侘茶的傳統，奠定了三千家的基礎，在家元制度已然穩固的情況下，使茶道文化在工商業者間普及開來。

譯注

1 三條西實隆（1455～1537年），室町時代後期到戰國時代間的公卿。2 關白為輔佐成年天皇的重要職官，類同於中國古代的丞相。
3 織部燒是接受古田織部指導燒製的美濃窯陶器，以個性豐富及創意奔放著名。
4 逸軌的原文為「かぶき」，語源來自かぶく，字面上的意思是歪頭，用來引申形容行為逸脫常軌。

北野大茶會

有的人在茶室中點茶、有的在草蓆上點茶、有的在傘下點茶，眾多茶人齊聚一堂（〈北野大茶湯圖〉全圖與部分）。

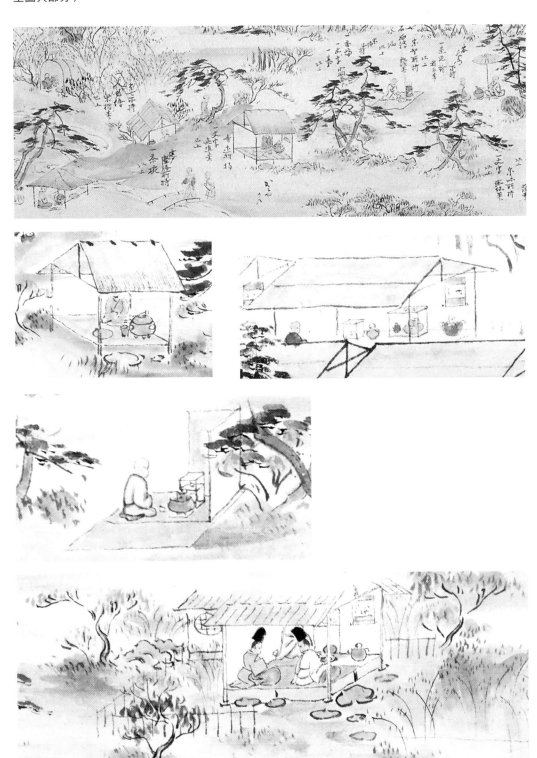

011 茶道的歷史 4

point 受明治維新影響而沒落的茶道再度興起的原因，出人意外地是因為受到西洋文化的刺激。

江戶時代的茶道文化

江戶時代家元制度的確立，使茶道形式不只趨向固定，且能穩定地傳承下去。而另一方面，也出現了茶道娛樂化的傾向，對此有人倡導回歸嚴肅。譬如井伊直弼[1]提出「一期一會」[2]的思想，主張「獨座觀念」，也就是在茶會後藉由獨自一人品茗與自身進行對話。

近代的茶道文化

近代初期，因西洋文化的傳入使人們無瑕顧及日本原有的文化，加上支撐茶道的武士及寺院等沒落，使得茶道文化受到很大的衝擊。

世界博覽會與茶

明治初期的世界博覽會，讓衰落的茶道得以報一箭之仇進而翻身再起。1867年在巴黎舉辦的世界博覽會，茶在會中備受矚目。當時的歐洲，正是茶葉消費量大幅增長的時期。

博覽會的操作模式傳入了明治維新後邁向現代化的日本，除了展示各種新奇的物品，日本傳統的茶道文化則是重要的宣傳演示活動之一。有的將茶室移築至博覽會現場，有的則嘗試以或站或坐的方式飲茶（立禮茶）。

茶人的世界

明治後半期，支撐茶道文化的新興族群急驟壯大。他們從歐美文化反思，而深知日本文化的特異性與近代性，積極致力於保護日本文化。

他們在收集佛教美術、浮世繪等作品的同時，也將觸角伸向茶具及茶室建築。雖然有人批評他們的行為有部分是出自於自身的經濟利益，但換一個角度來思考，他們從已經沒落的寺院中，救出可能散逸、腐朽的文化資產及建築物，可說對茶道文化的傳承有極大的貢獻。

譯注

1 井伊直弼（1815〜1860年），江戶時代末期的大名。
2 「一期一會」指主人及客人將每次的茶會都當做一生只有一次般、用心珍惜。

東京國立博物館　六窗庵

原本設置在奈良的興福寺，由金森宗和[1]所創建。在博物館館長町田久成等人的竭力奔走下，移築至博物館內，並於 1877 年第一屆內國勸業博覽會中展出。

井上馨邸　八窗庵

原本是奈良東大寺四聖坊內的茶室，明治初期（1887 年）由井上馨[2]移築到位於東京麻布鳥居坂的自宅，後於戰爭時燒毀。

譯注

1 金森宗和（1584 ～ 1657 年），江戶時代前期的茶人。
2 井上馨（1836 ～ 1915 年），日本的武士、政治家、企業家。

012 茶事與茶會

point 現在包含用餐的正式聚會多稱為茶事，其他的集會則稱為茶會。

茶事與茶會

茶道中有「茶事」與「茶會」這兩個用語，首先簡單說明這兩者的差異。基本上兩者意思相同，都是一種邀請客人前來並奉茶招待的聚會，通常還會提供懷石料理。但時至今日，多將包含用餐舉行的正式聚會稱為「茶事」，不用餐的則稱為「茶會」。

最初使用的語彙是茶會，當時念做「ちゃかい」（CHA-KAI）或「ちゃのえ」（CHA-NO-E）。桃山時代茶會的禮儀形式自由、不像現在這般完備，之後茶會的形式才發展得較為完善。在第 40 頁將說明茶事的種類有「正午茶事」、「夜咄茶事」、「口切茶事」等等，除了用來稱呼正式的場合之外，也用來區別一般的茶會。

大寄茶會

在桃山及江戶時代的茶會，通常客人只有一到數名。但近代以後卻開始出現數十甚至數百人的「大寄茶會」，即人數眾多的茶會。

大寄茶會的原型是豐臣秀吉的「北野大茶會」，據傳當時光在神社的拜殿就有八百人多人聚集。另外秀吉在醍醐寺舉辦的賞花宴也被歸類為這種茶會之一。

明治以後人們對豐臣秀吉的興趣升高，促使了北野神社的茶會重新舉辦。也開始定期召開東京大師會、京都光悅會等人數眾多的茶會。

此外，許多不同類型的茶會也紛紛舉行，如各宗匠流派的「開春茶會」（初釜）、季節性的「例行茶會」、紀念千利休與茶道先賢「忌日茶會」等，甚至還舉辦了同時設有許多茶席、由不同流派一起參加的「合同茶會」。

洛陶會東山大茶會茶席圖

1921 年，京都東山一帶的各地點一同舉辦了大茶會。

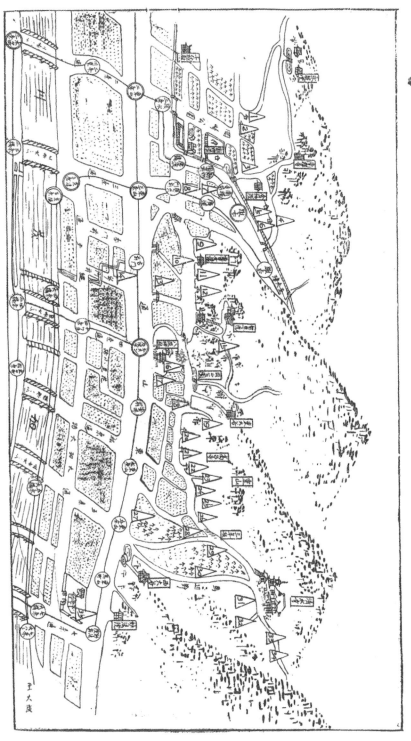

1 野塚山邸
2 中中邸
3 稻原邸
4 橫無邸
5 無杉櫻邸
6 後山町邸
7 市蓮峯邸
8 富原中邸
9 久原春邸
10 林葛亭邸
11 島々橋邸
12 溝前邸
13 西茶書院
14 西鬼室邸
15 渡高臺亭邸
16 左近村邸
17 大野西邸
18 禪瓦井邸
19 上葵邸
20 平朝風邸
21 澤田の邸
22 藤松墓邸
23 松米岡邸
24 白水軒邸
25 清翠庵邸
26 都中衛
27 京博物
...

引用自《建築畫報》（1922 年 3 月）

013 茶事的種類

point 正午茶事是所有茶事的基本形式，包含初座與後座的前後兩階段。

茶事的種類

茶事依據季節、時間、旨趣等有各式各樣的種類，一般以「正午茶事」為基本形式，包含「初座」與「後座」的前後兩階段，從午餐時間到下午兩點，約須花費四個小時。包含「正午茶事」在內，茶事的種類共有稱做「茶事七式」的七種形式。其他六種如下：「夜咄茶事」，通常從冬季的傍晚時分開始舉行；「朝茶」，特別是指在夏季清晨進行的茶事；「曉的茶事」，同樣是在早上舉辦，以享受嚴冬拂曉時分的曙光風情為目的；「跡見茶事」，是為欣賞地位崇高人士造訪茶席時所使用過的道具所舉辦；「不時茶事」，有非預期、以及錯開用餐時間的雙重意義；「口切茶事」是每年十一月，將封裝新茶的茶罐開封，並當場研磨、沖泡、奉茶的茶事。

除此之外，還有其他幾種茶事，如一主一客的「獨客茶事」；較傍晚早一些舉行的「夕去茶事」。另外，也有在早上或午餐後進行的點心茶事或點心會，稱之為「飯後茶事」。飯後茶事可取代口切茶事成為為茶事七式之一。

地爐與風爐

茶室中設有「地爐」，通常只在十一月至四月的冬季期間使用，五月到十月的夏季期間則使用「風爐」（參照第48頁）。

亭主、半東、正客、末客

「亭主」原意為一家之主，但在茶事上是指點茶及招待客人的人，「半東」則是負責協助亭主的人。「正客」是茶事的主賓，「次客」地位次於正客。「末客」一般也稱做「御詰」，負責陪在最末席協助茶事順利進行。

茶室範例

下圖是筆者為說明所繪製的虛構平面圖。圖上標示了各種茶事（茶會）的主要動線
（詳細說明請參照各別章節）。

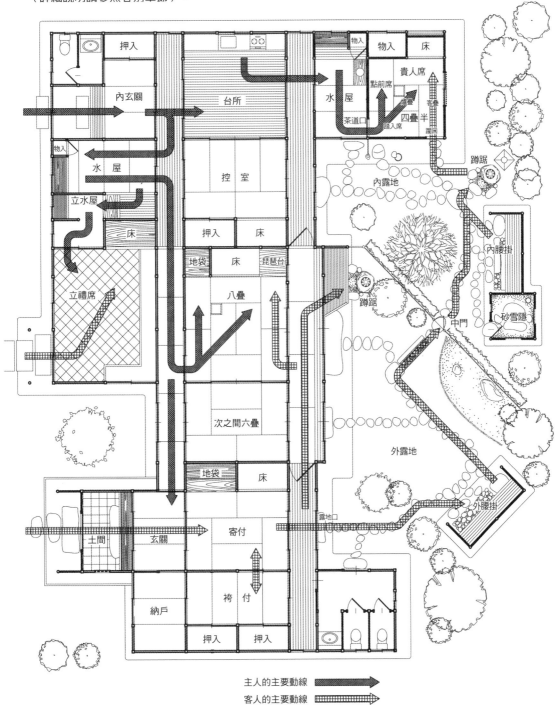

主人的主要動線 ➡
客人的主要動線 ⬌

譯注

- 押入：壁櫥
- 物入：儲藏間
- 水屋：小廚房
- 立水屋：廚房
- 床：床之間

- 立禮席：座位區
- 土間：外玄關
- 納戶：儲藏室
- 台所：廚房
- 控室：休息室

- 地袋：低矮櫥櫃
- 寄付：客人整理服裝、準備入席的房間
- 袴付：衣裝整理室
- 貴人席：主賓席

- 點前席：主人席
- 客疊：客人席
- 琵琶台：尺寸為床之間一半、底板也較高的展示台

- 茶道口：主人用出入口
- 露地：茶庭
- 蹲踞：水缽組
- 腰掛：客人等候主人接待入席的亭子

- 砂雪隱：廁所

41

014 茶事 1 準備工作

point 茶事從訂立計畫開始。門戶稍微敞開是一種請君入內的暗示。

茶事的準備與招待的內容

首先，以使用地爐的「正午茶事」為例來說明茶事的流程。

茶事從訂立計畫開始，亭主需先決定好茶事的目的、旨趣、預備邀請的客人名單（客組）、時間日期等等，並撰寫請柬。而客人在收到請柬後需寫好回函，或需在茶事前一天親自送返回函。

接下來，亭主決定好當天所要使用的茶具組，並進行在茶事舉行的前一天清掃茶室及露地等事前準備。

寄付及露地

客人要比預定時間更早一些前來「寄付」（客人整理服裝、準備入席的房間）集合。此時，不需主人家的人帶領即可自行進入。當門戶略為開啟，就是在暗示客人可以入內；如果準備還未完成，通常門就會關著。

客人們在寄付內整理服裝，待全員到齊後，再依照客人的數量敲擊木板。接下來負責協助亭主的「半東」會奉上熱開水或淡茶（白湯），客人在飲盡後再前往「露地」（茶庭）內的「腰掛」（客人等候主人接待入席的亭子）。從寄付起身前往露地時，主人會準備「露地草履」供客人使用，如果遇到下雨，則會準備「露地斗笠」、「露地木屐」或「雪駄」。「雪駄」是指鞋底貼有皮革的草履，據傳是千利休改良自平安時代起就已在使用的皮革製草鞋而成，以便能在潮濕的露地使用。

亭主趁這一段等待的期間，會忙著清掃茶席、焚香，在「蹲踞」（參照第 88 頁）的水缽裡添滿水。再將水桶放回水屋口，穿過中門前往腰掛迎接客人。

客人禮貌地受禮後，再度坐回亭內，稍待片刻後就可以前往茶室了。從外露地穿過中門進到內露地，在內露地的蹲踞處洗手、漱口，最後清洗勺柄並將勺子放回原處，再進入茶席。

有些露地裡會擺設「關守石」，具有引導客人動線的功能，放有關守石處就暗示了請客人就此止步。

寄付

客人在這裡集合，並享用熱開水、淡茶（白湯）。

腰掛

客人坐在等候亭裡靜坐等待亭主前來迎接。
下圖左邊的是正客。

蹲踞

客人在進入茶室之前，先在此洗手及漱口。

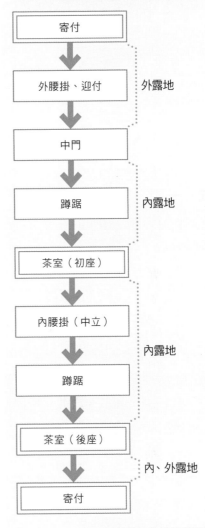

茶事的程序（客人的動線）

寄付
↓
外腰掛、迎付 ——外露地
↓
中門
↓
蹲踞 ——內露地
↓
茶室（初座）
↓
內腰掛（中立）
↓
蹲踞 ——內露地
↓
茶室（後座）
↓
寄付 ——內、外露地

＊圖中框線為兩條者是在建築內部

譯注：
● 寄付：客人整理服裝、準備入息的房間
● 腰掛：客人等候主人接待入席的亭子
● 蹲踞：水缽組
● 露地：茶庭
● 初座：茶事前半段
● 後做：茶事後半段
● 中立：茶事中間的休息時間

茶事2 初座與後座

point 客人在進入茶席前，要先從躙口窺視茶室內的樣子。

入席

踩在「躙口」（參照第170頁）前的踏石上，將躙口打開後，先環視茶室內部、床之間等的情形，再將扇子往自己前方擺放，以坐跪姿緩緩移入室內。身體轉向躙口，將草履交疊、靠門尾直立擺放，讓隨後的客人容易入內。接著移動到床之間前的榻榻米（疊）上，以謹慎崇敬之心欣賞床之間及主人點茶之處。接著暫時就坐在臨時席，待末客欣賞完床之間，再依照正確的座位坐定。通常床之間前方的「貴人疊」是正客的席位。此外，當末客進入茶室後，需在關上躙口門時發出輕響，再扣上門鉤。

初座

茶事的前半段「初座」會先在地爐內添入炭火（炭點前），並奉上懷石料理。最基本的懷石內容是一汁三菜，由味道質樸的「味噌湯」（汁），及「生魚片盤」（向付）、「煮物」、「燒物」等三菜構成，也有再增加下酒菜（強肴）的情形。之後端酒上席，

開始進行「千鳥杯事」[1]。附帶一提，在使用風爐的夏季，炭點前的程序則會改在懷石料理後進行。初座結束後會供應點心（菓子），客人在享用完畢後，需再一次恭敬地觀賞床之間與地爐，最後從躙口離開。

中立

初座結束後，客人進到露地的腰掛稍事休息，這時可順便使用「雪隱」（洗手間）。亭主則在茶室內將床之間的擺設改用花來裝飾，並拉起捲簾、整頓茶席。當準備完成時，就敲饗銅鑼之類的樂器歡迎客人。客人聽到響聲後，再度使用「蹲踞」（參照第88頁）（水缽組）漱洗後入席。

後座

茶事的後半段「後座」，亭主會奉上濃茶及薄茶，濃茶由眾人輪流共飲一杯。這種做法被認為是遵循「一座建立」[2]的精神。再來，則是欣賞茶入、茶勺等道具。後座結束時，客人由躙口下到露地，並在露地接受亭主的目送後，返回寄付。

譯注
[1]「千鳥杯事」指主、客用同一個杯子輪流飲酒。
[2]「一座建立」比喻主人在招待客人時竭盡所能地使賓主盡歡，達到心意相通的境界。

入席

客人拉開躙口門，行禮一次後先環視室內情形。

欣賞床之間的擺設

客人由躙口進入茶室後，先對著床之間行禮一次並加以欣賞。

入席後到坐定位為止的動線（正客）

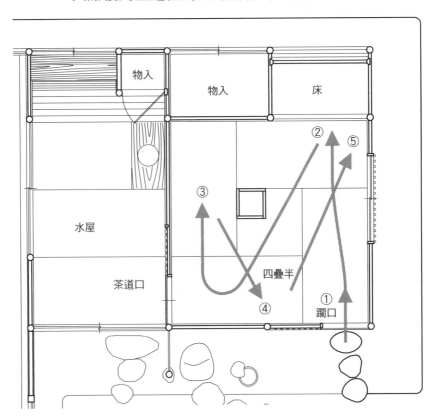

① 先由躙口朝茶室內觀看，並從遠處欣賞床之間。
② 以坐跪姿緩緩由躙口進入室內，站立走向床之間前方。
③ 坐下來欣賞床之間的擺設，再朝點前座前進。
④ 坐著欣賞各種道具及地爐，先移至臨時席位坐下。
⑤ 待末客欣賞完床之間，再移到貴人疊上坐定。

譯注

●物入：儲藏間
●床：床之間
●水屋：小廚房
●茶道口：主人用出入口
●躙口：客人進入茶室的低矮入口

016 茶道具 1

point 具歷史淵源的優質茶道具被稱為名物。一般分為大名物、名物及中興名物三種。

名物

「名物」是指具歷史淵源的優質器物，在茶道中，特別會使用名物來評判茶道具的優劣程度。在足利義政的東山時代，博得名聲的器具稱為「大名物」，到了千利休的時代的則稱為「名物」，其後由小堀遠州選出的茶具則被視做「中興名物」。

之後松平不昧所著的《古今名物類聚》[1]更將這些道具的分類加以明確化，並帶給後世極大的影響。

茶碗

在室町時代飲茶所用的茶碗，以青瓷、白瓷、天目（中國浙江省天目山的佛寺所使用的茶碗，由福建省建窯燒製）等自中國傳入的「唐物」為主流。

其後隨著侘茶開始流行，也逐漸使用起朝鮮製的高麗茶碗。在過去，高麗茶碗是日常雜用的器具，但也有符合茶人喜好的器物，比如被譽為最頂級的高麗陶瓷器「井戶茶碗」，或以刷毛沾白土塗布、留有刷毛痕的「刷毛目茶碗」等。

雖然日本最初燒製的是模仿天目紋的陶瓷器，不過之後也燒製出了適合侘茶使用的茶碗，如「黃瀨戶」、「瀨戶黑」、「志野」等等，以及之後長治郎窯場所生產的「樂茶碗」。後來唐津、薩摩、萩等地也紛紛設立窯場，更燒製出了紋飾豐富的「織部燒」，或是京都出產的「仁清燒」（御室燒）等陶瓷器。

茶勺

最初舀取抹茶粉的匙子是借用藥用的象牙匙，現今的茶勺則普遍為竹製。沒有竹節的茶勺屬於「真」型、勺柄末端有節的是「行」型、竹節位於中段的是「草」型，不過實際上並沒有嚴謹的定義來區分各種形式。也有另一種說法，稱象牙製漆器材質的為「真」，松、櫻等木製的為「草」。此外，親自動手削製茶勺也被認為是侘茶的一種象徵行為。

譯注

[1] 《古今名物類聚》是江戶後期，紀錄名物的實錄。

茶碗的形狀

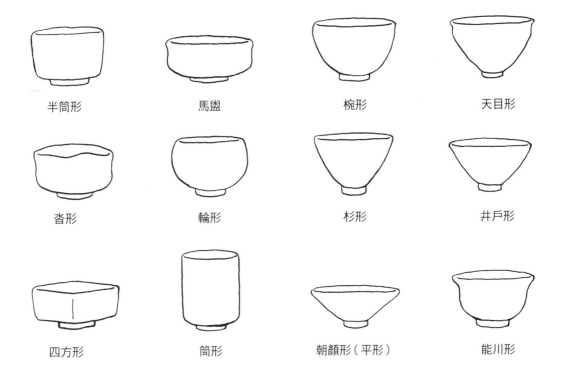

半筒形　　　馬盥　　　椀形　　　天目形

沓形　　　輪形　　　杉形　　　井戶形

四方形　　　筒形　　　朝顏形（平形）　　　能川形

天目茶碗

因為形體為倒圓錐狀，底座窄小，所以會置於茶拖「天目台」（貴人台）上使用。

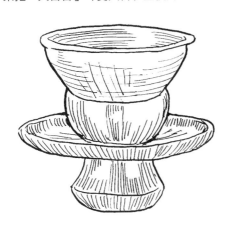

茶勺

由上而下依序是無節（真）、元節（行）、中節（草）。

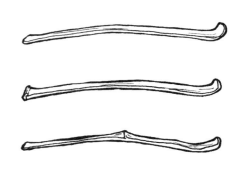

茶道具 2

台子

「台子」是一種置放各種器具的棚架，據說本來是中國的禪院所使用的器具，後來在鎌倉時代傳入日本。最初被用來做為擺設「唐物」的架子，隨後也用來擺放「和物」。也因為這個緣故，一般認為使用台子是較為高雅的茶道形式。台子的形狀呈長方體，構造上是以四根或兩根柱子支撐上下兩塊長方形木板。上方的板材稱做「天井板」（天板），下方的稱做「地板」。台子的種類繁多，例如以黑漆塗布、有著四根柱子的「真台子」，層板以白木泡桐製、柱子用竹子製作的「竹台子」，以及只用兩根柱子的「及台子」等等。

茶入

「茶入」是儲藏抹茶粉的容器，其中儲放濃茶的多是陶製，稱做「濃茶入」或「茶入」；薄茶則多使用漆器，以「薄茶器」或「薄器」稱之。代表性的薄器為形狀如植物棗果的「棗」。材質除了漆器外，也有使用具黑色條紋的柿木（黑柿）、黑檀等高硬度的木材做成的。

濃茶入的壺蓋使用象牙製成，並常可見在內側張貼金箔的蓋體，種類上則有小型的「茄子」、壺身肩部呈水平外張狀的「肩衝」、扁寬型的「大海」等。而收納茶入的茶袋（仕覆），則是以專為縫製茶袋生產的緹花布（名物裂）等製作而成。

茶釜

「茶釜」是用來煮沸熱水的金屬器具，通常以鑄鐵製造。自古以來較廣為人知的產地，有鎌倉時代在明惠上人的指示下首開鑄造先例的筑前芦屋，以及自平安時代開始製造鑄鐵器物的下野天明等地。室町時代末期，京都三條釜座製造出了「京釜」，茶釜可說隨著茶道發展不斷演進。

風爐

「風爐」是火缽狀的爐具，用來燒沸茶釜內的水，與台子等物在同一時期自中國傳入日本。素燒後上漆打磨的是為「土風爐」，使用青銅（唐銅）的是「唐銅風爐」；另外也有鐵、木製品。

竹台子

台子柱及板的名稱。

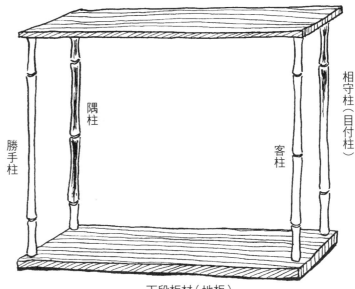

上段板材（天井板）

隅柱

相守柱（目付柱）

勝手柱

客柱

下段板材（地板）

肩衝茶入

棗

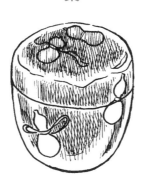

朝鮮風爐與真形釜

茶筅

熱水注入抹茶粉後，用來加以刷攪的器具。奈良的高山為知名的茶筅產地。

譯注
●肩衝茶入：壺身肩部呈水平外張狀的茶罐
●棗：棗形茶罐
●真形釜：基本型茶釜

018 床之間的裝飾

point 侘茶創立之後，床之間的規模不僅縮小，裝飾的方法也有了極大的轉變。

室禮與床之間的裝飾

裝飾茶室是從室町時代開始，發展出在「押板」（展示台）、「付書院」（凸窗）、「違棚」（展示架）等處做擺設的習慣，一般認為這種習慣是延續平安時代裝飾房間的室禮傳統。

室町時代的「座敷裝飾」以擺設唐物為主流。裝飾型態是掛設從中國傳入三幅一組的佛畫、及擺設稱為「三具足」的「花瓶」、「燭台」、「香爐」。中央的佛畫稱做「主佛」（本尊），兩側的則是「脇繪」。

侘茶創立後，使用的器具種類隨之從唐物改為高麗物或和物。擺飾方法也產生了變化，例如縮減床之間的幅寬、降低天花板的高度；從前大多喜愛使用華麗的繪畫，現在則被禪意十足的水墨書畫取代，而花器也從古銅製變為竹製。

掛物

「掛軸」也稱做掛幅，是用布帛、紙等裱裝的書畫作品。舉行茶事時，掛軸通常用做初座時的裝飾。

掛軸據說是在平安時代與佛教同時由中國傳入日本，初期多以佛畫為主，後來逐漸改為表現花鳥風月的繪畫、書法也變得愈來愈受歡迎。侘茶派則偏好禪僧的墨寶、古人筆跡或茶人所寫的書信等。

花入與花

茶事的後座階段是以鮮花做為裝飾，而供其擺設的地方有好幾處。如掛在床之間的中釘、床柱的花釘上的「掛花入」（參照第158頁）；從床之間的頂部及橫楣下方橫木（落掛）垂下的「釣花入」；床之間底板上的「置花入」。以花器的材質來區分，金屬製、唐物青瓷被視做「真」，上釉的和物陶瓷器是「行」，竹、籠、瓢與不上釉的陶瓷器稱做「草」。

日本中世（1192～1573年）的花道中發展出一種名為「拋入」的技法，是以保持花材的自然風貌為主軸。裝飾在茶室裡的插花則將這種花道形式發揮得更加自由，其中尤其以高雅的花形最受歡迎。

此外，正月時會裝飾結柳，將柳條結成圈後，插入掛在床之間柳釘上的青竹花器內，讓柳條長長地垂落做為裝飾。

三幅一組的床之間裝飾

在三幅掛軸的前方裝飾以花瓶、香爐、燭台等組成的三具足。

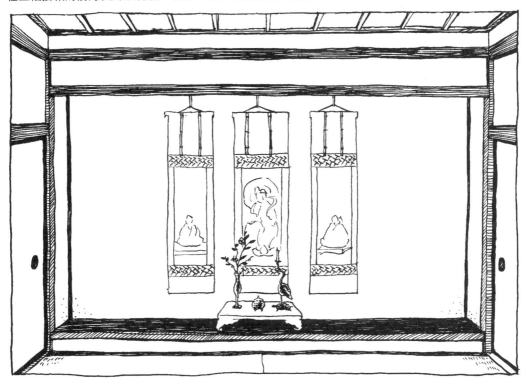

正月的床之間裝飾

床之間內側左方的角落懸掛結柳。

花入

床之間的薄板之上，放置上部開著小口的竹製花器。

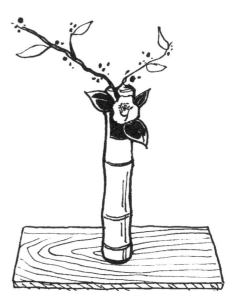

019 茶人 1

point 富商武野紹鷗以堺市茶道的舵手之姿，培養了不少後進，其中的一位弟子千利休更是將侘茶發展至巔峰。

武野紹鷗（1502～1555年）

紹鷗名仲材，通稱新五郎，紹鷗是他的法名。據說他經營買賣武器、甲冑的生意有成，一代致富。紹鷗早先在京都跟隨三条西實隆學習和歌，其後也對茶道產生興趣，並在實隆逝世後返回堺市。

紹鷗培養出津田宗及、今井宗久、千利休等人，皆為引領當時堺市走向文化興盛的人物。

千利休（1522～1591年）

千利休通稱為與四郎，法名宗易，居士號則是利休。利休出生於堺市，是魚貨盤商與千兵衛之子。他跟隨武野紹鷗學習茶道，並逐漸嶄露頭角，受織田信長拔擢成為教導茶道的茶頭之一，之後則侍奉豐臣秀吉。

1582年本能寺之變後，利休追隨秀吉遷移到山崎，並在這裡搭建了二疊大小的「待庵」（參照224頁）。

1585年，利休負責秀吉的「禁中茶會」[1]，並在此時由正親町天皇敕賜居士號利休。隔年同樣舉辦了禁中茶會，並在茶會中公開展出了「黃金茶室」（參照第226頁）。此外，在室町時代以裝飾華麗的茶道具接待天皇的做法極為普遍。

1587年舉行的「北野大茶會」，是千利休最後一次出現在臺面上。

1591年千利休70歲高齡時，在豐臣秀吉的命令下切腹自殺。肇因是大德寺三門上所設置的利休木雕像，因為在天皇敕使也會通過的三門上設置腳踏雪駄（雪鞋）的千利休像，被視為大不敬。但據推測理由不只如此，街尾巷弄間也有不少的耳語，諸如千利休捲入豐臣政權下的權力鬥爭、堺市商人式微而博多商人勢力抬頭等等說法。

千利休成就了侘茶形式的茶會與點茶儀禮，發展出獨創的茶室及道具，進一步加深了茶本身所具有的精神價值，並對後來的茶道產生了巨大的影響。

譯注

1「禁中茶會」是豐臣秀吉就任成為「關白」後，做為回禮所舉辦的茶會。參照第34頁。

武野紹鷗

千利休

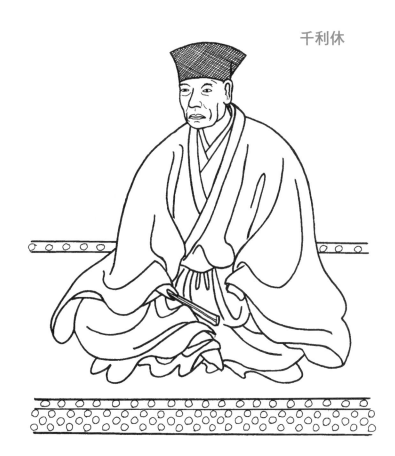

point 武家茶人重視設計，千家茶人則將茶道發展至極簡。

古田織部（1544～1615年）

　　織部通稱左介，名重然，是出生於美濃的武將。

　　織部曾先後追隨織田信長及豐臣秀吉，秀吉逝世後就此過著專注茶道的生活。織部向利休學習茶道，是利休門下最優秀的七位弟子（利休七哲）之一，並擔任指點二代將軍德川秀忠茶道的「指南」一職，負責指導大名[1]。

　　織部讓美濃一帶的窯場依自己的喜好燒製茶用陶器，這些陶瓷器被稱做「織部燒」。其中外型跳脫常軌、較為自由豪放的也稱為「戲謔之作」。

　　他的茶室代表作是藪內家[2]的「燕庵」（參照第232頁），原本的茶室在幕府末年被燒毀，現存的是移築自他處、忠於原貌的仿作。

織田有樂（1574～1621年）

　　有樂是織田信長之弟，乳名源五郎，長大後稱為長益。有樂在本能寺之變後便追隨秀吉，秀吉逝世後改跟隨德川家康，冬之陣[3]戰役時依附於秀吉的大坂方勢力，夏之陣戰役時則隱居於京都。

　　雖然織田有樂做為武將評價不佳，但卻是一位才華洋溢的茶人及茶室設計師、在建仁寺內建造了「如庵」（參照第230頁）。

千宗旦（1578～1658年）

　　千宗旦字元伯，是千家的第三代，也是三千家（宗旦流）的創始者。千宗旦的父親名為少庵，是千利休的續弦宗恩帶來的繼子；母親名為龜女、是千利休的女兒。在盛行小堀遠州等為代表的「美侂」（追求均衡之美的茶道風格）時代裡，千宗旦仍持續探究侘茶的領域，謹守一又四分之三疊大小的一疊大目茶席。

　　千宗旦在利休切腹自殺後，曾短暫跟隨父親千少庵一同寄居在會津的蒲生氏鄉處。於1594年被允許返回京都，並在同年建造了「不審菴」（參照第240頁）。千宗旦晚年時，將不審菴讓給三男江岑宗左後，又另外建造了「今日庵」以及「又隱」（參照第238頁）。其後，千宗旦之子紛紛自立門派，次男一翁建立武者小路千家、江岑創表千家、仙叟設立裏千家。

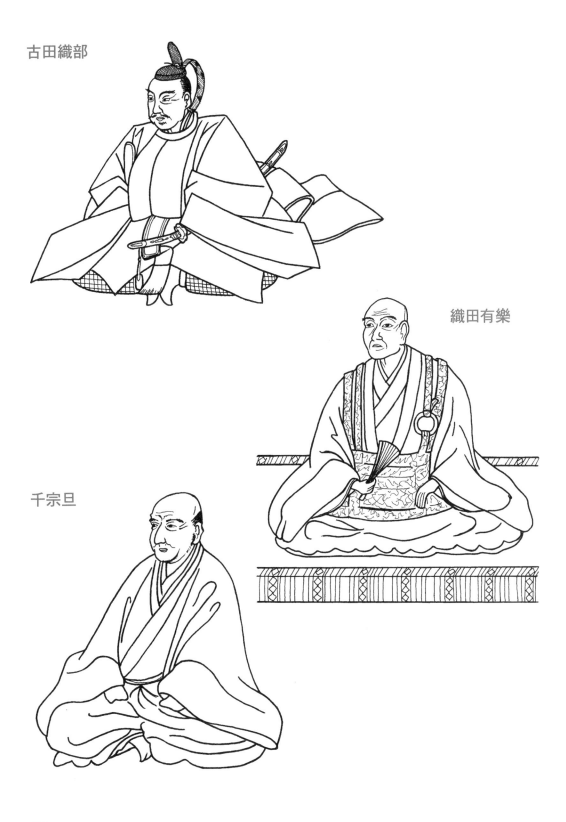

古田織部

織田有樂

千宗旦

譯注

1 「大名」是日本古代封建領主的稱謂。

2 「藪內家」是具有四百餘年歷史的茶道世家，創始人藪內紹智為武野紹鷗晚年的弟子，其妻舅為古田織部。

3 江戶幕府消滅豐臣家的戰役，稱為「大坂之陣」，包括 1614 年的冬之陣及 1615 年的夏之陣。

茶人 3

小堀遠州的茶道結合了草庵茶及書院茶,稱之為「美侘」。

小堀遠州(1579～1647 年)

小堀遠州是近江出身的武將,名政一,在江戶幕府內專司建設(作事奉行),負責施行建築、土木、庭園造景等工事。

小堀遠州的茶道學自古田織部,在為三代將軍德川家光獻茶後,便被稱做將軍家的茶道師範。小堀遠州的「美侘」是草庵茶及書院茶的結合。將大自然與建築更具體連結在一起,被認為是融合了王朝時代幽玄與中世侘寂的產物。並且,相對於千家之茶強烈追求精神性,更嚮往以自然的設計來實踐遵循時代秩序的茶道。

小堀遠州做為建築師相當活躍,並逐一完成了具時代性的代表佳作,例如天皇寢殿區(內裏)、伏見城本丸書院、二條城、江戶城等;茶室作品有金地院八窗席、龍光院密庵席等;還有以造園師身分完成的仙洞御所、孤蓬庵茶庭等,其設計風格對後世影響甚鉅。

片桐石州(1605～1673 年)

片桐石州的出生地是攝津茨木,乳名鶴千代,長大後稱做長三郎貞俊,後改名成石見守貞昌。他擔任京都知恩院的作事奉行等職務,被視為小堀遠州的後繼者而活躍於世。另外,他也受四代將軍家綱徵召,任職專事名物鑑定的御道具奉行,制定了「柳營茶道」,也就是德川幕府的茶道規矩。後來,片桐石州在大和地方建造了慈光院並在此退隱。

松平不昧(1751～1818 年)

松平不昧是出雲松江藩的第七代藩主,名治好,其後改為治鄉。松平不昧在 17 歲時接任成為藩主,並開始學習茶道。他實行藩政改革,並以治水、新田開發等政策改善了地方財政窘況。他從 19 歲起開始學禪,創立「茶禪一味」的茶風,並於退隱後,在江戶品川的高台建造了「大崎園」(參照第 244 頁),喜歡集結大名、文人雅士等一同熱衷於品茗之樂。所建的茶室作品中,較著名的是建於有澤家內的菅田庵,茶室形式採一疊大目中板,由丸疊、大目疊及介於二者之間的板材構成。

小堀遠州

片桐石洲

松平不昧

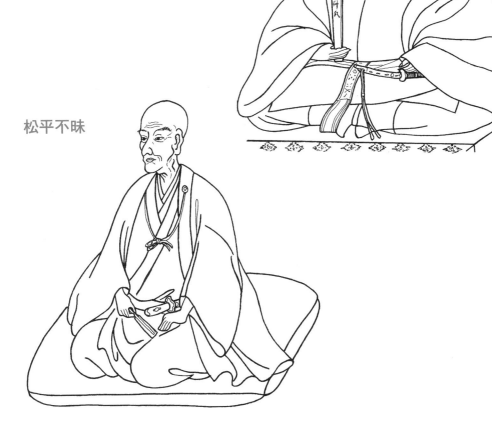

022 茶人4

point　近代茶人（數寄者）移築歷史名作，再利用農家創造了茶室建築（數寄屋建築）。

益田鈍翁（1847～1938年）

益田鈍翁出生於佐渡，乳名為德之進，名孝。明治維新後，鈍翁在橫濱從事貿易，後來成功合併三井物產、開創了三井財閥。「大師會」是在1895年藉弘法大師的忌日創造的茶會，鈍翁為創設此茶會竭盡心力。他也將農家建築移築到箱根的強羅公園內，並在整建後改設為茶室。

原三溪（1868～1939年）

原三溪出生於岐阜縣，名富太郎，是橫濱原家的入贅女婿，經營繰絲貿易生意而成為富商。三溪在橫濱的本牧開設了三溪園，並將紀州德川家所殘存的建物臨春閣、月華殿及春草廬等移築到園內，使三溪園成為一座大規模的建築博物館。

松永耳庵（1875～1971年）

松永耳庵出生於長崎縣壹岐，乳名是龜之助，後來稱做安左衛門。他開創了電力事業，並致力於整體產業的重組。他將多摩的民家建築移築到埼玉縣的柳瀨村後，設為山莊經營，並在這裡享受茶道的樂趣。

小林逸翁（1873～1957年）

小林逸翁在山梨縣出生，名一三，為阪急東寶集團的創立者。他採用了當時的新興都市計畫理念開發鐵路沿線區域，將住宅與辦公空間連結鐵路交通系統並設置了娛樂設施。逸翁在大阪池田的雅俗山莊內建有多間茶室，包含設有座椅之「立禮茶席」（參照第140頁）的茶室「即庵」。

野村得庵（1878～1945年）

野村得庵名德七，為第二代的野村德七（與父親同名），是創設野村財團的企業家。曾經擔任大阪野村銀行、野村證券、野村無限公司、野村東印度殖產公司的社長，以及大阪瓦斯、福島紡績等的董事。除了茶道外，德七也嫻熟能樂、繪畫等技藝，在京都南禪寺的近郊建有別墅碧雲莊，庭院景觀由小川治兵衛[1]設計。碧雲莊是與小川所做庭園景觀相互調和的現代和風宅邸，內有包含書院、能舞台、茶室等17棟建築組成的群落，已被指定為重要文化財。

譯注
[1] 小川治兵衛（1860～1933年），是近代日本庭園的先驅者。

原溪三

益田鈍翁

松永耳庵

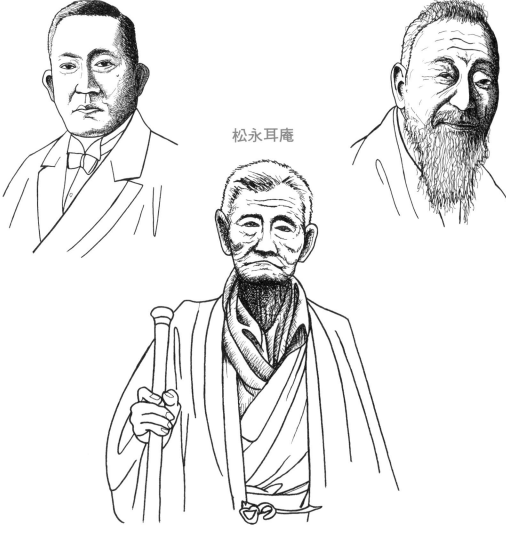

野村德庵

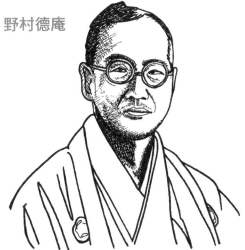

小林逸翁

短評 2

千家十職

　　茶道具的製作者，特別是稱為「十人十職」的十支家族。他們受命於千家，負責生產十種類別的道具。其原始組成源自江戶時代，現存的譜系則確立於明治中期。

茶碗師： 樂吉左衛門	「樂吉左衛門」是製作樂燒茶碗的茶碗師，「樂燒」是一種手捏的手法，不使用轆轤，而僅以手及修坏刀雕塑陶器成型。
釜師： 大西清右衛門	自室町時代後期開始就持續製造茶用鐵壺（湯釜）的釜師。居於京都的三條釜座。
塗師： 中村宗哲	「塗師」就是漆藝家，早期他們也生產漆有泥金畫（蒔繪）的家具，明治時代以後就專門製造茶道具。
指物師： 駒澤利齋	「指物」是指以榫接木料的方式製作而成的日用道具、家具及工藝品等的總稱，其中專事生產地爐框架（爐緣）、棚架、香盒等物的稱做「指物師」。
金物師： 中川淨益	「金物師」原本在越後地方生產甲冑、鎧甲等物，後來千受利休委託製造金屬茶壺而開始製作茶道具。
袋師： 土田友湖	「袋師」是指製造茶道具中放置茶罐的外袋（仕覆）、茶道具的擦拭布（服紗）等職業，土田家在表千家第六代覺覺齋時開始擔任千家的袋師，第七代加心齋時，受贈名號友湖。
表具師： 奧村吉兵衛	「表具」是為了保護、裝飾經卷及書畫等而生的技術，奧村家則專門從事書法的捲軸裱裝，製造立於茶用道具後方的風爐先屏風等。
一閑張細工師： 飛來一閑	「一閑張」的工法是以竹、木等做成結構骨架，外側再重複糊上和紙塑形；或也有在木型一般漆料外側糊上好幾層和紙，最後在表面塗上柿澀[1]及漆的。
柄杓師： 黑田正玄	「柄杓師」是製作以竹子為材料的茶杓（柄杓）、香盒、台子等茶道具。
土風爐師： 永樂善五郎	「土風爐」是燒製土材做成的風爐，永樂家善於製造在素燒陶器上重複塗布黑漆的土風爐，以及在陶土器表面進行打磨的土風爐等。

譯注

[1] 柿澀是將澀柿尚未成熟的果實榨成汁後，再經過發酵、熟成取得的紅褐色半透明液體。

03
Chapter

茶室與茶苑

日本建築與茶道空間

point 源自高床式建築的日本建築藉由鋪上榻榻米表現平等。床之間則投映出自然的空間。

古代到中世的建築

宮殿、寺院等的優異建築技術，大約是飛鳥奈良時代（592～794年）從亞洲大陸傳入日本，這種技術是在基壇上搭蓋的「平地式建築」。另一方面，在新技術傳入之前，日本已經有高床式的建築。高床式建築是神社建築的形式，最初應是做為倉庫使用。雖然架高地板形式的建築也受到新興技術的影響，所幸沒有因此消失，仍然延續到現代，與平地式建築形成截然不同的對比。

繼承高床式建築傳統的代表建築，例如平安時代做為貴族住宅之用而建造的寢殿造，是一種需要脫下鞋子踏上地板的形式。在架高的地板之上鋪設榻榻米，為了符合身分，於是改變榻榻米厚度、收邊種類等。

其後又演變成在房間內的某一部分排設榻榻米。更後來，甚至將榻榻米鋪滿整個房間，發展成「書院造」。如此一來，便無法再以榻榻米來表現身分的尊卑，因此變成運用抬高地面的上段或天花板的設計等，藉以表現空間的上下關係。

中世到近世的建築

另一方面，中世的會所（為連歌、茶道等聚會打造的建築）則為了不在空間裡表現出身分尊卑，反而是刻意鋪設成同樣的榻榻米，有意地打造平等的空間。這樣的思想被茶室所承襲。

此外，床之間被認為是從書院造的上段部分演變而來，如果順著這樣的思考脈絡，床之間就是貴客座席。然而床之間卻無法設置座位。那麼，它是為誰而設的空間呢？我們可以將它想成是為了超越人類智識而設的空間，表示人類無法掌控的神或佛等。轉換成現代語彙的話，床之間也可以視為是替「自然」而設置的空間。

寢殿造的內部

底下設有地板，在所需之處放上「置畳」（放置在地板上使用的榻榻米種類）。

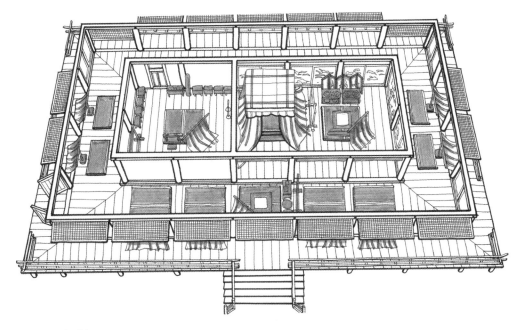

中世的會所

〈慕歸繪詞〉中描繪連歌會的樣子（下圖）。榻榻米以ㄇ字鋪排，茶會也是在類似的場地舉行。實際上，人與人之間或許真有身分差距，但要揣摩逢迎那就了無興味了。過去的住宅中，會依身分改換榻榻米的種類，會所中則鋪上同樣的榻榻米，表現出平等。這樣的思想在後來也被茶室所承襲。

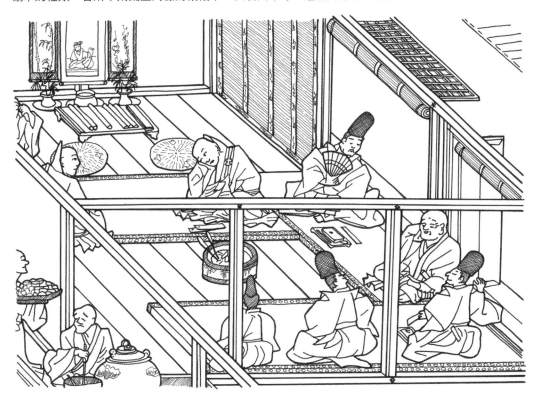

024 茶道空間的起源

point 兩股潮流一同塑造出茶室的空間型態：一是慣於使用華麗座敷裝飾的會所，一是簡樸的庵室建築。

會所

日本中世（1192～1573年）「會所」是提供人們舉辦連歌及飲茶等活動的場地。雖然仍無法確知會所的外觀型態，但據說其室內空間具有相當華麗的「座敷裝飾」[1]。

早期的會所只是建築物中一間稱做「九間（十八疊）」的開闊和室，進入室町時代以後，開始出現獨棟的建築。足利義滿所建的北山殿，也就是現在的金閣寺內，據說金閣附近就曾經建有兩層樓的會所。從那時候起，室町的歷代將軍也都在宅院的內側區域，面向庭院中的池子興建會所建築。

庵

「庵」是出家的僧侶及避世隱士所居住的建築物，其中較廣為人知的是《方丈記》[2]作者鴨長明所居住、邊長一丈[3]的小屋。

而室町時代的人們也會在町家基地內建造偏屋，這類偏屋也稱做「庵」。庵一開始是用來做為退休後的居所、或是進行宗教儀式的空間，後來則當成飲茶的場地。這類庵室多設置於町家[4]基地的最內側，並且會在其四周種植樹木。

此外，藝術家及學者中也有利用竹子來搭建，這類庵室會用「竹亭」、「竹丈庵」來稱呼。

茶室的起源

貴族、武士、僧侶、及商人們開始藉由飲茶進行交流後，也影響了彼此的建築觀，並在思想上朝向侘寂發展。也就是說，即便是統治者階級也受到隱士與庶民所建造的庵室影響，轉而在他們居所內建造簡樸的建築，最初是在寬廣的和室中以屏風區隔出來，隨後發展成了獨立的小房間。茶室就是在這股風潮下產生。

譯注
1 座敷裝飾是指書院造建築中床之間、違棚、付書院等裝飾性空間、及其內的擺飾之物。
2 《方丈記》是鎌倉時代的隨筆文集。
3 一丈約3公尺。
4 町家是位於城鎮鬧區的商家建築，通常為開口狹窄、縱深極深的建物。

會所

足利義教所建室町殿裡的南向會所（由筆者重繪）。

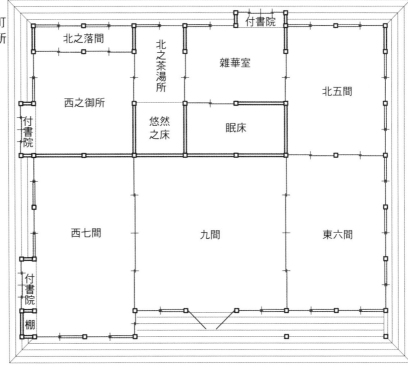

付書院

北之落間

北之茶湯所

雑華室

北五間

西之御所

悠然之床

眠床

付書院

西七間

九間

東六間

付書院

棚

譯注
●落間：地面較其他部分略低的空間。

庵

城鎮街道內的庵

町田家本洛中洛外圖屏風（國立歷史民俗博物館所藏）上所描繪的庵，位在圖上中央竹林的左側。

引用自〈町田本洛中洛外圖〉

竹丈庵

慕歸繪（西本願寺所藏）中所畫覺如的竹丈庵，是規模較大的庵室。

引用自〈慕歸繪（西本願寺）〉

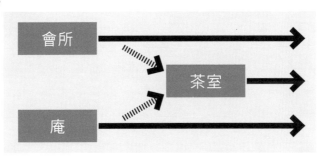

會所 → 茶室 → 庵 →

茶室的歷史 1

point 茶道在思想上轉向追求簡樸後,人們開始以屏風等物
將會所區隔出較小的空間,從而衍生出四疊半的茶
室。

四疊半的茶室

茶道在思想上轉向追求簡樸後,也影響統治階級開始以屏風等物,將會所(參照第64頁)區隔出較小的空間。四疊半茶室的產生,也有一說認為是將會所內原本十八疊大的房間隔出四分之一大小的空間而來。或許在朝向侘茶的發展下,人們反倒注目起更小、邊長只有一丈(約3公尺)寬的四疊半空間,其中擺設的裝飾道具也因而必須嚴格挑選。

其後又衍生出以獨立房間設置的四疊半的茶室。最初的形式是在室內設有一疊長、張付壁(參照第166頁)的「床之間」,並將裝飾擺設集中於此。而房間出入口組合設置了紙拉門(明障子)與橫條格拉門(舞良戶),進出時需經簷廊(緣側)。房內不另設窗戶,使光線來自一個方向,因此這類茶室相當重視建築的坐向。

武野紹鷗、侘數寄的茶室

一般認為堺市商人武野紹鷗,是將和歌、連歌的意境帶入茶道之人。武野紹鷗所建的四疊半茶室,由山上宗二留下了紀錄。

依據山上宗二紀載,武野紹鷗的茶室連同「坪之內」(參照第76頁)建造在城鎮街道一處。茶室內的「床之間」寬一疊長,底邊的裝飾橫木條「床框」是用日本板栗以「搔合」[1]工法製成;「鴨居」(上檻)高度較一般低,角柱使用檜木、內壁採用張付壁。茶室入口朝向北方,並在入口前方鋪有橫排竹條編成的踏板「簀子緣」。入口朝向北方,能讓人們在穩定的光源中鑑賞茶具。

武野紹鷗的四疊半茶室,受到今井宗久、津田宗及、千利休等當時茶人的矚目,紛紛仿效建造。不過,紹鷗的茶室後來被認為是使用唐物的茶室,且隨著日後侘茶思想更加深化,反倒被後人稱為「早期的四疊半」。

譯注
1「搔合」是一種不上厚漆,以留下木紋的上漆法。

慈照寺東求堂　據說足立義政在此親自點茶、款待賓客。在風光明媚的東山山腳處的山莊，以舶來品的道具舉辦茶會。這種形式稱為本數寄。

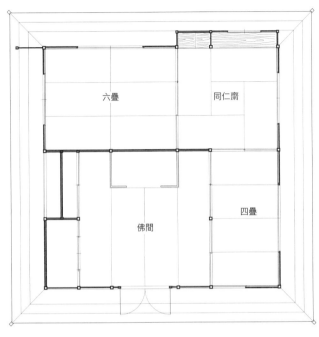

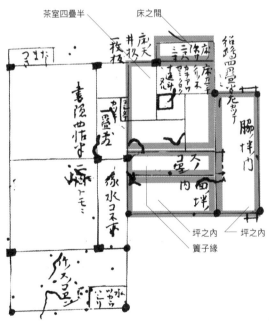

紹鷗四疊半

本圖取自《山上宗二記》

茶室坐向朝北，在北、西兩側設有「坪之內」。即便以義政的空間為理想，京與堺的町眾仍思索了該如何能在市區感受到大自然的巧思。比起具體的自然環境，是以坪之內將日常生活隔絕於外，創造出以心靈感受自然的空間。為侘數寄的空間。

茶室的歷史 2

point 千利休一方面模仿武野紹鷗的四疊半，一方面更進一步地追求侂寂，從而創造出將四疊半縮小一半而成的二疊茶室。

千利休的四疊半

千利休是武野紹鷗的弟子，他早期以紹鷗的四疊半為基礎建造茶室。

根據細川三齋[1]的紀錄，千利休位於堺市的宅邸內建有四疊半的茶室，邊長一疊半、由四張障子壁構成。室內的角柱採用不上色的松木材質，床之間張貼高級的鳥子和紙。像這種柱體不使用較高雅的檜木而改用松材、採用未經塗裝的粗胚土壁等等做法，都顯示出利休雖然以武野紹鷗的茶室為基礎，卻也在其中增添些許侂寂風格。

從日後的歷史資料，可見到處於過渡時期的四疊半茶室。例如《片桐貞昌大工方之書》中所記載床之間有一疊長的四疊半茶室。在此之前的茶室如前面介紹的紹鷗四疊半，客人會經由稱做「坪之內」的小庭院進入茶室。《片桐貞昌大工方之書》所載的茶室卻不同，進入茶室的動線是在鑽過小門後，經過地面未經鋪設的玄關（土間），再從設有障子門的入口登上茶室，也是坪之內上覆有屋頂的型態。這種設計被認為是躙口還未出現以前的做法。

千利休的侂茶室

後面章節將解說妙喜庵內的「待庵」（參照第224頁）。建造年代至今仍無法確定，推測應是建於山崎合戰（1582年）發生不久後。待庵的躙口較一般大，亭主的出入口（茶道口）採用雙向、沒有邊框的「太鼓襖」（和紙拉門），地爐則小於常見的尺寸；這些都呈現出過渡期的茶室樣貌。

這時期千利休也突破性地建造出了二疊大的茶室，將正方形平面的四疊半縮減一半而成。

此外，他還設計出將點前座與客座稍加區隔的「大目構」（參照第194頁），並在茶室內採用去皮圓木柱（丸太柱）、開設「下地窗」及「連子窗」的土壁等形式，從武野紹鷗書院風格的茶室朝向草庵風格轉變，大大加深了空間的侂寂性質。

譯注
1 細川三齋（1563～1646年）是安土桃山、江戶時期的大名、茶人。

千利休聚樂屋敷四疊半

千利休最初承襲了紹鷗的四疊半，隨後卻發展
出設有躙口、大目床（參照第160頁）的空間形式（以
中村昌生重繪圖為基礎繪製）。

妙喜庵待庵

在千利休所打造的茶室中，待庵被認為是現今僅存
的一間。是由丸太架構，並以土壁包圍的侘數寄的
空間。在封閉的室內，以心靈之眼關照無限延伸的
自然。視情況會在床之間懸掛一朵花。

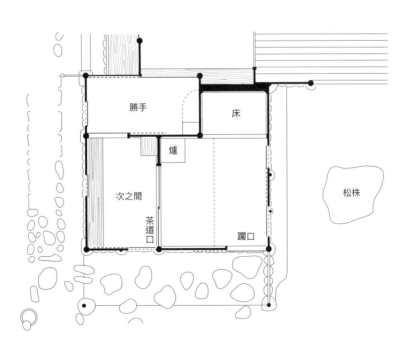

027 茶室的歷史 3

point 武家茶人的茶室，一方面以千利休的侘寂風格為基礎，一方面也相當重視設計感，因而讓書院與草庵的界線變得模糊。

武家的茶室

千利休之後，古田織部、細川三齋、小堀遠州、織田有樂、片桐石州等武家茶人活躍於世。

也因為這些武家茶人，使得千利休引領下朝向極端發展的侘茶性格轉向和緩。舉例來說，千利休雖然建造了三疊大目的茶室，卻大多只用四疊半與二疊兩種。相對而言，武家茶人則較為重視空間的寬敞舒適、以及景色的趣味性，因而建造了為數不少的三疊大目茶室。

例如古田織部經常使用「鎖之間」（參照第128頁）。每當在「小座敷」飲茶完畢，他就會請客人移駕到鎖之間並端出料理招待。相較於千利休不將技巧外顯，織部反倒為了表現整體景致而重視設計，因此也產生不少如「燕庵」（參照第232頁）壁面與天花板組合等匠心獨具的設計。此外，大目構形式雖然由千利休創設，後來織部等武家茶人卻將視點前座視做舞台，在考量客人的視線下進行設計。

美侘

小堀遠州以古田織部的茶道為基礎加以發展。例如不將躙口設於角落，而是配置在客席中央，以區分客席位置，強調上下關係的對比。這種變化或許是受到他在江戶幕府擔任要職的影響。此外，小堀遠州也使用在書院和室中點綴草庵的手法，創造出「美侘」的空間。這是將建築與庭院更具體連結，讓美麗的裝飾混合樸素的表現，創造出新的境界。

另外也有一種趨勢重新詮釋千利休的侘寂風格，並結合小堀遠州等人的新穎。像是片桐石州就在慈光院內的茶室，藉由借景手法讓人在茅葺的建物中就能欣賞到更開闊的風景。

江戶時代的後半葉，松平不昧開始嶄露頭角。他一方面以古典理論為基礎追求千利休的嚴峻，另一方面也鑽研新穎的空間設計。

大德寺龍光院密庵

由小堀遠州所建，最初是獨立的建築物，現在則與書院相連。下圖右側稱為「密庵床」，是為展示密庵禪師的墨寶所設，另一側也設有床之間。

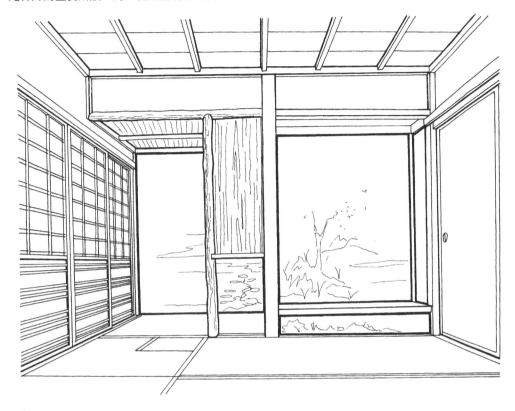

大德孤蓬庵忘筌

由小堀遠州所建。中敷居的下方透空，藉樹籬與外部隔絕。

point 千家繼承千利休的遺志，深化侘寂精神。另一方面，貴族們則創造了極為優異的茶室建築。

千家與町人的茶室

相對於武家茶人的流派，千宗旦創始的千家，則是繼承了千利休的侘寂精神，並以發展得更臻完美為目標。千宗旦的父親千少庵在回到京都後，以千利休聚樂屋敷中的「色付九間書院」為範本，建造了座敷與三疊大目的茶室。另外，以千利休的待庵當做原型重建的「妙喜庵」（參照第224頁），推測也是建於同一時代。

千宗旦重建了千利休的一疊半（一疊大目）茶室，由丸疊及大目疊構成，名做「不審菴」（參照第240頁）。雖然後來不審菴從一疊半變為三疊大目，但千宗旦又另外建造了一座一疊大目的「今日庵」，以及四疊半的「又隱」（參照第238頁）。這些茶室都相當簡單樸素，想更進一步深化千利休的侘寂精神，所以嘗試盡可能減去不必要的部分。

千宗旦弟子藤村庸軒則建造了極具侘寂精神的「澱看席」（參照第124頁），是宗貞圍的形式，由「總屋根裏」（骨架外露的屋頂頂部）、「室床」（床之間的一種形式）、「點前座」所構成。

貴族的建築

小堀遠州等人活躍的寬永年間（1624～1645年），以貴族為中心，武士、僧侶等文化人的交流頻繁，稱之為「寬永文化」或「寬永沙龍」。

貴族在被屏除於政治核心之外後，轉而將精力傾注於文化層面。例如後水尾上皇建造了「修學院離宮」、八條宮智仁、智忠親王建築了「桂離宮」等等，後來被歸類為「茶室風格建築」（數寄屋建築）。這幾座別墅，是貴族們的住所與生活空間，大量採用了隨茶道而蓬勃發展的新技術與設計。

這些建築即便外觀看起來簡樸洗鍊，內部卻包含相當豐富及多樣的技巧，並且運用了許多嶄新的設計手法。像是新御殿內組合各式棚架、櫃子而成的「桂棚」、松琴亭內兩色交錯的「市松文樣」（一種格紋樣式），以及桂離宮「御輿寄」（停轎處）的石板鋪面與飛石的拼裝組合等等。

西翁院澱看席

下圖中這類點前座的形式稱為「宗貞圍」。地爐採「向切」方式，設置於點前座靠近客座處。

表千家點雪堂

下圖中這類點前座的形式被稱為「道安圍」。地爐採「四疊半切」方式，設置在茶席中央。

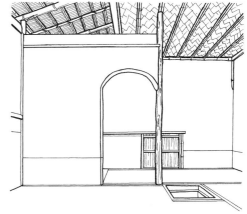

道安圍與宗貞圍

道安圍據說是千道安[1]所發明的形式，他在客席與點前座之間設置了壁面，牆上還開了供應餐食之用的出入口（火燈口），地爐以四疊半切、或大目切方式設置。宗貞圍則是平野屋宗貞所偏好的形式，同樣的是在客、主席間設有壁面，地爐卻採用向切。不過，也有直接稱這道設在客、主席之間的壁面為道安圍的說法，用詞上或指牆壁、或指千道安所發明的形式，這兩種解釋都可以。此外，宗貞創建的宗貞圍這類三疊茶室內點前座採地爐向切、下座床的形式，也被稱做宗貞座敷。

桂離宮新御殿桂棚

由各式各樣的棚架組合而成。

桂離宮松琴亭「一之間」的市松模樣

藏青色與白色相間呈方格狀的市松模樣對比鮮明。

茶室風格建築（數寄屋建築）

在桂離宮建成的同一年代，茶室風格建築一方面受到小堀遠州所提倡的「美侘」精神影響，一方面隨著貴族的美學意識而發展。

譯注
1 千道安（1546～1607年），江戶時代初期的茶人。

029 茶室的歷史 5

point 近代茶室雖然在不幸的歷史背景下揭開了序幕，但在新的價值觀之中，茶室意外地被重新認識，並且受到高度的矚目。

近代初期

近代初期（1868 年～ 1945 年），對茶道來說是個不幸的時代。因為價值觀的轉變，使武家、寺院中的茶室漸漸難以維持，並釋出了許多茶具、物品，其中許多更在之後失去了蹤跡。不過，也有一部分被視為古老美術品由博物館接手收藏。此外，也有不久後重獲經濟能力的近代茶人（數寄者），竭力將這些物品收集入手。近代之初，茶室建築則是以「移築」、及伴隨著移築出現的「改築」為主流。

近代茶室的榮景

另一方面，過去只在封閉場所進行的茶道文化，隨著公共場所中的社交設施出現而有不一樣的發展。例如「星岡茶寮」（參照第 248 頁）及「紅葉館」，雖然之後都轉變為餐飲場所，但這些建築在建成之初都是做為社交之用。而新一代的茶道領導者就是在這類場所中被培育出來。

茶人們在明治時代末期，開始積極投入建造個人的茶室、以及包含茶室的建築物，在技術上支持他們的是所謂的「茶室建築師」。那時人們不遵從既定的規則，從而創造出嶄新的茶室空間。

從大正到昭和初期，流行起利用民家做為茶室。將民家移築並進行改修，或是利用民家舊有的材料建造茶室。其中特別積極的有益田鈍翁、松永耳庵等人。

同時也有著創造新事物的動向，例如在明治初期，由裏千家的玄玄齋設計出立禮席（參照第 138 頁），並在博覽會展示公開。

進入昭和時代後，建築師們注意到茶室的原理與現代主義建築極為相似，而布魯諾・陶德（Bruno Julius Florian Taut）造訪桂離宮一事，成為了促成上述發現的重要契機，也讓現代主義的新興觀念得以導入茶室之中。

白雲洞

白雲洞建於大正時代初期，是益田鈍翁改造茅草屋頂的民家而成的茶室，後來被轉讓給原三溪，之後則轉予松永耳庵。

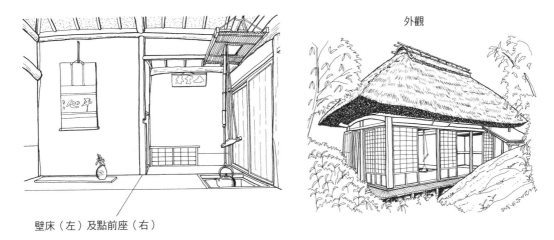

外觀

壁床（左）及點前座（右）

阿姆斯特丹學派的建築

興起於現代主義形成不久前的建築風格運動，是表現主義的其中一個流派。阿姆斯特丹學派（Amsterdam School）嘗試使用茅草、煉瓦等自古以來即有的材料創造新的建築造型，堀口捨己[1]等日本的現代主義者都受到此一學派極大的影響。下圖是位於荷蘭貝亨奧普佐姆（Bergen op Zoom）的郊區住宅。

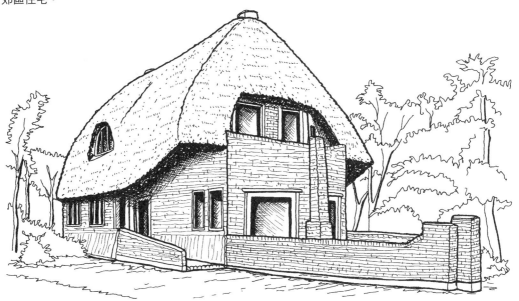

現代主義建築

「現代主義建築」為二十世紀的建築樣式之一，批判十九世紀以前的樣式建築，以鐵、玻璃、鋼筋混凝土等為材料，試圖打造具普遍性的國際通用風格建築。而在十九世紀末到二十世紀初之間興起的各種建築風格運動，也對其後的現代主義造成影響。

譯注
1 堀口捨己（1895～1984 年），日本的近代建築家。

030 茶室、露地

point 在都市中心營造出有如山野鄉居般的生活稱做「市中山居」,盛行於十六世紀前半葉。

茶苑

茶室一般來說會與露地一起建造。茶室與露地等組合而成的整體茶道空間,稱之為「茶苑」。

市中山居

「市中山居」一詞是經由葡萄牙來日傳教士陸若漢[1](João Rodrigues)介紹給普羅大眾,意指在十六世紀前半葉繁極一時的京都與堺市,人們為了隔絕都市的喧囂而在宅地內設置的空間。刻意在庭院內建造彷彿山間草屋(庵)的建築,以質樸為旨趣、不重視物質、享受「心靈」交流為主的飲茶樂趣。並且以丸太、土壁等更能感受自然的素材來暗示,藉此讓心靈之眼享受大自然。

坪之內

武野紹鷗在自宅裡搭建的四疊半茶室,前方設有「面坪之內」(前坪庭),鄰接以壁面圍塑而成的細長型「脇坪之內」(側坪庭),用來做為進入茶室的主要動線,扮演相當重要的角色。

「坪」是由建築物與圍籬區隔出的空間。在平安時代「寢殿造」[2]的建築形式中,有以寢殿、對屋、渡殿所包圍稱之為「壺」的中庭。時至十六世紀,出現了形態更加封閉的坪之內。

「市中山居」是一種虛構、但具有精神象徵的意象。在進一步加深精神層面的追求之下,將沒有植物、只以壁面包圍的狹小空間「坪之內」,想像成步入深山的路徑。由於坪之內同樣具有通道的性質,所以也稱之為「路地」(露地)。

武野紹鷗、千利休在當時屢屢嘗試設置坪之內,但或許因為被認為太過於簡樸,之後就不常出現了。而在自然景觀中,營造露地空間的手法則變成了主流。

譯注

1 陸若漢(João Rodrigues,約 1561～1633 年),葡萄牙籍的耶穌會傳教士。
2 寢殿造指平安時代上級貴族們的住宅形式。

坪之內

《山上宗二記》中所繪的茶室設有坪之內。

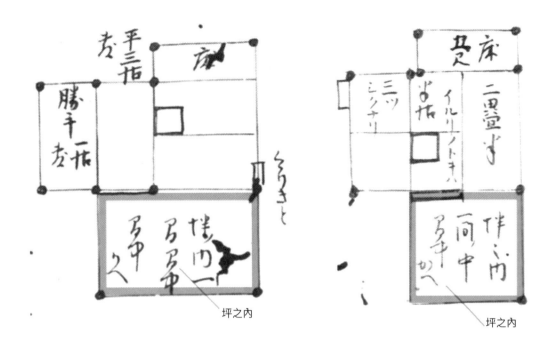

坪之內

坪之內

〈洛中洛外圖屏風〉（歷博甲本）中繪有好幾
處坪之內。町家的後院也供日常生活使用。在
風流的空間外設置坪之內，以與日常生活分隔。

031 門、玄關、寄付

point 「寄付」是提供客人進到茶室前稍事準備的地方，也是前往茶室的入口，在空間上偏好單純的設計。

門

在《明記集》描寫千利休聚樂屋敷的文章中，有一段關於門上屋頂的描述：「既不高也不低，斜度既不陡也不緩。」用以形容門上屋頂的外觀結構恰到好處。若引伸來說，坐擁權力或財力容易使人變得傲慢，或是反倒顯得太過謙卑，因此門上屋頂的設計說明了保持「合宜」姿態的重要。

玄關

「玄關」是指進入玄妙之境的關口，也用來指前往禪師居住處方丈[1]的入口。後來武士宅地的正式入口、或是農家建築中讓官員等特別賓客所走的門，也都稱做玄關。

早先玄關的代表形式，是在和室之外設有面向外側的踏台（式台）與雙向拉門。近幾年則多會在門扇的內側另外設置地面未鋪裝的外玄關（土間），並在階梯高低差部分裝飾橫木以連接玄關及走廊。

寄付

「寄付」是客人在進到茶室前稍事準備的空間。當受邀的客人有好幾位時，寄付也有集合地點之意，所以日文又稱為「寄付待合」。此外，整理服裝儀容的空間稱為「袴付」。大多時候「寄付」及「袴付」會設在同一個房間，但也會有各別設置的情形。另外，房間中會準備「亂箱」，意即置放衣物等無蓋的淺箱子，以方便客人整頓衣裝時，暫時擱置衣服、提包等物品。

茶道設施裡的寄付，大多設在玄關的附近；一般住宅，則會設置在屋內容易進入且適當的房間。寄付的內部設計並沒有一定的規則，不過一般在整體空間上會較偏好單純的設計、床之間也以簡便的形態為宜。

譯注

1 方丈指佛寺內住持的居所。

玄關、寄付、露地的範例

舉辦「大寄茶會」的時候，多會將接待處設置在已鋪設了榻榻米（疊）的玄關。

「寄付」設置在靠近玄關之處，有時也兼做「袴付」。

露地（參照第76頁）的入口稱做「露地口」，本例則以寄付外側的簷廊充當入口。

另外，露地還分成「外露地」及「內露地」，有時會將「內腰掛」省略。

以往會在外露地設置「下腹雪隱」（廁所）供實際使用，內露地則設置裝飾性的「砂雪隱」（廁所）。

在禪院中清掃廁所是相當重要的一項修行，「雪隱」則是表現這種精神的象徵性物件。

因此，由亭主將雪隱清掃乾淨，再由客人鑑賞。不過現今也有將這道程序省略的。

另外，設有「下腹雪隱」時，有時會一併設置「腰掛」，但為了不讓客人被聲音干擾，多會將兩者拉開距離設置。

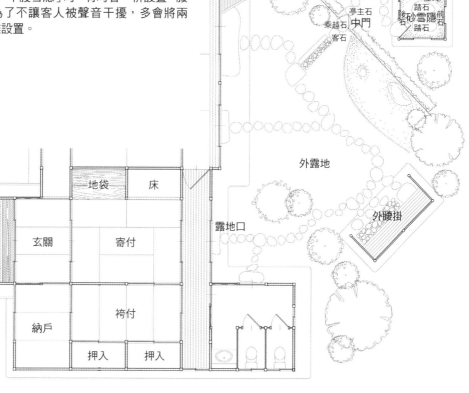

譯注

- 物入：儲藏間
- 床：床之間
- 水屋：小廚房
- 茶道口：主人用出入口
- 塵穴：集中枯枝的凹洞
- 刀掛石：置於刀掛下方的石頭
- 覗石：置於塵穴旁的天然石頭
- 踏石：最靠近躙口的石頭，也稱沓脫石
- 落石：從躙口數來第二塊石頭
- 乘石：從躙口數來第三塊石頭，當前一

位客人在踏石處時，下一位客人即在此等待入席
- 湯桶石、手燭石：組成蹲踞造景的石頭之一，湯桶石用來擺放乘有熱水的湯桶，手燭石用來擺放燭台，兩者位置會因流派不同而互換
- 前石：組成蹲踞造景的石頭之一，置放於手水缽正面
- 海：設於手水缽前的排水部分
- 石燈籠：以石材做成的燈具
- 正客石：腰掛處設於正客所坐位置的石頭
- 相伴客石：腰掛處設於相伴客所坐位置的石頭

- 前石：置於雪隱內前方的石頭
- 後石：置於雪隱內後方的石頭
- 亭主石：置於中門內側供亭主站立迎接客人的石頭
- 乘越石：置於中門處、亭主石與客石之間的石頭
- 客石：置於中門外側供客人站立與亭主相對的石頭
- 中門：設於外露地與內露地交界處的門

032 中門

point 「中門」設立在模仿山村形象的外露地及模仿深山意象的內露地之間。

外露地、內露地、中門

露地以包含「外露地」及「內露地」的二重露地居多。以「市中山居」（參照第76頁）的意象來說，外露地是模仿山村的樣貌，而內露地則表現出深山。藉由外、內的區別，象徵著朝向山林深處前行的意思。

在外露地與內露地的交界處設有「中門」，其較一般的屋門簡便，只在兩根柱條中間，裝設輕薄的門扇；有些會在門上加蓋屋頂，有些則不會。

中門的種類

「枝折扉」是用細原木或竹子做成門框，然後以竹條或木枝條編製而成，是不加蓋屋頂的形式。

「猿扉」是指附有被稱做「猿」的簡易木鎖的中門。門扇多用木板門。附帶一提，「猿」一字有一旦捉住就不放手的意思。

「網代扉」是將竹子或木材削成片後，斜向、縱橫編織成網狀，並在外側加上木框的門扇。

「簀扉」有時也指「枝折扉」，或是一種以木條當做橫向主幹，縱向再以大間隔插入竹枝的門戶形式。

「揚簀扉」別名也稱做「半蔀」、「撥木扉」，是將簀戶以棒子吊起的形式。

「梅見門」有著簡易的「切妻造」（懸山頂）屋頂樣式，大多會裝上可雙開的竹格子門扇。

「網笠門」是一種會讓人聯想起斗笠（網笠）的屋頂形式，裝設有可雙開的門扇。

另外，也會以屋頂鋪設的材料或手法區分中門的種類，像是「茅葺門」、「竹葺門」、「檜皮葺門」、「柿葺門」、「小瓦葺門」、「大和葺門」等等。

較為特殊的是表千家在露地上所設置的「中潛門」，以開有小洞的圍牆做為門。這種類型是受到坪之內的入口形式影響，或可視做躪口的先驅形態。

網代扉 猿扉 枝折扉

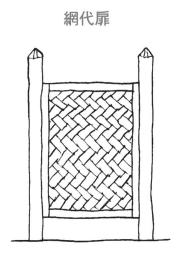 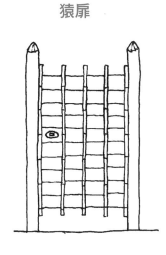 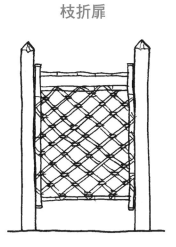

梅見門 揚簣扉 簣扉

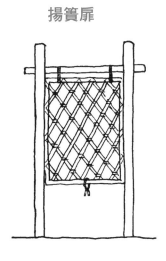 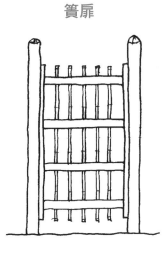

中潛 茅茸門 網笠門

 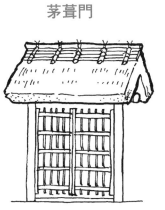 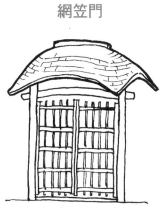

033 腰掛

point 最適合設置腰掛的地點，是在既能看見不遠處的中門、又可感受蹲踞聲響的位置。

腰掛的用途

露地裡的「腰掛」是客人等待亭主前來迎接的地方，以及茶事中場離席（中立）休息的場所。在二重露地的情況，外露地設有外腰掛、內露地會設內腰掛，也有只設置外腰掛的情形。反過來說，如果只有內腰掛的話，亭主就無法前往迎接客人，所以外腰掛是不可或缺的。此外，也有以寄付外側的簷廊兼做外腰掛之用的例子。

腰掛的位置與形態

「外腰掛」的位置在露地口（從寄付往露地的入口）與中門間的外露地內，大多會配置在距離露地口不遠、或稍微靠近內側的地方，如果與中門呈一直線，則會不利於使用。理想的配置區位，是在既能看見不遠處的中門、可感受蹲踞（參照第88頁）聲響、且最好無法直接看向茶室的地方。腰掛的擺設方向則以平行露地內客人的動線為佳。

「內腰掛」會設在中門到蹲踞間的內露地裡面，也以平行客人動線的配置為佳。

腰掛的大小由客人的數量，也就是茶室的規模來決定。若是四疊半的茶室，最大容客數設為五人比較恰當。每一位客人需要1尺5寸（約45公分）寬、五人則是7尺5寸（約227公分）。8尺到9尺（約242~273公分）左右會較為寬鬆，也就是腰掛可用一疊半的寬度當做基準。

腰掛的形狀有長方形、也有倒L型的。上方的屋頂多是單斜、但另一側有窄淺屋簷的形態。腳踩的地方鋪有踏石；在高約1尺4寸5分（約44公分）處架設「緣甲板」（橫向的板子），板子的種類也會有所變化。座位的深度只需1尺5寸（約45公分）即可，但做成1尺8寸（約55公分）寬敞一些的情況較多；在腰掛內側土壁的下部，會貼附兩排的粗製鳥子紙（湊紙）。此外，在末客座位旁，會掛有棕櫚做成的露地箒做為裝飾。

藪內家的割腰掛

中潛門的右側是貴人席、左側是相伴席。也有將貴人席視做一種象徵而空下來不用的情形。

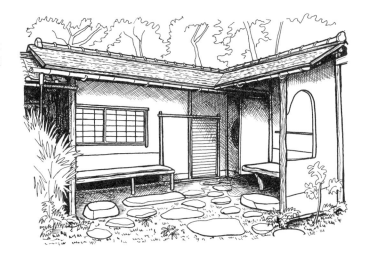

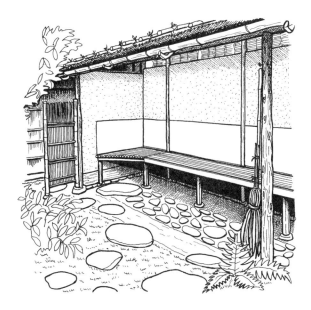

裏千家的外腰掛

以竹子鋪設的是正客席。雖然由材質來看，正客席使用的是層級較低的竹子，但在下方會放置大塊的正客石，此外在貴人席內側設有砂雪隱、末客席外側掛有棕櫚掃帚，這些地方都平衡了空間中的上下關係。另外，實際使用時會鋪上圓形的坐墊。

武者小路千家的外腰掛

在座位的右半部鋪榻榻米（疊），左半部則鋪設木板。腳下右側是正客石，相伴客石不使用一塊、而是以兩塊石頭組成，讓空間的主次過度能和緩地變化。

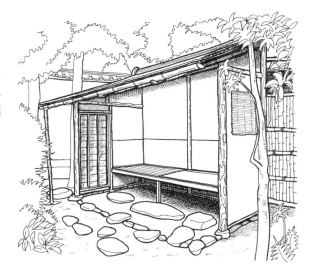

1 尺 =10 寸 =100 分≒303mm

034 飛石、敷石、疊石、延段

point 千利休曾經說過：「行走六分，景色四分」；古田織部則說：「行走四分，景色六分」。其實這些都是實用性與設計感間如何取得平衡的問題。

飛石

據傳千利休曾說：「行走六分，景色四分。」意思是實用性占六成，景觀之美占四成。而古田織部的主張則與千利休相反。然而無論是利休或織部，都表達出茶室必需兼具實用性與美觀。

「飛石」通常使用未經加工的天然石頭，有時也會使用切割過的石材。飛石有多種鋪設方式，包含「直打」、「大曲」、「二連打」、「三連打」、「四連打」、「二三連打」、「三四連打」、「雁掛」、「千鳥掛」、「七五三打」、「筏打」等等；也有表現樹葉被風吹散般的「木葉打」樣式。無論是哪一種，都必須考量是否易於行走。飛石一般使用 1 尺（約 30 公分）大小的石材，以 4 寸（約 12 公分）的間隔、凸出地面 1 寸（約 3 公分）左右鋪設較為恰當。

飛石是以躝口為基準排序，最靠近躝口的稱做「踏石」、次遠的是「落石」、再更遠的是「乘石」。

敷石、疊石、延段

「疊石」也稱做敷石，是將石材緊密排列鋪設而成的鋪面，經常可以在庭園或公園內的通道見到，以道路的形式出現居多。

「延段」在廣義上也指園路上的疊石，但通常為了與「玉石敷」、「冰紋敷」等做區分，會將穿插細長型石材在當中的鋪面稱做延段。

在以飛石為主的園道上，疊石可用來增添路面的變化，常設置於在動線上人流可能滯留之處。

疊石有許多形式，可以用石材種類、形狀、或是組合方式等等加以區分。「寄石敷」是將加工石或玉石等各種石頭組合而成；「切石敷」則使用切割成正方形、矩形的石材；「玉石敷」採用了天然的玉石。而在圖樣設計上，有格狀的「市松敷」、「切石敷」，散石狀的「霰零」、「霰崩」、「一二三石敷」等種類。

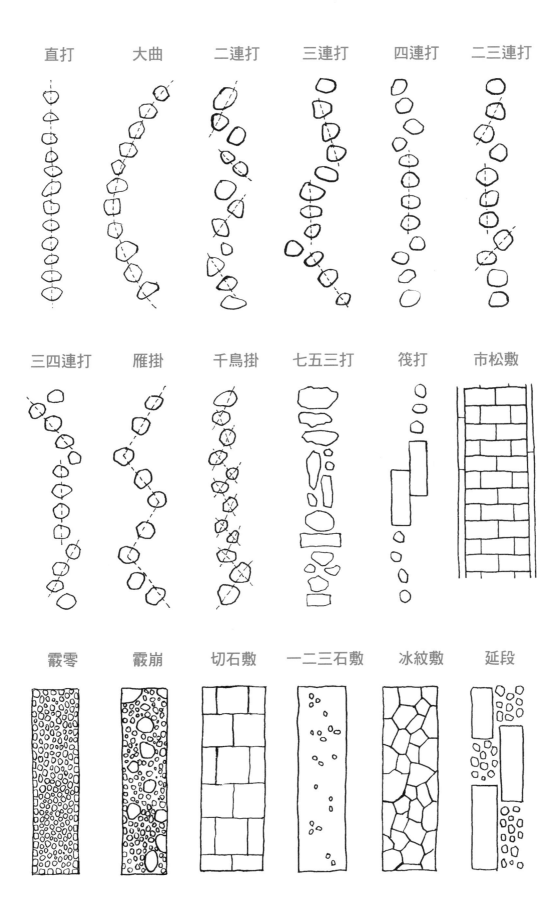

直打　大曲　二連打　三連打　四連打　二三連打

三四連打　雁掛　千鳥掛　七五三打　筏打　市松敷

霰零　霰崩　切石敷　一二三石敷　冰紋敷　延段

035 役石

point　擺放在重要位置的石頭稱做役石。

腰掛內側

在腰掛的地面上會擺放為正客而設的「正客石」（貴人石），以及為次客以下的客人所設的「次客石」，也稱做「相伴客石」。

「正客石」比起次客以下的石頭稍微大一些、也略高一點（5分約1.5公分左右），且多置於客人行進方向的前方，以便讓客人可以立刻分辨出正客的座位。次客以下的席位，有的會擺上一個石頭，也有使用長條狀石材或疊石的形式。

中門附近

「中門」是主人前來迎接客人的地方，會在亭主與客人所站的位置分別鋪設役石。

中門的內側是為亭主設置的「亭主石」，外側是正客站立的「客石」，次客以下則大多會鋪設「疊石」。另外，亭主石與客石中間還會設置略大的「乘越石」；也有亭主石兼做乘越石的精簡形式。

額見石

客人沿著飛石往蹲口前進的途中，在內露地擺設有「額見石」供客人駐足欣賞匾額，也可稱做「物見石」。額見石通常比飛石稍大，但太大會讓人覺得不舒服，這點需稍加留意。

蹲口前

蹲口前面大多會擺設三顆或二顆一組的役石。最靠近蹲口的是「踏石」，其會隨茶室的地面高度調整埋設的深度，一般約凸出地面5寸（約15公分）。次近的是「落石」，約高3寸5分（約11公分）。接下來的是「乘石」，高約2寸（約6公分）。役石的埋設高度本來就可以彈性調整，上述規格只是其中一例。

架設在蹲口附近的「刀掛」（參照第218頁）下方，鋪設有「刀掛石」。刀掛石常設計成兩階的階梯狀，以表現出「刀掛」位在高處，人眺望時往上移動的視覺效果。

腰掛內側的役石

在腰掛內側的地面會鋪設「正客石」與「相伴客石」。下圖是同時設置砂雪隱的例子（也有設在其他建築裡的情形），其中有「踏石」、「前石」、「後石」等役石。

中門一帶的役石

內露地為「亭主石」，外露地為「客石」，夾在兩者間的是中門下方的「乘越石」。此外在客石側，因為客人們會在此駐足，多以「疊石」鋪設居多。

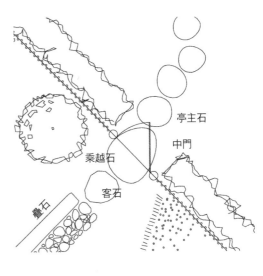

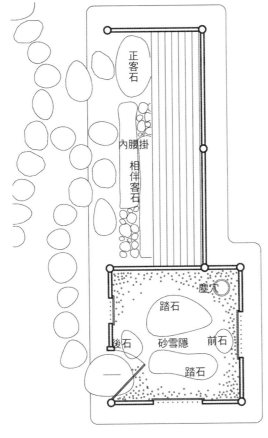

躪口附近的役石

躪口的外側鋪設有「踏石」、「落石」、「乘石」，刀掛下則有「刀掛石」，並在能清楚欣賞到匾額的位置埋設「額見石」。

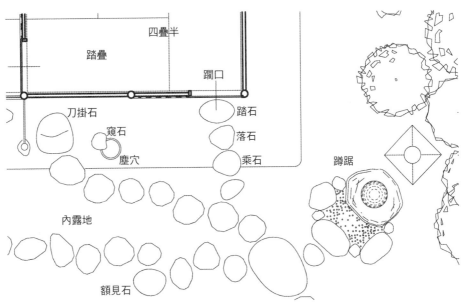

036 蹲踞的構成

point　漱洗用的手水缽原本是單獨設置，後來才衍生出蹲踞的形式。

手水缽

「手水缽」是一種用來存放面拜神佛之前，漱口、淨身用水的容器，後來也被運用在茶道空間。最初只單獨設置手水缽，江戶時代時才出現了與役石拼組而成的「蹲踞」形式。

手水缽會配置在靠近土間、簷廊之處，提供客人站立或略為彎腰使用。

其種類多樣，有使用天然石材製成，也有利用廢棄的石燈籠、石塔的一部分做成，還有些是特別經過設計的創作品。

蹲踞

「蹲踞」的名稱源自人們取水洗手時蹲踞的姿勢，由低矮的「手水缽」、「手燭石」、「湯桶石」，以及供人們站立的「前石」、「海」組成。「海」是指以上物件所包圍的部分。

手水缽的高度通常不高，一般的標準是離地 2 尺（約61公分）左右，不過依據石頭的形狀會有所差異。原本手水缽內的水，是由亭主以手桶盛裝井裡打上來的水後注入，近年來也有以竹管（筧）引水注入的形式。

手水缽前方的海，表面鋪設碎石、瓦片，水流下來的地方置有「水掛石」，如果水會不斷流出則必須讓水可以從排水口排入適當的地方；如果不會則是灑上礫石、碎石等砂礫讓水流入土中，或是在土中埋設甕瓶，打造讓水滴滴落時能夠產生反響的「水琴窟」。

海的左右兩側分別是「手燭石」及「湯桶石」（不同流派可能會左右相反），「手燭石」是為了放置夜咄茶事時所使用的手持燭台；「湯桶石」則是在冬季當水缽內的水太過冰涼時，擱放盛裝有熱水的湯桶方便客人使用，兩者都會盡可能使用頂部較平的石材。湯桶石、手燭石的高度介於 1 尺 4 寸（約42公分）～ 1 尺 5 寸（約45公分）左右，湯桶石通常又比手燭石高出一些。

袈裟型手水缽

是將石造寶塔的塔身再利用製成的手水缽，外側的雕紋類似於袈裟。

銀閣寺型手水缽

外觀大致呈立方體，盛水處則是圓形。四面刻有格子、幾何狀的花紋，原始作品在銀閣寺內。

布泉型手水缽

下方是圓柱狀的臺座，上方則置有臼型的手水缽，並在中央挖設方形的盛水處，原作在大德寺孤篷庵內。

蹲踞

用「手水缽」、「湯桶石」、「手燭石」、「前石」圍繞出「海」。依據不同的流派，也有將「湯桶石」、「手燭石」左右相反設置的。為了便於夜間使用，蹲踞多設在石燈籠附近。

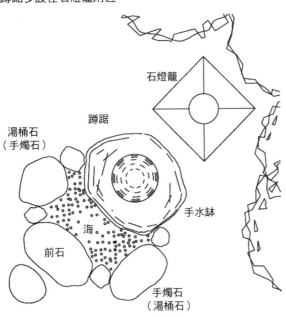

石燈籠

蹲踞

湯桶石
（手燭石）

手水缽

海

前石

手燭石
（湯桶石）

037 土塀、圍籬

土塀

　　早期的茶室會建造「坪之內」（參照第76頁）當做庭院，正如目前為止所說明的，這裡的圍牆並不是圍籬、而是夯土的土塀。推測當時使用土塀是為了表現侘寂的形象。

露地與圍籬

　　圍籬的日文名稱「垣根」源自「限制」或「包圍」之意。可能是在坪之內轉變成露地形態時，開始使用圍籬當做圍牆。

圍籬的種類

　　圍籬的種類繁多且各有各的名稱，有以寺院命名，也有以材料、形態命名的。

　　「四目籬」是一種穿透性竹籬，將竹材編織成粗格子狀，因為其中的間隔為透空的四方形（四目）而得名。

　　「建仁寺籬」是將竹材剖半後以縱向緊密排列，並在圍籬的兩側以架設數根竹材固定的形式。

　　「大德寺籬」是將竹的細枝縱向排列後束緊，表面再用竹材橫向固定的形式。

　　「光悅寺籬」的下方是竹材編織的菱形格柵，上緣是將竹子裁成細枝條後，結成一束、彎折成半月狀的柔軟曲線而成。

　　另外也有不以寺院命名的「桂籬」，是取天然的竹材彎曲而成。

　　「黑文字籬」是以材料命名的圍籬，用來做為袖籬[1]使用。

　　「竹穗籬」是將竹的細枝（竹穗）集結成束後，再以切割過的粗胖竹條加以固定的形式。

　　「網代籬」以其形態得名，是將竹材壓打成平片後編織成網狀的形式。

　　「檜籬」是利用檜木薄板交織成網狀的圍籬。

譯注
1 袖籬指建築物邊角的小圍籬。

建仁寺籬

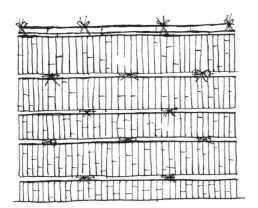

四目籬

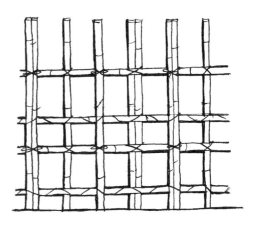

光悅寺籬

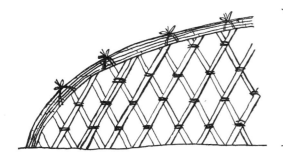

大德寺籬

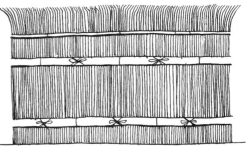

網代籬

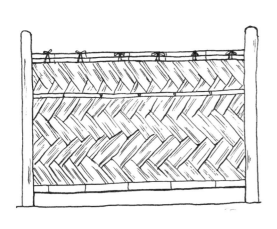

竹穗籬

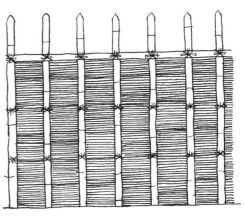

038 石燈籠

point 庭園裡設置石燈籠,應是從茶室的露地中使用石燈籠開始。

石燈籠與露地

「石燈籠」正如其名是以石材做成的燈籠,原本是神社及寺廟外部的照明器具。直到桃山時代,因為人們開始在茶室外的露地裡擺設石燈籠,才形成在庭園裡設置石燈籠的習慣。在石燈籠之前,茶室外部空間是以「行燈」(紙燈籠)、「手燭」、「手燈籠」做為照明。據說在露地內加入石燈籠的設計,是千利休行經鳥邊野[1]時,看見石燈籠的餘火覺得有趣而加以採用。

將石燈籠配置在露地內靠近「蹲踞」(參照第88頁)之處幾乎已經成為主流,其他細節則還沒有既定的規則。

石燈籠的結構

石燈籠自上而下,由「寶珠」(洋蔥狀)、「請花」(花型)、「笠」,「火袋」(燃火處)、「中台」、「竿」、「基礎」等部分構成。

火袋開有長方形的開口稱做「火口」。此外,常見的還有日、月狀的「火窗」,就是將火口做成圓形或弦月形的開口。以實用性來考量,需將蹲踞等部分面向火口設置。

石燈籠的種類

石燈籠的種類繁多,有以寺院、神社、形狀來命名的,也有因製作者得名的。以下是幾個常見的例子。

「春日型」是最常見的類型,有著六角形的笠狀石、長長的圓柱狀竿,火袋的位置較高。

「織部型」是古田織部獨創的石燈籠,在竿的上半部陰刻字母般的記號、下半部則有地藏菩薩的陽刻像。這種石燈籠也被稱做「基督徒燈籠」,因為地藏浮雕被認為是隱性基督徒[2]所祀奉的神像,而且其在設計上用了許多四角形,也被認為是模仿十字架的形象。

「雪見型」的名字由日文「浮見」一詞變化而來,其整體高度低矮、笠狀石部分寬大,下方設有短矮的三根支柱。

「琴柱型」是只有兩根支柱的類型,以金澤兼六園內的石燈籠較廣為人知。

譯注

1 鳥邊野為今京都清水寺南邊至西大谷一帶。
2 隱性基督徒指日本江戶幕府頒發禁止信奉基督教的禁令後,偽裝成已改信佛教的基督教徒。

織部型燈籠（基督徒燈籠）

春日型燈籠

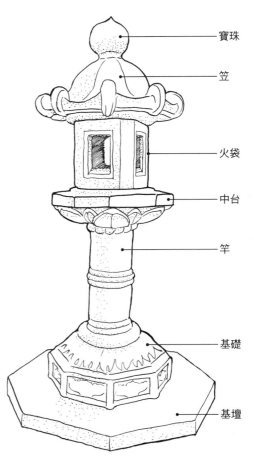

寶珠

笠

火袋

中台

竿

基礎

基壇

琴柱型燈籠

雪見型燈籠

短評 3

可舉辦及無法舉辦茶會的房間

雖然標題是「可舉辦及無法舉辦茶會的房間」，但筆者想先聲明，事實上並不存在「無法舉辦茶會的房間」。因為茶道在形式上原本就相當自由，只要能因時制宜並且樂在其中，就沒什麼不可以。不過反過來說，也不存在「完美的茶會房間」（包含空間、露地的茶苑）。這樣看來，這個標題似乎有些奇怪，但筆者必須特別說明，雖然沒有「絕對無法的，但有不利於茶會進行的茶室」。

何謂不利於茶會進行的茶室呢？最主要的問題在於主、客動線的安排，因為茶道不外乎就是一種待客之道。客人由「寄付」通過「露地」進入茶室時，亭主則在台所（廚房）準備懷石料理，以及在水屋（小廚房）進行點茶的前置作業，兩者的動線一旦交錯，將會使場面變得尷尬。而在茶室內，亭主從出入用的茶道口到點前座、客人從入口處的躙口到客座，兩者的動線如果重疊，也將使情況變得複雜。

另外，如果從茶室內便會直接看到台所與水屋，也會相當掃興。但水屋原本就常設在靠近茶室處，因此偶爾也會產生怎麼樣都無法隱蔽的狀況，這時就需要利用屏風等物品來加以遮蔽視線。總之，盡量不要讓客人看到這些內部的準備空間。

再來則是光線的問題。如果讓客人背對壁面而坐，亭主在大型開口處前點茶的話，因為向光的緣故，客人只能看見主人的輪廓、影子，無法看清楚主人點茶的樣子，所以要設法避免。

最後，從前有認為水泥混凝土造的茶室會弄傷道具的想法，但是近年來，樂吉左衛門卻採用混凝土，為具有脆弱之美的樂燒打造出茶室（參照第258頁），從過去的傳統中解放。結論就是，一切的規矩端看如何思考而已。

04
Chapter

茶室空間的
平面配置

039 關於茶室空間

point 茶室分為「廣間」及「小間」，這些稱呼不單是表達出空間的大小，也呈現出空間的性格。

廣間與小間

從歷史得知，茶室以「四疊半」做為基準。四疊半是四邊各1丈（約3公尺）寬的空間，慈照寺東求堂（1486年）內做為飲茶之用的同仁齋便是四疊半大小。進入十五世紀以後，四疊半變得極為流行，武野紹鷗、千利休等人也偏好建造這種大小的茶室。原則上，比四疊半寬敞的茶室稱做「廣間」、比四疊半狹小的稱做「小間」或「小座敷」（本節統一使用「小間」）。那麼四疊半被歸屬為那一類呢？事實上兩者都是，但一般不會刻意將四疊半歸類為廣間或小間。此外，也有大於四疊半、卻被視做小間的茶室，例如比四疊半多出四分之三張榻榻米大小的「四疊半大目」茶室。

「廣間」及「小間」的茶室名稱比字意上來得複雜，在稱呼上既與空間大小有關，也能用來表現茶室的性格。總結來說，「小間」可視為「草庵」，在此舉辦「侘茶」；

「廣間」可視為「書院」，在此舉辦「書院茶」這類較為高貴的茶道。「四疊半」則隨情況而定，既能舉行侘茶、也能進行書院茶。但請注意，這種區分方式只是基本原則，還是有不少例外、或難以歸類的茶室。

台子與書院茶

前面章節已經說明過茶道具之一的「台子」（參照第48頁），在平面配置上的意義會因廣間、小間而有所不同。使用台子點茶，並在茶室內預先擺設茶道具，是一種較為高貴的茶道形式，此做法承繼自室町時代裝飾唐物的傳統。因此，茶室內能不能放置台子，就成為區分書院茶及侘茶的方式之一；與榻榻米的大小、及地爐的設置位置有關。總結來說，書院茶原則上是用一張完整的榻榻米，也就是丸疊，並採四疊半切（參照第100頁）的方式來設置地爐。

台子莊的例子

下圖由左至右為「道安風爐」、「肩衝筒釜」。「杓立」裡插著「柄杓」及「火箸」,前方是「建水」及「水指」。在天板上的是「棗」,右側水指的前方是裝在「仕覆」內的「茶入」。

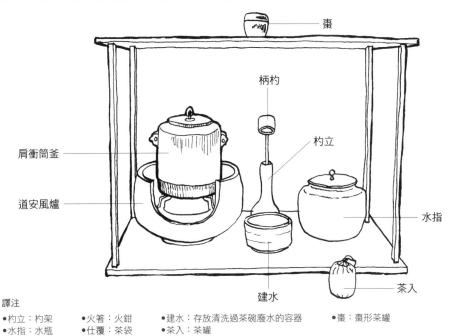

棗

柄杓

肩衝筒釜

杓立

道安風爐

水指

建水

茶入

譯注
- 杓立:杓架
- 火箸:火鉗
- 建水:存放清洗過茶碗廢水的容器
- 棗:棗形茶罐
- 水指:水瓶
- 仕覆:茶袋
- 茶入:茶罐

使用地爐及台子點茶

亭主在採四疊半切本勝手<small>(參照第100頁)</small>的地爐配置上使用台子點茶。點前座使用的是能夠擺設台子的丸疊<small>(參照第98頁)</small>。

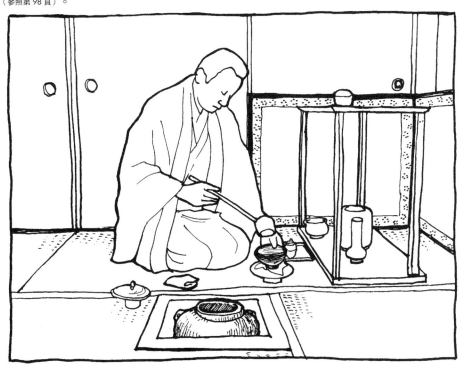

040 榻榻米（畳）

point 茶室中使用的榻榻米（畳），有一般尺寸的「丸疊」、一半丸疊大的「半疊」，以及長度約丸疊四分之三的「大目疊」。

榻榻米的起源

現在只要提到「座敷」（和室），多半指鋪設有榻榻米的房間。然而，從歷史上來看，房間裡鋪滿榻榻米的做法，是從日本中世（1192～1573 年）的室町時代才開始出現。

平安時代的房間地面只鋪設了板材，其上放置的榻榻米只是做為座具使用。之後才從部分放置榻榻米變為鋪滿整個房間，形成今日「座敷」的樣貌。最初，座敷只出現在寺院及上級武士、貴族等的宅邸，直到江戶時代，平民的住家內才開始鋪設榻榻米。不過，茶室早在室町時代就已經在整個房間內鋪滿榻榻米了。

榻榻米的大小

榻榻米的大小會因地區不同而有所差異，像是「中京間」、「大津間」、「田舍間」等。基本上，使用在茶室裡的是「京間」。

「京間疊」的基本尺寸長 6 尺 3 寸（約 191 公分）、寬 3 尺 1 寸 5 分（約 95.5 公分）。一張完整大小的京間疊稱做「丸疊」，一半大的是「半疊」，長度為丸疊的四分之三的則是「大目疊」。大目疊又稱「台目疊」（參照第 142 頁），通常用來做為主人席的點前座，以小於客用榻榻米的大小來表現亭主的謙卑。這種做法是捨棄較高雅、使用台子點茶的方式，轉而採用較樸質的「運點前」，也就是由水屋將道具搬入茶室的方式。因此形成大目疊僅能容納亭主跪坐（居前）及擺放道具所需最小的面積（擺放道具的地方稱為「道具疊」）。

榻榻米的名稱

榻榻米的名稱會因鋪設在茶室內的位置而有不同。亭主點茶時的座位稱為「點前疊」，客人的座席稱為「客疊」，而貴客所坐的則稱為「貴人疊」。設有地爐的榻榻米稱為「爐疊」。亭主從茶道口進入茶室時，第一步所踩踏的稱為「踏入疊」。

此外，每年五月到十月是使用風爐的季節、十一月到四月是使用地爐的季節，季節變更後，茶室內的榻榻米也會全部重新鋪設。

點前疊的尺寸

大目疊中擺放道具的道具疊較狹小

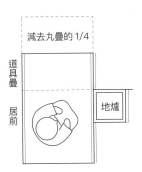

減去丸疊的 1/4

道具疊

居前

地爐

點前疊（大目疊）

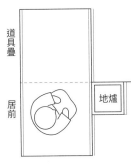

道具疊

居前

地爐

點前疊（丸疊）

榻榻米的尺寸

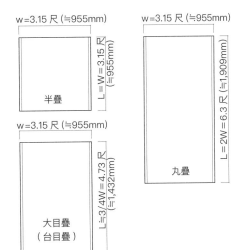

w=3.15 尺（≒955mm）

半疊

L＝W＝3.15 尺（≒955mm）

w=3.15 尺（≒955mm）

w=3.15 尺（≒955mm）

L＝2W＝6.3 尺（≒1,909mm）

丸疊

大目疊
（台目疊）

L≒3/4W＝4.73 尺（≒1,432mm）

茶室的榻榻米會使用丸疊（通常的一疊）、半疊以及大目疊。近年來，也有許多將大目疊寫成台目疊的情形。本書採用歷史較為悠久的大目疊一詞。點前疊（也稱為點前座）使用大目疊，是將道具疊部分縮小，形成施行侘茶的空間。此外，也以相較客疊為小來表現亭主的謙虛精神。

四疊半的榻榻米 風爐的季節

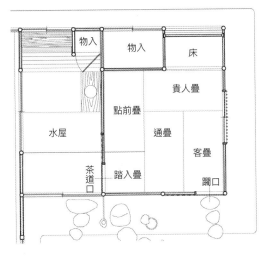

物入　物入　床

貴人疊

點前疊

水屋　通疊　客疊

茶道口　踏入疊　躙口

四疊半的榻榻米 地爐的季節

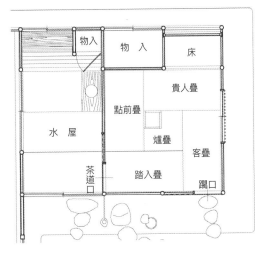

物入　物入　床

貴人疊

點前疊

爐疊

水屋　客疊

茶道口　踏入疊　躙口

譯注
● 居前：亭主座位　　● 物入：儲藏間　　● 床：床之間　　● 水屋：小廚房
● 點前疊：主人茶席　　● 貴人疊：貴賓席位　　● 通疊：通道用榻榻米

99

041 地爐的配置 1

point 「八爐」是指茶室中八種點前座與地爐的相對位置關係，也因此產生了不同的點茶方式。

何謂八爐

「八爐」的名稱出現於江戶時代後期，是指八種配置地爐的方式，表現出點前疊與地爐的相對位置關係，且影響著亭主的位置及點茶的方式。

地爐的配置大致上可分為「本勝手」及「逆勝手」兩類。「本勝手」是指客人坐在亭主右手邊，「逆勝手」是指客人坐在亭主左手邊。這兩類配置方式還各有四種地爐的配置模式，合計共有八種。由於茶道練習時，通常較常用本勝手的形式，所以一般而言大多會偏向建造本勝手的茶室。

接下來將說明本勝手的四種配置地爐形式。在逆勝手的配置中，爐的位置則與本勝手相反。

本勝手中還可分成地爐設置在點前座外的「出爐」、以及設於點前座內的「入爐」。

四疊半切、大目切

「四疊半切」是出爐的一種，亭主所坐位置（居前）前方的道具疊為半疊大。這類做法通常多使用在四疊半，或是六疊、八疊等的「廣間」（廣間切）茶室。除此之外，也有極少數用在三疊、四疊等「小座敷」（下切）茶室的例子。

「大目切」也是出爐的一種，亭主位置前方的道具疊則只有四分之一張榻榻米大。大目切的榻榻米大多使用「大目疊」，即便使用的是丸疊，如果道具疊大小只占四分之一的話，也屬於大目切的一種，稱為「上大目切」。

向切、隅爐

「向切」是入爐的一種，指的是將地爐設置在點前座內、亭主右前方的形式；另一種稱做「隅爐」的入爐形式，則是將地爐設於點前座內、亭主左前方。

本勝手的地爐配置

點前疊與地爐的相對位置影響著地爐的配置方式。「出爐」的情形，道具疊為半疊大小的稱為「四疊半切」，道具疊占四分之一大的稱為「大目切」。此外，「爐疊」的方向會因流派而有所不同。

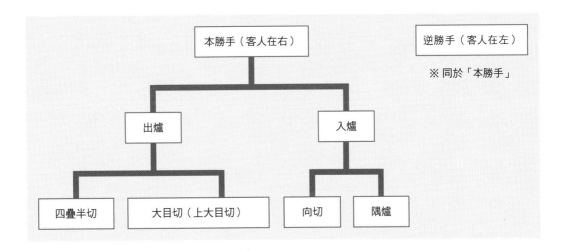

「四疊半切」又被稱為「下切」、「廣間切」。「大目切」也寫做「台目切」。點前座有時使用大目疊或丸疊，特別是使用丸疊時稱做「上大目切」或「上切」。與「四疊半切（下切）」相仿需特別注意。「向切」、「隅切」等也會使用大目疊、丸疊，但這種情形沒有特別的名稱。採用「向切」、「隅切」時，經常會在爐前加設小板（約 1 寸 8 分、55mm）。

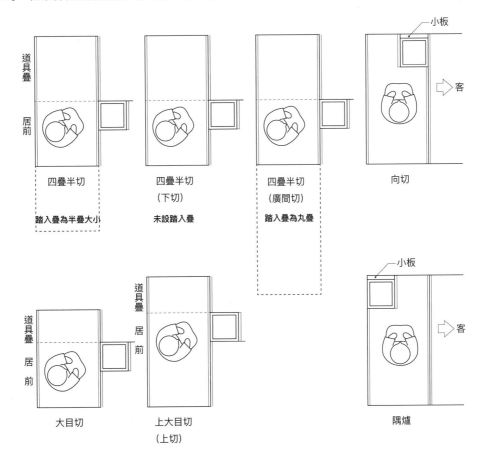

地爐的配置 2

地爐的配置各有其不同的性格與特徵，需深入了解後再加以選擇。

地爐配置的選擇

前面說明了何謂八爐，這裡將進一步解說其中的內涵。首先希望讀者了解的是，八爐並非像刊載在型錄上的商品那樣可隨意地自由選擇，每種配置形式都具有不同的特色，因此深入了解這些差異相當重要。

一般來說，現今的茶室多設置成本勝手，不過在擁有多間茶室的寺院、宅邸等的茶苑內，有時也會建造成逆勝手的茶室來為空間增色。

出爐

四疊半切的點前座部分，因為道具疊所占面積有半疊大，所以是能使用台子點茶的形式。相反地，「大目切」就無法使用台子點茶，再加上使用台子是較高雅的茶道形式，這也就意謂著大目切是較侘寂的做法。而即便是使用丸疊當做點前座，有時也會以「上大目切」的配置來表現侘寂。此外，因為只有四疊半切的地爐配置能夠使用台子，使得四疊半切成為廣間茶室的主流。

入爐

最小的茶室須包含為亭主及客人用的榻榻米，也就是兩張榻榻米組合而成的空間，平面配置有「二疊」或「一疊大目」。在二張榻榻米的情況下，如果地爐採「向切」，可能會使客人太靠近地爐而感到不自在。所以有時會使用「板疊」（參照第110頁）讓空間較寬敞些。如果地爐採「隅爐」，即使整體空間仍然狹小，但客人前方會比較寬敞，在使用上也會比較方便。

但如果是在「平三疊」（並排三張榻榻米）、「平四疊」的茶室裡採用「隅爐」的話，會有亭主與客人間的距離過遠的感覺。

要留意的是，地爐的配置會因不同的解讀方式而產生相當大的差異，並且可能因為茶室風格的不同，而出現與本書說明有所差異的情形。

三疊茶室中的地爐配置

在三疊的茶室裡，採用「隅爐」或「向切」的形式，會使客人與亭主間的距離有些疏遠，採用大目切、四疊半切（下切）則會感覺距離較近。圖上「→」為亭主朝向地爐（火、熱水）方向的視線。

二疊茶室中的爐

二疊茶室中採用「向切」會略感擁擠，採用「隅爐」則較為寬敞。

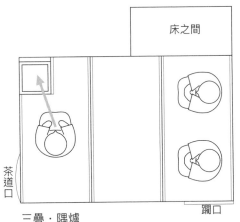

三疊·隅爐

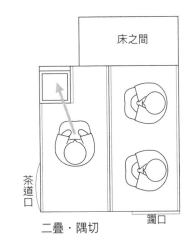

二疊·隅切

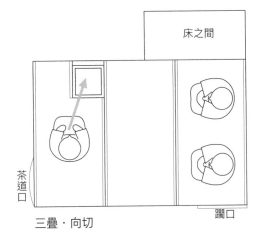

三疊·向切

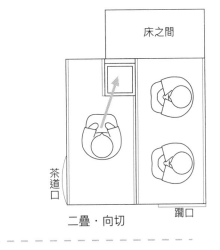

二疊·向切

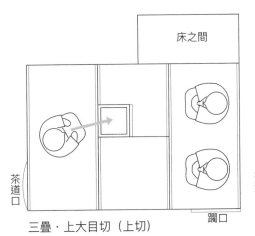

三疊·上大目切（上切）

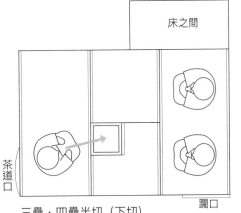

三疊·四疊半切（下切）

043 床之間的位置與名稱

point 床之間是結合從前貴人所坐的上段之間與裝飾性的空間所產生的，用來表現茶室空間中的主位。

床之間的位置

床之間會依所在位置不同而賦予不同的名稱，並且影響著茶室的性格。

床之間據說是結合從前貴人所坐的上段之間與裝飾性的空間所產生的，也就是說床之間是用來表現茶室空間中的上位。因此，從款待客人的角度來思考，一般則會將床之間設置在客座附近。

上座床、下座床

設置在客座附近的床之間，如果位在亭主視線前方，稱為「上座床」，如果設置在客座附近，而床之間位在亭主視線外，則稱為「下座床」。

位於床之間前方的通常是貴人座（正客座）。但在「下座床」的配置中，可能產生極端的情形，讓正客在亭主的視線外，此時會將正客席位安排在靠近地爐處。像這種不管床之間的位置，而直接將靠近地爐的位置視為正客席的方式稱為「爐付正客」。

亭主床、風爐先床

另一方面，床之間最大的意義在於形成室內的風景。將床之間設在亭主這一側，也就是相對客人另一側的「勝手付」側，這種床之間形式稱做「亭主床」。從空間的主次關係來看，床之間屬於上位，勝手付（點前座）屬於下位，但把床之間設置在亭主這一側，弭平（平衡）了空間的主次對比關係。此外，當客人看向亭主的點前座時，亭主床就會在構成的風景上發揮很大的作用。在點前座前方設置風爐屏風（風炉先）的床之間，從客人的角度觀賞，會看到點前座與床之間並列，形成一幅別具意義的風景。

床之間與躙口的關係

舉行茶事時，客人在入席前須先從躙口環視室內，此時床之間會是主要的視線重點。因此，將床之間設置在躙口的正面、客人進入時容易看到的位置上，就成了茶室較好使用的條件了。

床之間的位置

「上座床」或「下座床」是由亭主的動線來決定。亭主床、風爐先床的名稱是來自它與點前座（點前疊）的位置關係。

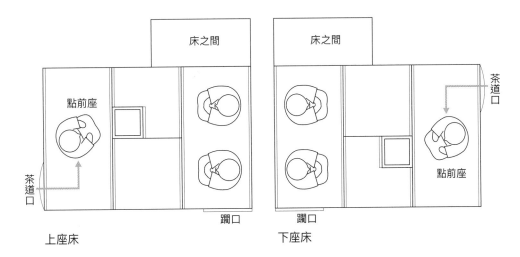

上座床　　　　　　　　　　　下座床

以上圖的情形來看，亭主由茶道口進入茶室，向左轉 90 度，再偏右朝斜前方坐下。
因此，以亭主的動線來看，上座床在前方客座側，下座床位在後方客座側。

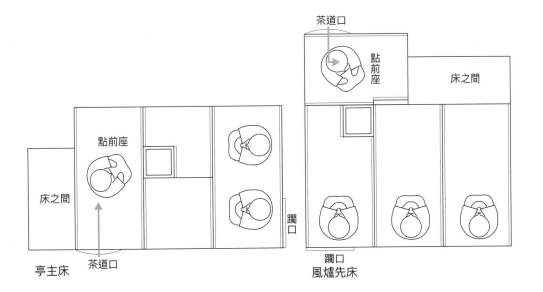

亭主床　　　　　　　　　　　　風爐先床

亭主床的床之間是在點前座的勝手付側，也就是在相對客人的另一側。
風爐先床的床之間是在點前座的風爐屏風（風炉先）側，也就是位在前方。

044 出入口的種類與動線 1 躝口、貴人口

point　依據茶室的性格配置躝口及貴人口。

客用出入口

茶室中供客人使用的出入口有「躝口」及「貴人口」兩種。「躝口」的名稱得自於「躝り入る」的動作，也就是必須彎曲、縮小身體後方能進入的意思。這個動作是侘茶空間的基本元素之一。而「貴人口」則是為了招待身分地位高的貴賓所設置的出入口，這也意味著貴人口傾向設置在高雅的茶道空間，是廣間茶室的基本元素。

而躝口與貴人口要如何配置呢？兩者有同時存在的必要嗎？這些都是在考量茶室性格時的重要因素。

關於躝口、貴人口的見解

在追求侘寂之下，有些人認為小座敷（小間）茶室只需要躝口，不需另外設置貴人口。另一方面，小座敷也有躝口與貴人口同時設置的情形，理由則各有不同。貴人口除了實際上做為迎接身分高貴的客人使用外，還能使茶室成為多用途的空間，像是做為開放空間使用、或是讓室內空間更加明亮等等。特別是在明治時期（1868 年）以後，歷史上曾經有一段時期出現批評茶室昏暗而不衛生的聲音，所以為了特意使茶室更加光亮，而出現偏好設置貴人口的情形。

除此之外，因為後來的人不喜歡太過於簡樸的形式，加上人們也希望房間除了做為茶室使用外，還能用於其他多種用途，所以也出現了小座敷茶室僅設置貴人口的情形。

躝口與貴人口的動線

在客人入席時視線及動線的考量下，將躝口設置在床之間對面，使茶室在使用上更為便利（參照第104頁）。再加上考量客人從露地進入室內的動線，貴人口會設置在躝口旁邊。而在斟酌門戶開合所需下，則多半會將貴人口與躝口呈直角（矩折）配置。

躪口與貴人口的位置

只要一想到 口的位置，最理想的就是正對床之間。而貴人口的位置，可與 口並列，也可以設置在垂直 口的壁面上。貴人口寬約為 4 尺 5 寸（約 136 公分）、 口寬約 2 尺 1 寸（約 64 公分），加上門戶開合的空間合計共 4 尺 3 寸（約 130 公分）左右。若是再加上「方立」（門框側厚實的豎板）的寬度後，大約為 9 尺（約 273 公分）左右，也就是說牆壁寬度只要有一間半（9 尺）以上，就可以讓 口與貴人口並列設置。不過，這會使得貴人口太接近茶道口，所以在考量使用的便利性下，會如下圖般，將兩者以直角配置最為常見。近年來，多會在貴人口外側設置「雨戶」（桃山、江戶時期的茶室則不常見這類設計，當時的遮簷較寬已可達到某種程度的保護作用）。在這種情況下，「戶袋」的設置則不可或缺。

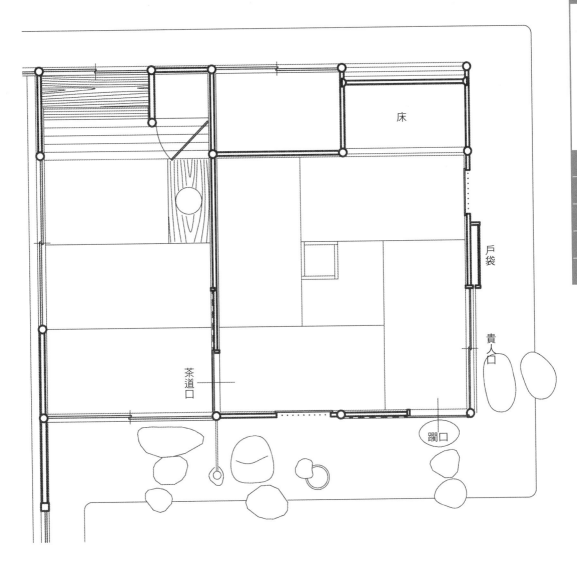

床

戶袋

貴人口

茶道口

躪口

045 出入口的種類與動線 2 茶道口、給仕口

point 亭主的出入口基本上以茶道口為主。不過當茶道口難以供應餐食時，就會另外設置給仕口。

亭主用出入口

茶室中亭主的出入口即為「茶道口」，有時也會另外設置「給仕口」。給仕口是當亭主供應客人懷石料理或點心、但只從茶道口的進出動線上有困難時，而另外加設的出入口。

對於茶道口、給仕口的見解

在侘茶的思想裡，主張捨去多餘不必要的東西。從這點來思考，基本上只有在非不得已的時候，才會另外設置給仕口。

不過為了設計上的趣味、或使茶室的用途多樣化，也會有在茶道口之外另設給仕口的情形。實際上則會因為對茶室性格設定的不同而在做法上有所差異。

茶道口、給仕口的動線

「茶道口」是亭主前往點前座時的入口。茶事或茶會進行時，亭主的動線基本上是直線前進，或是在進入室內後，立刻轉 90 度再朝向點前座前進。直線前進後再轉彎、或是幾次轉彎的動線都不理想。不過，也有稱做「回點前」的例外動線，就是亭主會在點前座旋轉 180 度。一般來說，茶道口的位置大致會安排在水屋（亭主準備點茶的地方）到點前座的動線上。

那麼，在什麼情況下會不得不設置給仕口呢？基本上，要以亭主的動線會不會從點前座前方的道具疊（參照第99頁）、地爐、地爐旁茶碗及道具的位置上經過來考量。而如果從茶道口到客座的動線需經過這幾個位置，就必須設置給仕口。

給仕口通常會設置在茶道口旁，但也會有將兩者分開設置的情形。

設有給仕口的範例

a、c、d 是「大目構」（參照第 194 頁）的點前座形式。
在「大目構」的情況，地爐旁會有中柱及袖壁，而且另一邊只有狹小的空間（1 尺 7 寸 5 分）（約 53 公分），
所以當地爐上正掛著茶釜燒水時便會難以通行（而且為了放置茶碗及道具，通道也必需保持淨空），
在這種情況之下就需要設置給仕口。下圖 b 是以茶道口與給仕口共用的例子。

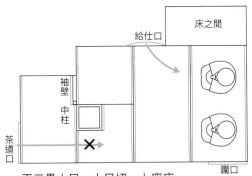

a 平三疊大目．大目切．上座床

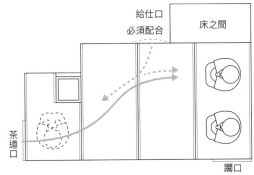

b 平三疊大目．向切．上座床

茶道原本的形式是亭主與客人進行茶事時，一
切都可以從茶道口供應，所以不需設置給仕口。
然而，考量到搬運者 * 的使用，因為亭主坐在點
前座，所以也有另外設置給仕口的情形。

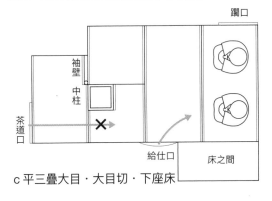

c 平三疊大目．大目切．下座床

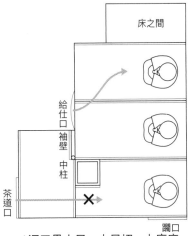

d 深三疊大目．大目切．上座床

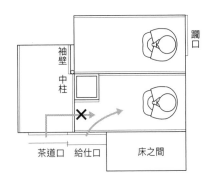

e 二疊大目．大目切．下座床

開左邊是茶道口，開右邊則是給仕口。因為不會
兩邊同時開啟，而可使用雙向拉門。但請注意，
這種設計會加深半東將茶端到客人處的難度。

* 搬運者：指亭主所點的茶或在水屋點的茶，由
「半東」或「搬運者」端給客人的角色。原本
是由客人直接拿取亭主所點的茶，也會由協助
亭主的半東端給客人。如果人數眾多時，也會
將在水屋點的茶直接端到客人面前。

046 板疊

point　茶室是以榻榻米的尺寸為基準、打造出的最小空間，若需要稍微調整大小，使用板疊是相當有效的做法。

何謂板疊

茶室內有時會使用「板疊」，這是一種被當做榻榻米（疊）來使用的板材。一般來說，茶室內的地面只會使用丸疊、大目疊或是半疊，但有時為了讓空間更好運用、或是想調整大小、去除平面畸零部分時，就會另外加上板疊。

茶室是以最小需求規模規劃而成的極小空間，若是想要稍加變化，使用板疊將是相當有效的方法。

板疊的種類

「前板」與「脅板」分別是鋪設在床之間前方及側邊的板疊，目的是讓床之間周邊的餐食供應動線更加地順暢。如果使用在「大目床」的周邊，則還有統整平面空間的功能。

「鱗板」是織田有樂設計的茶室如庵中採用的三角形板疊，一樣是為了讓餐食供應的動線順暢，也是為了確保茶道口到客座的動線而設。另外，豎立在鱗板邊的斜向牆壁，也有增加設計上之趣味的意涵。

「向板」是在「一疊大目」茶室中，鋪設在大目疊之前的板疊，板疊與榻榻米兩者拼湊成一張丸疊大，有整合空間平面的功能。點前座使用大目疊，是為了傳達亭主在空間上所表現的謙虛之意。此外，在沒有設置床之間的茶室內，有時也會利用向板擺設盆花。

「中板」是鋪設在亭主與客人之間的板疊，與地爐同樣寬 1 尺 4 寸（約 42 公分）。當主客間設有地爐時，就會使用中板來調整其間的距離。而接下來要提到的「半板」，廣義來說也屬於中板的一種。

「半板」是比中板窄的板疊，多用來微幅調整距離。一般會在出爐（四疊半切、大目切）的配置中設置中板，在入爐（向切、隅切）的配置中使用半板。另外，在日文中有時會將半板「はんにた」（HANNITA）讀做「なかいた」（NAKAITA）。

板疊

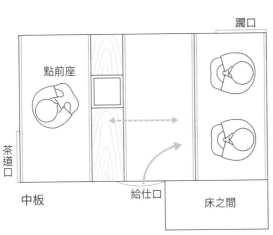

中板

亭主與客人間的距離被稍微拉遠。

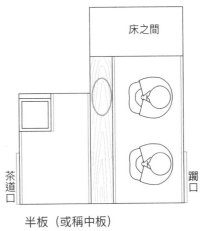

半板（或稱中板）

在正客前方創造些許空間。

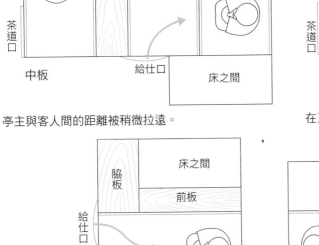

前板與脇板

讓茶室形狀方整，易於設置給仕口，使供應的動線變得順暢。

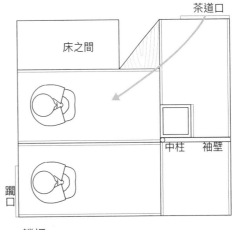

鱗板

留出藉由茶道口供應的動線。

➡ 餐食供應的動線

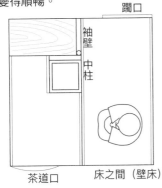

向板

一疊大目向板的客座雖然是丸疊，能正式接待的客人卻僅有一名。一般來說，客疊使用丸疊的話，可坐二到三人，但這種情形下，客人前方沒有多餘的空間，因而無法接待複數客人。又考量到要將床之間設置在靠近客人處，就必然會形成下座床。

譯注
●脇板：側邊板
●前板：床之間前方的板

047 水屋與台所的位置

point 靠近茶室的水屋在使用上會較為便利，但須考量所在位置及聲音是否會干擾到客人。

水屋與台所

獨立式的「水屋」（參照第200頁）是亭主為點茶進行準備時所用的房間，內有水槽、放茶道具的棚架及儲藏櫃等等。

「台所」是主人準備懷石料理的場地，是舉辦茶事時的必要設施。與一般家庭的廚房大致相同，所以很多時候會使用一般家庭的廚房當做茶室的台所。

水屋的位置

用來做為水屋的房間通常鄰接茶室設置，因為這會使得亭主進入水屋內準備及觀察端上懷石料理的時機都方便許多，也因為茶道具多半容易脆裂，所以會盡量減少搬運的距離。但如果在非不得以的情況下，無法讓水屋緊鄰茶室設置時，建議可在茶室附近另外設置臨時置物架，做為臨時擺放器物使用。

當水屋緊鄰茶室時，須留意避免將水槽設置在靠茶室的壁面，因為這種配置方式可能會讓水流聲音干擾茶室內的活動。

另外，當茶道口或給仕口面向客座時，要設法不讓客人直接看見水槽。如果有無法避免的情況，可利用屏風等物來遮蔽。

台所的位置

從前茶室的台所多設置在遠離茶室的地方，特別是那一些不是專為飲茶所設的廚房，如寺院內的廚房（庫裡[1]），同時也用來烹煮日常餐食。

自從人們開始使用電子鍋、瓦斯爐、及微波爐等相對節省空間的電器後，將台所設在茶室附近的情況也就隨之增加。此外，基於衛生考量就必須要有一定程度的採光。還需留意從茶室看過來的視角，傳入茶室的聲音、光線等。

譯注

[1] 庫裡是佛教寺院中僧侶準備飯食的廚房。

茶室、水屋、台所的位置關係

茶室緊鄰著水屋，隔壁是台所。這種配置在動線上較為理想，但需要考量客人的視線範圍。

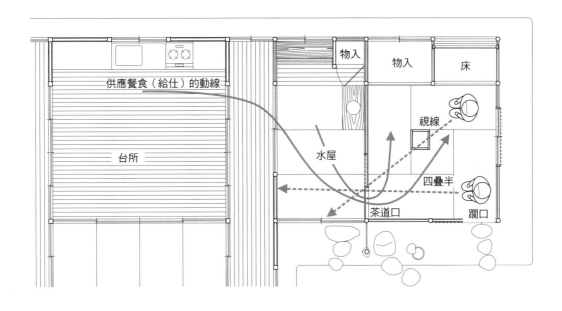

台所

供應餐食（給仕）的動線

物入　物入　床

視線

水屋

四疊半

茶道口　躙口



茶室、水屋、台所的位置關係

茶室緊鄰著水屋，隔壁是台所。這種配置在動線上較為理想，但需要考量客人的視線範圍。

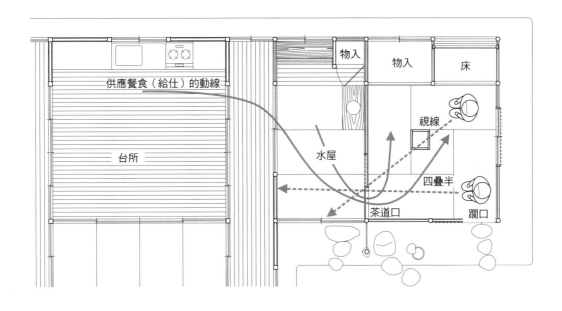

供應餐食（給仕）的動線

台所

物入　物入　床

視線

水屋

四疊半

茶道口　躙口

1　2　3　4　5　6　7　8　9

4　茶室空間的平面配置

裏千家又隱的臨時置物架
二重棚（焙烙棚）的形式

妙喜庵待庵廚房（勝手）的臨時置物架
三重棚的形式

113

048 茶室的平面配置 1

point 一拉開躪口門,戶外的光線會隨之照入茶室,並與躪口上方的窗戶一同照亮床之間。

茶室的平面配置

榻榻米的鋪設、床之間、點前座、出入口、窗戶的配置方式,加上動線、光線的方向等等,都是考量茶室平面配置時的重點,各部位會互相影響且關係複雜。關於各處的內涵可參照之前的說明,這裡要介紹的是各部位的相互關係。

床之間與光線的方向

床之間在過去是貴賓的座席,所以是空間中較為尊貴的位置,也是參加茶事的客人在入席前,由躪口環視茶室內部時,第一眼欣賞到的地方。

如前面章節所說,躪口與床之間(參照第104頁)以正對為佳,如果兩者錯開的角度過大,會使客人難以直接欣賞。另一方面,當躪口開啟後,戶外的光線會間接照入室內,若躪口與床之間正對時,光線會照射在床之間上。

此外,也常可見躪口的上方設置連子窗的情形,有補強室內光線的功能。

相反地,如果大量的光線從床之間照向躪口,對從躪口進入的客人來說,床之間會因逆光而變成一片黑。在這種情況下,可在床之間的側面設置「墨跡窗」(參照第180頁),以減少逆光的情形。若是床之間與躪口並列,則會讓床之間過於昏暗不容易看清楚,客人也難以確認其位置。

此外,還要提醒各位讀者,上述是以白天時茶室內仍十分陰暗的情況為前提來說明。而像是草庵茶室,其原本的空間設計就較為封閉,且在茶會前半段的初座時還會在窗上掛設簾子。另外也有原本有很多窗口、明亮的茶室空間,所以要依照實際的情況來調配床之間的位置。

茶室的平面配置範例 1

右圖是相當罕見的配置方式,因為當躪口上方未開窗,又在床之間旁側設置大面積的窗戶時,會使床之間看上去變為一團陰影而難以詳加欣賞。

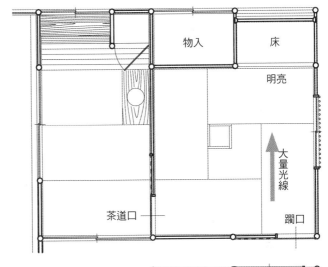

通常會在躪口的上方設置連子窗(偶爾也有採用下地窗的例子),這種設計可從躪口引入大量的光線進入室內。床之間若設在躪口對面,光線就會照亮床之間,使客人易於欣賞。

躪口上方設置連子窗

右圖亦是相當罕見的配置方式,躪口與床之間並排設置,客人從躪口觀看室內時,會無法看到床之間,空間也會不利於使用。

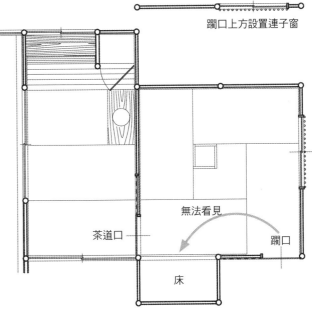

115

茶室的平面配置 2

point 茶室內部光線平衡相當重要，在空間的結構上必須使光線能夠照亮點前座。

以點前座為中心

點前座是亭主點茶時所坐的位置。正如前面章節的說明，點前座與茶道口的位置關係基本上無法改變。

在茶室空間裡，點前座與客座是兩個相對的區域。由於侘茶思想主張捨去不必要的空間，因此不會在客座後方及側面等處留有多餘的空間。也使得亭主與客人間的距離設定變得極為重要，寬度則會依各家流派的見解來決定。

一般來說，躙口會設置在客座旁。若躙口設置在點前座旁會使動線過於複雜，所以幾乎不會有這樣的配置方式；總結來說，躙口多遠離茶道口設置。

若再將床之間的位置納入考量，床之間與茶道口、躙口處於三角形的三個端點上，若是能使三者形成正三角形則更為理想。

光與窗

床之間與光線的關係如前面章節所述（參照第114頁）。除此之外，點前座與客座之間的光線也要仔細斟酌。

茶室設計時通常會將點前座設計得較為明亮，以便客人看清楚亭主點茶時的模樣，因此需要從客座側導入更多的光線（間接光）以照亮點前座。相反地，若是從點前座引入大量的光，尤其是與客人相反的方向（勝手付）時，主人點茶的樣子會看起來模糊不清，所以是不恰當的設計。

最好的方式是將點前座當做舞台來設計，讓光源集中在點前座。但為了避免從客座處引入過多的光線，可以在亭主的左側設置「色紙窗」（參照第180頁），平衡光源。也可以像古田織部一樣，利用「突上窗」（天窗）照亮點前座，或是使用織田有樂在點前座外側設置「有樂窗」的方式，都能有效地抑制照入室內的光量。

茶室的平面配置範例 2

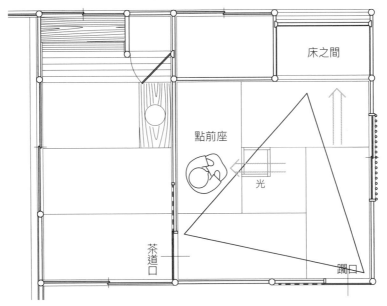

茶室的床之間、茶道口、躪口三者配置成正三角形為佳。但也有例外的情形，如下圖的「如庵」，配置上並非呈三角形，僅供參考。

原則上，茶室內部的光線是從客座側照向點前座側。若方向相反，會使客人看不清楚亭主點茶的情況。不過這邊所指的光線，是間接日光而非直接照射。

如庵

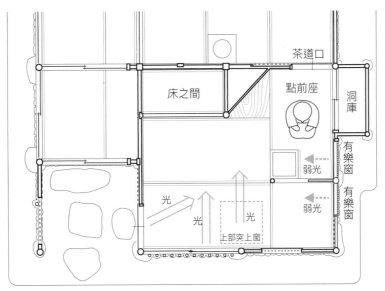

如上圖所示，也有不少在點前座一側（勝手付）（請見圖的右邊）設置窗戶的茶室。

這種情況下，可以使用下列三種方式讓點前座變得較為明亮：

1. 在客座附近設置更多的窗戶。
2. 在點前座上方設置「突上窗」（天窗）。
3. 設置「有樂窗」。

上圖是 1、2、3 三種方式皆採用的例子。有樂窗設置在外側以細竹緊密排列，以抑制光線進入室內的窗戶形式。

050 茶室的平面配置 3

point 從「亭主的領域」和「客人的領域」來思考茶室的平面配置。

亭主的領域和客人的領域

在制定建築計畫時，以分區規劃來思考是很重要的。也就是整理出相似用途的房間，再一起計畫。同樣地，在思考茶室或茶苑的情形時，先思考區劃後再制訂計畫，進行起來會更加容易。

不過這時要整理什麼呢？其實就是亭主的領域、和客人的領域。

亭主的領域，有點前座、水屋、台所、以及內玄關等等，像茶道口或給仕口這種茶室空間的要素也包含在亭主的領域中。客人的領域，則包括客座、露地（茶庭）、寄付（客人整理服裝、準備入息的房間）、玄關、門等等，躙口或貴人口也屬於客人的領域。床之間的歸屬則因情況而有所不同。與一般建築計畫不同的地方就在於，茶室必須將一個內部空間以兩大領域來思考。

將話題稍微岔開，表千家的不審菴（參照第240頁）是「三疊大目」的茶室，點前座邊緣設有「袖壁」（從旁延伸出來的小牆面）及「下壁」（從天花板延伸下來的小牆面）以與客座側區隔開來。相反地，點前座內側的茶道口設置簡易的推門，門的上方鏤空，使點前座與鄰近的水屋連成一體。雖然說茶室與水屋都是單獨的一間房間，但在日式建築中，不能以西洋的隔間來思考。不審庵的點前座既屬於茶室也是水屋的一部分，是極為曖昧的空間。

再回到茶室的平面配置。在將茶室內部區劃成兩大領域思考平面配置時，需先將茶室用地劃分成兩大區塊。在既有的建築物建造茶室，同樣也是如此。在既有的建築物中設置茶室時，常無法避免亭主與客人的空間重疊及交錯的話，那也就只好依照實際狀況調整。

此外，還必須考慮連接亭主領域到客人領域的動線。除了在茶室內之外，從水屋到露地，或是從水屋到寄付、玄關，在動線上也都必須與亭主的領域連結。

亭主的空間・客人的空間

在進行茶室的平面設計時，應將亭主及客人的領域分開思考。雖然不太容易嚴格地分類，但如能大致上區分開來，會使平面配置更加容易。雖然下圖並未標示出來，但仍可以看出來亭主前往迎接客人時的動線，會從茶室躙口經過蹲踞、再到中門迎接客人的例子。

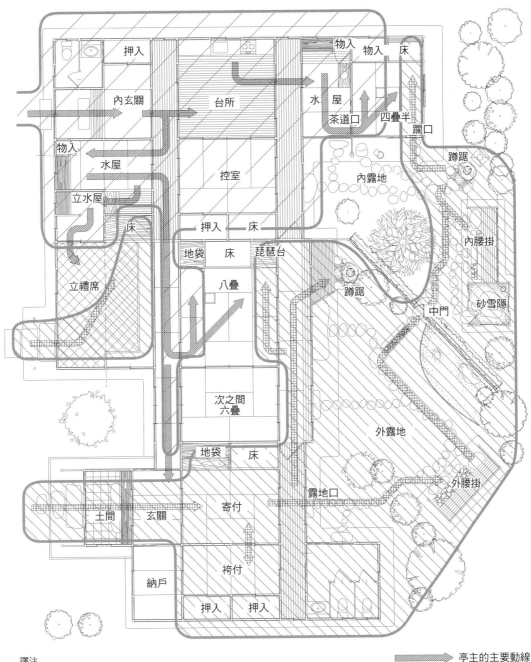

譯注

●押入：壁櫥	●物入：儲藏間	●水屋：小廚房	●立水屋：廚房
●床：床之間	●立禮席：座位區	●土間：外玄關	●納戶：儲藏室
●台所：廚房	●控室：休息室	●地袋：低矮櫥櫃	●寄付：客人整理服裝、準備入席的房間
●袴付：衣裝整理室	●貴人席：主賓席	●點前席：主人席	
●客疊：客人席	●茶道口：主人用出入口	●露地：茶庭	
●蹲踞：水缽組	●腰掛：客人等候主人接待入席的亭子	●砂雪隱：廁所	
●琵琶台：尺寸為床之間一半、底板也較高的展示台			

亭主的主要動線

客人的主要動線

亭主的空間

客人的空間

051 著名茶室的平面配置 1 四疊半、四疊半大目

point 四疊半座敷是茶室的基本平面配置形式，既帶有侘茶也兼具有書院茶的性格。

四疊半

裏千家的又隱（參照第238頁）是四疊半座敷的代表性作品。其地爐採四疊半切、本勝手的配置，床之間是上座床。又隱的仿作遍及全日本各地，可說是最廣為人知的茶室型態之一。

又隱茶室從茶道口到點前座須轉彎，亭主須先經過踏疊才能進到點前座。供客人使用的出入口只有躙口一處，上方設有下地窗。床之間位在躙口正對面，這樣配置的茶室在使用上相當便利。窗戶開在躙口及客座側的壁面上，此外在靠近躙口附近的天花板上還設置了突上窗。又隱的窗戶面積小、空間較昏暗，但突上窗（天窗）能使大量的光線照進室內，使內部變得明亮。而點前座及床之間附近未設置窗戶，所以光線會直接照射在點前座及床之間上，是很好的配置方式。

大德寺黃梅院的昨夢軒是四疊半、下座床的茶室。昨夢軒設置在廣間（客殿）的一隅，上座及客座處共設置四張障子門（襖），床之間旁設有腰高障子[1]。當只做茶室使用時，昨夢軒的床之間就顯得有些昏暗，因此開設了墨跡窗讓室內變得較為明亮。此外，當緊鄰著上座側的八張榻榻米做為客座使用時，四疊半的空間將變為舞台，與床之間一同形成能凸顯亭主的空間構成方式。

四疊半大目

大德寺龍光院密庵席是四疊半、大目構（參照第194頁）的茶室，內部有兩處床之間及違棚，柱子使用角柱、壁面以長押[2]環繞，基本上呈現出書院的樣貌。由於密庵席的點前座採大目構形式，所以無法舉辦需要使用台子、較為高雅的茶會。

四疊半大目茶室基本上以書院為主，若用於草庵風格的茶室，會使用保留了樹皮的面皮柱，及土壁等做為室內裝飾。

譯注

[1] 高腰障子是門框下方設有裝飾板的障子門。
[2] 長押是日本建築中常見的部材，沿著壁面上方水平架設，從前具有加強建築結構的功能，後來大多是裝飾之用。

又隱

又隱採四疊半、四疊半切本勝手、上座床的形式。下座側設置突上窗，使光線照亮點前座及床之間。

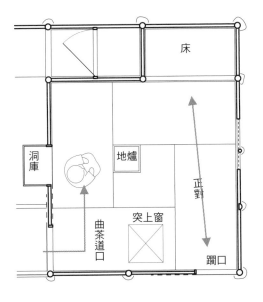

黃梅院昨夢軒

昨夢軒採四疊半、四疊半切本勝手、下座床的形式。位在江戶時代初期就有的書院「自休軒」內。從隔壁的房間看向茶室時，四疊半就變得像舞台一樣。

將從這裡算起的八張榻榻米當做客席時，四疊半就變成像舞台一樣。

1
2
3
4 茶室空間的平面配置
5
6
7
8
9

龍光院密庵席

龍光院密庵席採四疊半大目、大目切、本勝手的形式。據說是小堀遠州所設計，目前已被指定為國寶。正客席的周邊有床之間及違棚。當客人的視線集中看向點前座時，大目構（參照第194頁）形式的點前座與書院床一同構成一幅美景。

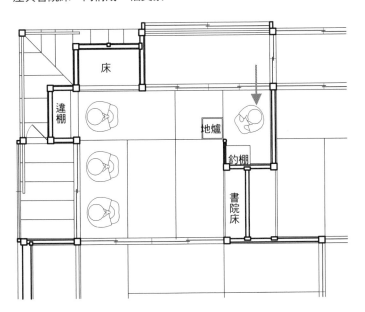

譯注
- 洞庫：儲物壁櫃
- 違棚：展示架
- 釣棚：吊掛式棚架

121

著名茶室的平面配置 2 四疊、三疊大目

point 四疊茶室的種類有正方形平面的「枡床席」、橫排鋪設四張榻榻米的「長四疊」等。三疊大目茶室的種類則有「平三疊大目」與「深三疊大目」等。

四疊

　　大德寺聚光院枡床席是四張榻榻米加上半疊大小的枡床的茶室，整體空間共四疊半，也就是方丈的大小。地爐採向切本勝手的配置。枡床位於點前座的風爐前方。床之間前方貴人座的上方，採用的是空間層級較低、屋頂骨架外露的化妝屋根裏天井[1]，弭平（平衡）了空間的主次對比關係。此外，點前座與床之間中間的壁面下方鏤空，因此客人從貴人座也可以清楚觀看點茶的程序。

　　西行庵皆如庵是並排四張榻榻米的長四疊茶室。點前座採向切配置，點前座與客座間有一個開設了「火燈口」的壁面，這種點前座形式稱為「宗貞圍」（參照第73頁）。床之間為下座床，內壁開設圓窗，並且塗布壁土，這種床之間形式稱為「室床」。床之間旁是有雙向拉門的給仕口，對面是同樣有雙向拉門的貴人口，躪口並列在貴人口旁。不過這種將貴人口與躪口並排的設置相當罕見。只有在這類橫長形的空間平面得以如此配置。

三疊大目

　　金地院八窗席是深三疊大目、大目切本勝手、風爐先床的茶室。「深三疊大目」是指相對點前座來說，榻榻米的縱向較長所構成的形式。八窗席茶室由小堀遠州所建造的，為了區別貴人座與相伴席，而將躪口設於客座的中間。此外，八窗席因為採用了大目構而必須另外設置給仕口，並且將給仕口設在遠離茶道口的位置。

　　曼殊院八窗席是平三疊大目、大目切本勝手、下座床的茶室。躪口設置在床之間對面，上方有連子窗，一旁有連子窗及格子狀的下地窗。茶道口與給仕口並設在同一壁面，兩道門戶中間有剛好能容納門戶開啟的空間。在點前座前方的壁面上開有「風爐先窗」、點前座（勝手付）一側設置色紙窗、頂部則有突上窗。整體來說八窗席有很多窗戶，都是為了讓空間明亮所下的工夫。

譯注
[1] 化妝屋根裏天井是將屋頂骨架稍加修飾後裸露出的天花板。

西行庵皆如庵

據說西行庵皆如庵是桃山時代宇喜多秀家的女兒嫁入久我大納言家時，帶到夫家的禮物。明治時代時，被移築到現今的所在地（京都）。是四疊、向切本勝手、下座床的形式。

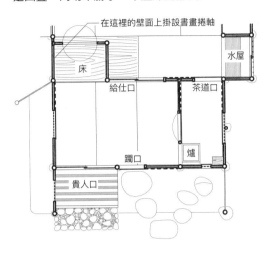

在這裡的壁面上掛設書畫捲軸

床
水屋
給仕口
茶道口
躪口
爐
貴人口

聚光院枡床席

聚光院枡床席建於 1810 年間，由表千家六世的覺覺齋所設計。是四疊、向切本勝手、風爐先床的形式。

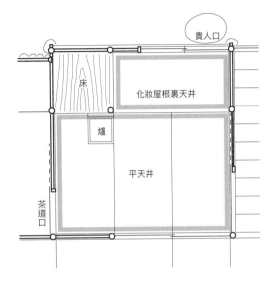

貴人口
床
化妝屋根裏天井
爐
平天井
茶道口

曼殊院八窗席

曼殊院八窗席是 1656 年良尚法親王在位年間移築到現今的所在地（京都）。是平三疊大目（相對於點前座，榻榻米為橫長形）、大目切本勝手、下座床的形式。

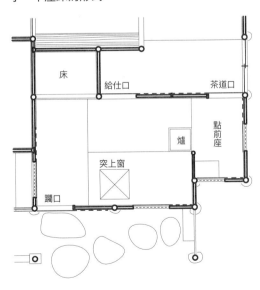

床
給仕口
茶道口
爐
點前座
突上窗
躪口

金地院八窗席

金地院八窗席在 1628 年前後依小堀遠州的設計，以既存茶室為基礎建造而成，是深三疊大目（相對於點前座，榻榻米為縱長形）、大目切本勝手、風爐先床的形式。

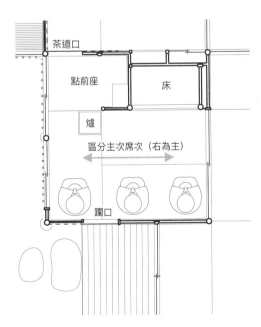

茶道口
點前座
床
爐
區分主次席次（右為主）
躪口

著名茶室的平面配置 3
三疊、二疊大目

point 當茶室的空間愈小，就更需要謹慎地考量給仕口的設計。

三疊

位在西翁院內的澱看席是三疊、向切、下座床的茶室。躪口設置在床之間對面，上方有連子窗。茶室內部因壁面多而顯得陰暗。不過床之間旁邊設有墨跡窗（參照第180頁），加上從躪口照射進來的光線，而能保有一定的亮度。點前座採宗貞圍（參照第73頁）的形式，以此表現亭主的謙虛。茶室的天花板是一面單斜且可見骨架的「總屋根裏天井」，是極為簡樸的樣貌。

大德寺玉林院內的蓑庵是三疊、上大目切、下座床的茶室。點前座與客座之間放置中板，稍稍隔開了主客間的距離。躪口設置在床之間對面，上方設有下地窗，另一面牆上設有連子窗，加上從突上窗進入室內的光線，會一同將床之間照亮。雖然蓑庵可從茶道口供應餐食，但因為位置距離客座較遠，所以也另外在床之間旁設置了給仕口。

二疊大目

建仁寺東陽坊是二疊大目、大目切、下座床的茶室。這座茶室在設計上的特徵，在於茶道口與給仕口共同使用可雙向推拉的兩片障子門（襖）。這種做法常見於二疊大目、下座床的茶室中，因為這類茶室的壁面空間不足，無法設置獨立的茶道口及給仕口，因此只能做成這樣的形式。此外，茶道口和給仕口的外側通常會鋪設大目疊，並在與水屋的鄰接處設置門扉加以區隔，這些都是不讓客人看見「舞台後」的準備空間而採取的有效手法。

慈光院高林庵是二疊大目、亭主床、二疊相伴席的茶室。給仕口位在相伴席旁，地爐採大目切本勝手，點前座採大目構。窗戶集中設置在客座一側，都是連子窗。亭主座一側設有下地窗形式的風爐先窗（在風爐前方壁面上的窗戶）。光線由客座側進入室內，會直接照在點前座及亭主床上。

玉林院蓑庵

玉林院蓑庵是鴻池了瑛[1]於 1742 年時，在表千家七代如心齋的指導下建成的茶室，是三疊、上大目切本勝手、下座床的形式。

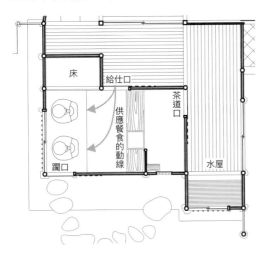

西翁院澱看席

西翁院澱看席是藤村傭軒[2]於 1685~1686 年間所建的茶室，是三疊、向切本勝手、下座床的形式。

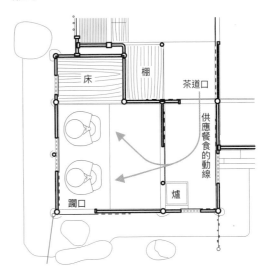

慈光院高林庵

慈光院高林庵是片桐石州於 1671 年所建的茶室，是二疊大目、大目切本勝手、亭主床的形式。這種配置會使茶室內主要的構成元素，全部凝縮進入客人的視野。

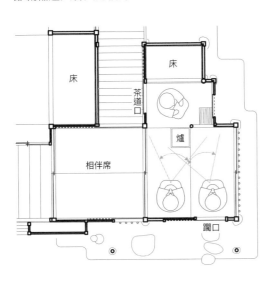

建仁寺東陽坊

建仁寺東陽坊是原本位在北野的高林寺內，經過數次的移築後，大正年間移築至目前的所在地（京都）。是二疊大目、大目切、本勝手、下座床的形式。

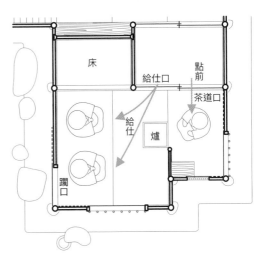

譯注

1 鴻池了瑛（1690～1745 年），江戶時代前期的富商、茶人，跟隨如心齋學習茶道。
2 藤村傭軒（1613～1699 年），千宗旦的弟子，沿襲表千家開創傭軒流茶道。

著名茶室的平面配置 4 二疊、一疊大目

point 最小的茶室空間，由一張客人用的榻榻米以及一張亭主用的榻榻米所構成。

二疊

　　妙喜庵的待庵（參照第224頁）是相當知名的二疊茶室，採隅爐本勝手、上座床的形式。採隅爐時，雖然亭主須坐在離客人稍遠處點茶，但正是因為在極小的二疊空間中，這種做法才別具意義。特別是上座床，不只可在正客前方留出較寬廣的空間，也能避免茶釜產生的水蒸氣在室內揮散不去。躙口設在床之間對面，窗戶僅設置在躙口及客座所緊靠的兩面牆上，各自發揮了照亮床之間與點前座的功能。

一疊大目

　　一疊大目是茶道中最小規模的茶室，這也表示在空間上至少要有亭主及客人使用的空間。亭主所坐的點前座，至少需要大目疊的大小。而客人所坐的席位，假使只有一位客人的情況下半疊大就已足夠，然而這樣並不符合待客之道。另外當然也可以比照點前座使用大目疊做為客席，不過為了能將款待之心表現於空間中，必須要是一張完整大小的榻榻米。因此，一疊大目是最小的茶室空間。

　　高台寺遺芳庵是一疊大目的茶室，採向切逆勝手的形式，會鋪設向板，「壁床」的床之間形式設置於向板的前方。客座旁設置稱做「吉野窗」的大圓窗戶，使光線照向點前座。此外，因為壁床設於向板前方，所以兩者可一同視做床之間的空間。

　　有澤山莊菅田庵是隅爐、本勝手、上座床及鋪設中板的茶室（半板，參照第110頁）。躙口上方有面積較大的連子窗，讓光線照向床之間與點前座。此外，因為在點前座與客座之間放入了中板（半板），使客座前方多出一些空間，茶事進行起來因而更加順暢。

妙喜庵待庵

妙喜庵待庵是在 1582 年左右由千利休所建造的
茶室，採二疊、隅爐本勝手、上座床的形式。

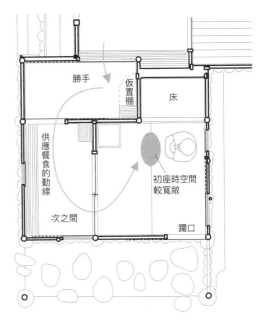

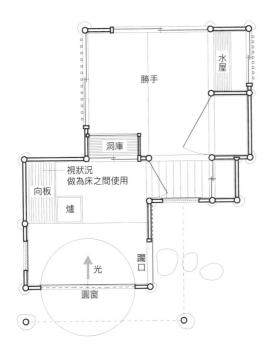

高台寺遺芳庵

高台寺遺芳庵是灰屋紹益[1]為了緬懷吉野太夫所
建的茶室，採一疊大目、向切逆勝手、上座床
（壁床）的形式。

譯注
- 勝手：廚房
- 仮置棚：臨時置物架
- 初座：茶室前半段
- 洞庫：櫥物壁櫃
- 蹲踞：水缽組

有澤山莊菅田庵

松平不昧（參照第 56 頁）在 1792 年造訪有澤
山莊時，指導了有澤山莊建造菅田庵的想法與計
畫。採一疊大目、隅爐本勝手、上座床的形式。

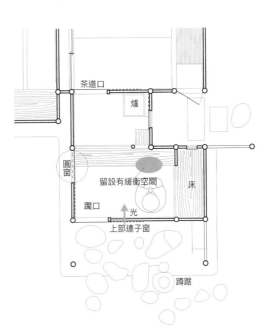

廣間的譜系

point 雖然茶室的廣間是在江戶時代中葉誕生的形式，卻是源自十六世紀被稱為大座敷、書院等座敷的譜系。

大座敷

十六世紀初期，在書院造建築中大面積的房間稱做「大座敷」。內部設置押板、付書院（凸窗）、及違棚等裝飾座敷的置物棚架。這裡所稱的大座敷是指九間（十八疊）、六間（十二疊）等寬廣的和室，用以區分五間（十疊）以下的房間。

在十六世紀中葉留下的紀錄中，顯示津田宗達宅邸內的大座敷裡設有床之間（押板）以及地爐。可說是從東求堂的書院造茶道空間，開始表現出變化的徵兆。

書院

此後，出現了稱為「書院」的座敷（和室），與大座敷相同型態，但層級上是與小座敷相同。像是千利休聚樂屋敷中的色付九間書院（參照第134頁），壁面沒有長押（裝飾性的橫條），是帶有幾分草庵風格的書院造建築空間，但並沒有設置地爐。

鎖之間

古田織部更進一步地創造了鎖之間。內部設置付書院及略高於房間地面的上段空間，也設有地爐。根據歷史的紀錄，當時會先在小座敷享用濃茶，再前往鎖之間沖泡薄茶。

鎖之間也受到小堀遠洲等人的喜愛，是十七世紀前半葉在武士階層相當流行的空間形式，風格被認為是介於書院與小座敷之間。鎖之間採用土壁加上面皮柱（保留木材四角樹皮的柱子）等手法，後來則被歸類為數寄屋造建築風格。

廣間

江戶時代中期以後，各流派門下集結了眾多弟子，進而開始使用六疊、八疊等「廣間」空間，且理所當然設有地爐。土壁加上面皮柱，有些曾附設上段空間，但後來被省略了。這種形式仍延續到現在的廣間。

利休屋敷色付九間書院

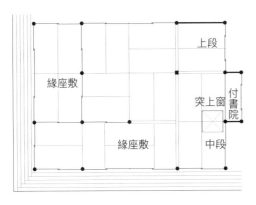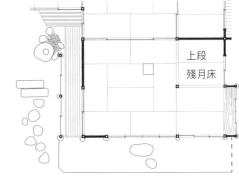

中村昌生參考〈聚樂宅繪圖〉復原　　　　　現在的表千家殘月亭

千利休的聚樂屋敷內有被稱做色付九間書院的座敷。雖然是略微不可思議的平面配置，古圖卻是如此呈現。或許當時的平面配置，相較現在更為自由且複雜。後來，千少庵將它規模縮小，在本法寺前建造了屋敷（現在的表千家、裏千家）。並在天明大火後，以與現存之物同樣的形式重建。通常廣間的座敷會以簷廊連接庭院與座敷，它的特色則是如小間，可從庭院直接進到座敷。

小堀遠洲伏見奉行屋敷鎖之間

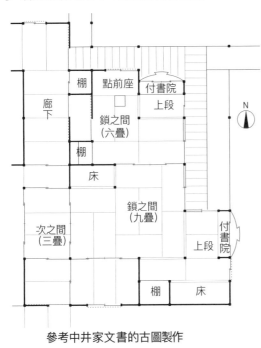

參考中井家文書的古圖製作

鎖之間為南側的九疊、北側的六疊，兩個房間接續而成。古圖中，六疊房間裡標記有蛭釘的位置（意即地爐的位置），可視為上大目切。然而在九疊房間內卻沒有特別的註記。兩邊都有上段，且在上段處設置付書院。九疊房間內又設置了床與棚。

六疊房內的點前座，其茶道口位置與現在的茶室不同。應是從西側的單拉門進入，轉向兩次後在點前座入坐。

譯注
●緣座敷：主室與簷廊間的空間

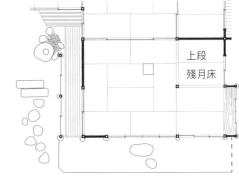

129

056 廣間的形態與所蘊含的設計精神

point 廣間是指大於四疊半的房間，並且是能夠擺設台子的座敷。

廣間的形態

現在茶道空間中所指的廣間，比四疊半來得寬敞，能使用台子這類比較高雅的點茶形式，不過並沒有嚴格的限制。

一般來說，在點前座採用大目疊，或是設有中柱、袖壁的茶室通常不會被歸類成廣間。例如四疊半大目的茶室，雖然尺寸相較四疊半為大，但這種座敷並不會稱為廣間。

然而也有一些例外的情況。例如在廣間採用四疊半切的地爐，這種形式也被稱做「廣間切」（參照第101頁）。

廣間的設計精神

如前面所述，從十六到十七世紀時，大座敷、書院、鎖之間等各種型態的座敷紛紛出現，推測都是茶室逐漸走向草體化（參照第144頁）之下所衍生出來的空間型態。

隨後出現在十八世紀的廣間，所蘊含的精神也與前者相同。草體化的設計精神也深刻影響了之後數寄屋造的建築，或說是數寄屋造的核心也不為過。

數寄屋造建築

數寄屋造的建築是以書院造建築為基礎，加上草庵茶室的思想與技術所形成的建築風格。數寄屋造建築並沒有一定的規則，但有以下幾個共通的特徵：

1. 柱子選用去掉樹皮的圓木（丸太）、或是四角帶樹皮的面皮柱。

2. 不裝設長押、或是使用對半切的半圓形去皮圓木、或面皮木等。

3. 壁面採用土壁、或是採用畫有水墨畫、糊有唐紙的張付壁。

4. 床之間、違棚、付書院等裝飾性的裝置，都能自由地配置成各種形態。

5. 不用格子狀天花板，而採用如橫條（竿緣）天花板等較為簡易的做法，降低室內的高度。

6. 整體材料避免採用較高貴的檜木材，而是使用杉、鐵杉、松、竹等各式木材。

桂離宮新御殿裏桂棚

棚架內側的壁面張貼唐紙，戶棚 [1] 與違棚 [2] 可以自由搭配，使人聯想起荷蘭風格派運動（De Stijl，20世紀初期時由垂直、水平線及平面構成的建築）。

三溪園臨春閣住之江之間

天花板由不同方向的竿緣構成，壁面採用土壁，床之間內側是畫有水墨畫的張付壁。

譯注

1 戶棚：附門板的櫃子
2 違棚：展示架

從名茶室開始普及的廣間 1 八疊花月

point 「七事式」是變化豐富的茶道練習（稽古）。「花月樓」則是為從事茶道練習所建的茶室。

七事式

江戶時代（1608 ～ 1868 年）後半葉，茶道的各家流派門下跟隨眾多弟子，因此出現了變化豐富的茶道練習（稽古），稱為「七事式」。「七事式」產生於表千家七世的如心齋（1705 ～ 1751 年）及裏千家八世的又玄齋（如心齋之弟，1719 ～ 1771 年）所處的時代，是茶道稽古的形式，有「花月」、「且座」、「茶歌舞伎」、「員茶」、「迴炭」、「迴花」、「一二三」七種，在這些練習中會加入變化，以磨練茶道的精神及技術。

花月樓

「花月樓」位於江戶神田明神神社，是為了舉辦七事式、由如心齋的弟子川上不白於 1758 年所建造的茶室。形式是八疊榻榻米、連接四疊大略為高起的上段，正面中央配置一張榻榻米寬床之間，床之間兩側是地袋（地矮櫥櫃）及棚架，且設有付書院。原本的花月樓已不復存在，現存的是1776 年時，川上不白為毛利重就設計，在荻市的松陰神社內修建完成。

此外，江戶千家也重新建造了花月樓。不過這間茶室既不具有上段，也不設置付書院。中央配置一張榻榻米寬的床之間，並設有佛龕。床之間左邊立有外面張貼赤松皮的床柱，側邊做成地袋。床之間下緣的床框直接延伸到右側，床柱上部改以垂直短材連接，且在另一側吊掛兩層的棚架。

松風樓

表千家在大正時代建造了復原花月樓形式的茶室，稱做「松風樓」。設置於中央的床之間是一間床（一張丸疊大）的形式。床之間左邊是壁面、右邊是鋪設板材的琵琶台，側邊是書院形式的明障子窗（平書院）。松風樓的特徵是床之間上方的落掛（床之間上方橫木），會直接橫跨連接到琵琶台的上部。

松蔭神社（荻市）花月樓

花月樓是如心齋的弟子川上不白在 1776 年時所設計的茶室，設有四疊的上段之間。

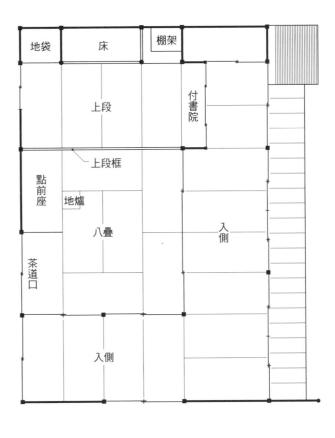

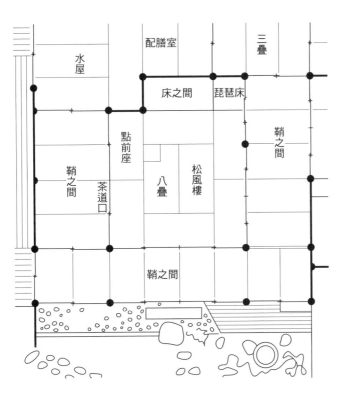

表千家松風樓

表千家松風樓於 1921 年時重新建造，床之間設於中央，是適合舉辦七事式的茶室。三面圍繞鞘之間，將隔間牆移除後可變成二十五疊大的房間，可讓許多人一同進行茶道練習（稽古）。

譯注
●上段框：上段下緣的裝飾橫木
●入側：外廊
●鞘之間：細長的房間

058 從名茶室開始普及的 廣間2 殘月之間

point 將千利休所建造的色付九間書院茶室復原後，改稱為「殘月亭」。後來在日本各地也建造了不少模仿色付九間書院的「殘月仿作」。

色付九間書院

色付九間書院是千利休於 1587 年間，在京都的聚樂屋敷內所建造的座敷。「色付」是指將木材染上柿澀、鐵丹等色，「九間」則是指十八疊大的榻榻米空間。色付九間書院是在書院造上添加草庵風格的茶室，可說是數寄屋造（參照第 130 頁）的初期形態。這座茶室的特徵是配置兩疊「上段」及四疊「中段」。據說豐臣秀吉曾倚靠在上段處的柱子，透過突上窗眺望天空的殘月（清晨時的月亮）。

殘月亭

千少庵在重建千家屋敷時，也一併重建了色付九間書院，不過將規模略為縮減，捨去中段的部分。千少庵並以豐臣秀吉曾眺望天空殘月的傳說，將這間座敷命名為「殘月亭」，再將茶室內上段（床之間）的形式稱做「殘月床」、床柱稱為「太閣柱」。殘月亭在建成後曾經兩度遭逢災禍毀壞，現存的是經過改建的建築，與原本舊有的設計最大的差異在於，將南側牆壁改為明障子、以及客人改由露地直接進入茶室。

殘月仿作

模仿殘月亭建造的茶室稱為「殘月仿作」，在日本各地有很多。如清流亭（京都市左京區）、八芳園（東京都港區）、村野邸（兵庫縣，村野藤吾設計，已不復存）、八勝館八事店（名古屋市昭和區，堀口捨己設計，已不復存）等，都是廣為人知且重要的作品。

以上仿作的空間配置，雖然都是以「殘月床」構成的廣間形式，但個別茶室在細部的呈現上有許多差異。清流亭的平面配置與殘月亭幾乎相同，只有天花板不採用原有骨架外露的「化妝屋根裏天井」，而是採用水平天花板的平天井形式。以八勝館八事店內的殘月之間來看，由堀口復原的色付九間書院則設有躙口。村野邸內的殘月床上鋪設板材，是與座席同高的踏床形式。這些都是來自建築師獨有的創意及構想。

表千家殘月亭

表千家殘月亭是在 1910 年時依舊作重建的茶室。一般廣間客人多經由簷廊進入室內，但殘月亭是讓客人直接從地面未鋪裝、上設有遮頂的外玄關（土間）進入茶室。

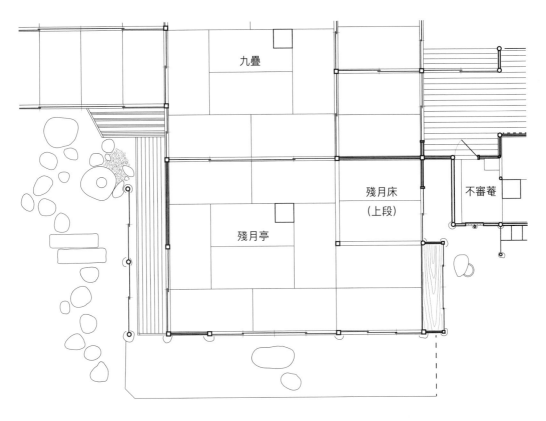

九疊

殘月床
（上段）

不審菴

殘月亭

八勝館八事店殘月之間

八勝館八事店殘月之間是 1950 年間由堀口捨己仿殘月亭所建造的茶室。是罕見的廣間形式，設有躙口供客人出入。貴人口的設計與桂離宮古書院相仿。

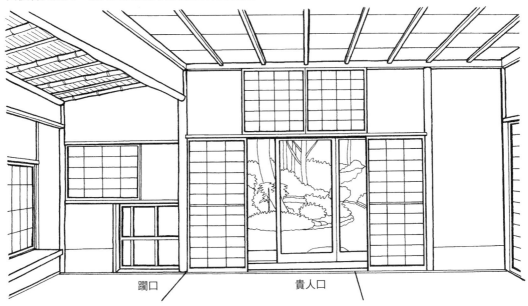

躙口　　　　　　　　貴人口

135

059 多樣化的廣間

point 　除了原創的座敷受到各家流派模仿外，配置一間床、七張榻榻米的稻荷大社御茶屋，也有許多仿作。

啐啄齋設計的七疊

　　表千家八世的啐啄齋，建造了無法舉行茶道七事式的七疊廣間做為座敷。但若是嚴格來說，這座茶室床之間旁是大目疊，應該要歸類為六疊大目。此外，在外廊（入側）鋪設了四張大目疊、點前座鋪設丸疊、地爐採四疊半切。床之間是大目床，設於座敷正面的中央偏左處，並在前方鋪有板疊。

咄咄齋的大爐之間

　　咄咄齋是由裏千家十一世玄玄齋所建造的八疊廣間，正面的中央設置約 7 尺（約212公分）的床之間。咄咄齋的特色是它的床柱粗壯到令人驚訝，材料來自於大德寺內種植的五葉松，直徑約達 6 寸（18公分）。床之間旁鋪設木板，壁面設置大面積的下地窗，角落的柱子以壁面覆蓋，所以外觀上看不出來。天花板是用去皮的細圓木構成的「格天井」，在粗大的格眼內穿插著細木枝。

　　次之間也稱做「大爐之間」，是六疊廣間。裡面稱為「大爐」的地爐邊長 1 尺 8 寸（約55公分），採逆勝手的配置。此為參考農家內燒炭火之用的坑爐（圍爐），這種設計在冬季時能使屋內暖和。

伏見稻荷大社的御茶屋

　　伏見稻荷大社的御茶屋，據說是後水尾天皇所賞賜的。這座七疊的座敷中，床之間形式是一間床（一張丸疊大）。床之間旁的塌塌米內側設有違棚（展示架）。床之間另一側的壁面上配置著付書院的花頭窗（釣鐘狀的窗戶）。付書院旁是下檻較高的「中敷居窗」，形式為窗戶下部鋪設了板材的腰障子。像是使用塗黑的床框、方角柱的長押、以及棚架與書院併設等，這些都是書院造的要素，但是床柱卻是採用圓木、相手柱採用面皮柱，使得這座茶室帶有草庵的風格。現今的點前座設在房間內側，但據推測以往可能在床之間旁。

表千家啐啄齋的七疊敷

表千家啐啄齋的七疊敷是明治時代末期至大正元年間重建的茶室。實際空間是六疊大目，點前座採用丸疊。

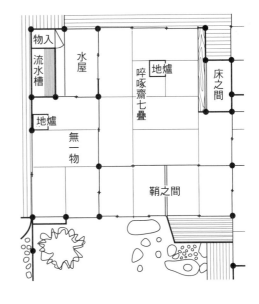

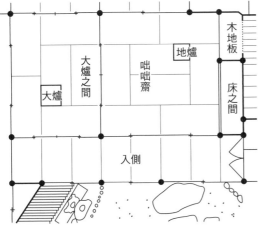

裏千家咄咄齋的大爐之間

裏千家咄咄齋的大爐之間是八疊大的茶室，在客座部分設置7尺（約212公分）寬的床之間，次之間相當於大爐之間，空間形式是六疊、逆勝手。

1 尺 =10 寸 =100 分≒303mm

伏見稻荷大社御茶屋

伏見稻荷大社御茶屋是七疊大的茶室，地爐採上大目切的形式。點前座原本位在床之間旁。

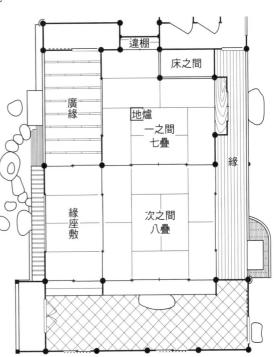

譯注

● 入側：外廊
● 緣：簷廊

137

060 立禮席 1

point 立禮席是以外國人的意識所設計、坐在椅子上飲茶的茶道形式。曾經在博覽會中公開展出。

博覽會及立禮

第一屆京都博覽會於 1872 年召開,模仿了當時在歐美所舉辦的博覽會。除了規模上有所不同外,同樣以展示新奇的事物為目的,可說是日本邁向現代文明的象徵之一。

但有趣的是,該次的展覽會卻與日本傳統的茶道有密不可分的關係。在知恩院三門上舉辦了「煎茶¹席」,建仁寺正傳院則設置了「抹茶席」,以及舉行了「立禮茶」。「立禮茶」是指將茶道具擺設在桌上,亭主坐在桌邊的椅子上點茶,客人也同樣坐在椅子上飲茶。

當時使用的點茶桌上裝設了「風爐」及「茶釜」,由裏千家十一世的玄玄齋所設計,並委由數寄屋師(茶屋工匠)木村清兵衛製作而成。本次的京都博覽會吸引了許多外國人士參訪,點茶桌就在這樣的時空背景下,以外國人的意識所思考創造出來的新興道具。

立禮席的譜系

此外,堀內家也為了迎接從中國來訪的客人,而製作了名為「タワフル」(TAWAFURU,意指桌子)的點茶桌,在 1873 年設計完成,並委由飛來一閑製作。由歐美傳入的新興思潮還有公園,也是進入文明開化的一種象徵。例如在京都的祇園神社舊有範圍內建成的圓山公園,以及公園境內的也阿彌飯店等等,都是京都境內較早已意識到外國人存在的區域。

西行庵原本是圓山公園南側祀奉西行²的草庵(草堂),1893 年時由宮田小文改修成茶室。西行庵是屋頂鋪設茅草的「寄棟造」建築,特色在於四疊半與二疊大目的和室,以及鋪瓦的土間席,地面是以平瓦鋪設而成的「四半敷」。兩側設置座位,壁面上裝設棚架。另外在設計上似乎為了能夠販售茶飲,特意在土間玄關處擺放了點茶桌。

譯注

¹ 煎茶是將熱水注入精製過後的茶葉沖泡;抹茶則是將乾燥後的茶葉研磨成粉後以茶筅刷攪。本書所指的點茶大多是指後者。
² 西行(1118～1190 年)是平安末期的歌僧,為《新古今集》的代表歌人之一。

扁蒲蒔繪桌（堀內家）

桌板中央裝設風爐，茶道具
放在桌子兩側。

西行庵土間

在正前方擺放點茶桌如同要販售茶飲一般。長凳固定在牆壁上，
地板是以平瓦四十五度角鋪設（四半敷）而成。

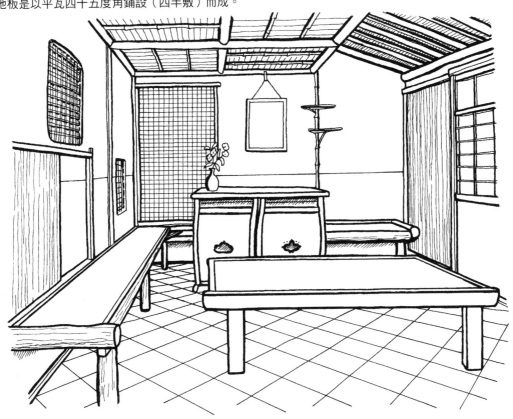

139

061 立禮席 2

point　日本人的生活習慣逐漸轉變，漸漸開始使用椅子，也因此發展出以日本人為對象的立禮席。

大正、昭和時代的立禮

　　從大正到昭和（1912～1945年）時期，日本人也開始在根本的意識上產生變化，逐漸流行起在從前只有榻榻米的住宅房間內使用椅子。如建築師藤井厚二，嘗試在同一個房間裡擺設椅子及鋪設榻榻米。

　　茶人小林一三在1936年建造了即庵，是為了結合「座禮」及「立禮」而特別設計的茶室。這座三疊大目的茶室，在周圍鋪瓦的地板上擺放了椅子（此為土間席）。只要把障子門立起，就能以座禮方式飲茶。反之拿掉障子門，並將下檻改為未鑿有溝痕的橫木（無目），就能舉行立禮茶。

　　1951年上野松坂屋舉辦了「新日本茶道展」，堀口捨己、谷口吉郎[1]各自嘗試建造了不同形態的立禮茶室，分別為「美似居」及「木石舍」。「美似居」中使用了不少的塑膠材質，並且將點茶桌與客座分開來；「木石舍」則是將點茶桌與客用桌融合為一體。

立禮席的類別

　　大致上可將立禮席區分成兩大類，一種是亭主、客人都坐在椅子上的類型，另一種則是亭主使用座敷，客人使用椅子。

　　亭主如果要坐在椅子上點茶，則需要準備點茶桌；客人若是坐在椅子、或是固定於壁面的長凳上時，則需放置客用桌。點茶桌通常稱為「立禮棚」，種類有裏千家十四世淡淡齋設計的「御園棚」、表千家十三世即中齋設計的「末廣棚」等，這些都是桌面鑲嵌爐具的的立禮桌。此外，也有在桌板上設置風爐的樣式。

　　亭主使用座敷的類型，有以一張榻榻米設置的點前座，也有在三疊、四疊半等座式茶席空間的側邊或是周圍設置土間席。一張榻榻米的點前座一般會採用向切，靠近客人附近會設置板材，方便放置點茶及道具等。

譯注
1 谷口吉郎（1904～1979年），日本的近代建築家。

即庵

圍繞三疊大目茶室的周圍鋪設瓦地板，並設置了椅子。

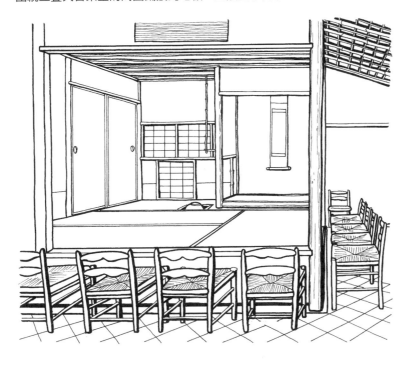

御園棚

裏千家十四世的淡淡齋
（1893～1964年）所
設計的立禮桌。

末廣棚

表千家十三世的即中
齋（1901~1979年）
所設計的立禮桌。

141

短評 4

台目與大目

　　茶室的榻榻米（畳），一般可分成三種尺寸。基本尺寸是長6尺3寸（約191公分）、寬3尺1寸5分（約95公分）的「丸疊」，以及長寬皆為3尺1寸5分（約95公分）的「半疊」。「丸疊」及「半疊」會使用在一般的住宅中，接下來要說明的「大目疊」，則專門用在茶室裡。

　　「大目」也寫做「台目」，從歷史上來看，這種尺寸的榻榻米出現在千利休活躍的桃山時代。當時被記載為「大目」，其後也常可見寫成「台目」的情況，推測應是在千利休逝世一百年左右，當時的《南方錄》一書中使用了「台目」兩字的緣故。從那時後開始直到現代，在眾多文獻中多使用台目二字。不過，本書則以歷史較為悠久的「大目」稱之。

　　大目疊之所以多用在點前座，也就是亭主的席位，有兩點理由：

　　首先是為了在實質空間上表現出待客之道。點前座的大目疊會使亭主所坐的區域比客席來得窄小，而使客人使用的空間變成上位。

　　第二則是一種侘茶的表現。台子是使用在形式較為高雅的茶事中，必須放置在丸疊，放在比丸疊小的榻榻米上是不行的。這意味著使用大目疊，是一種否定高雅飲茶方式的表現。

05
Chapter

設計、施工與材料
〈室內篇〉

何謂真行草

point 雖然也有將真行草化為具體的事物，不過這本來就是一組相對的概念，大多情況下並無法嚴格區分。

何謂真行草

日本的傳統技藝經常會使用「真」、「行」、「草」的概念，做為表現形態、空間層級或是自由程度的語彙，從茶道開始，花道、連歌、能劇中也都會使用到。以書法來說，楷書是原本型態的正書體，屬「真」型；草書是將正體簡化後的略書體，屬「草」型；行書是介於正體與簡體中間，屬「行」型。雖然有將真行草的定義部分加以具象化的事物，但大抵上真行草仍是相對的概念，難以清楚地區分。另外，若某件事物朝向愈來愈不拘形式的方向發展，則稱之為「草體化」。

茶道具中的真行草

在茶道中，由中國傳入日本的真塗台子（指用以供奉神佛及將軍使用過的黑色台子）或是唐物（主要指來自中國的美術品），這些道具屬「真」型。而日本江戶時代，京都、瀨戶以外地區燒製的國產陶器（有土質的風情），則被視做「草」型。

茶室空間的真行草

草庵正如其名是「草」型的茶室，大小通常在四疊半以下，使用土壁及去皮圓木（丸太），屋頂鋪設茅草或是柿板。另一方面，書院造的座敷形式是「真」型，在張付壁使用角柱，壁面上有「長押」（做為裝飾的橫條）。「行」型的座敷沒有明確的定義，一般會使用以圓木切割的長押，壁面會混用土壁與張付壁。

即使是在一間茶室內部的不同位置，也可以區分出真行草。舉天花板為例，平天井是「真」，化妝屋根裏天井為「草」，低矮的落天井則視為「行」。點前座的上方多採用落天井，以空間大小及型態來看，大多會把點前座放在比客座更低的空間層級上；當與其他要素搭配時，點前座多半會被視為「草」型的空間。

天花板的真行草

化妝屋根裏天井是參考農家夯實硬土的土間，頂部不會另外以板材裝潢，是最為樸素的天花板樣式。
一般來說，天花板的高低與空間的主次有關。

在下圖的情況中，床之間前方的平天井是「真」型，落天井是「行」型，化妝屋根裏天井是「草」型。
若是從空間配置來看，水屋的位置、及連接水屋的茶道口看起來都比較低、以袖壁圍繞的點前座，則
都視做「草」型的空間。

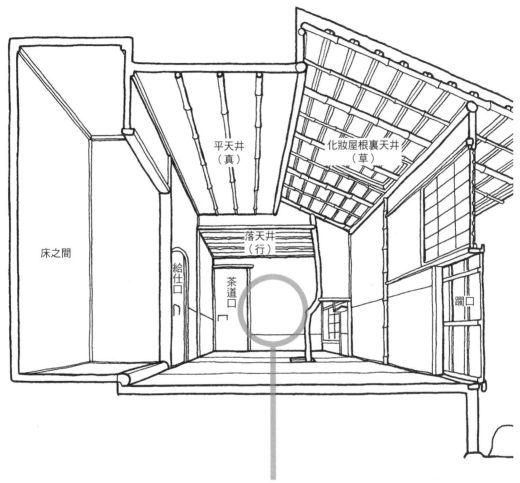

平天井（真）

化妝屋根裏天井（草）

落天井（行）

床之間

給仕口

茶道口

躙口

點前座在內部空間中被認為是「草」。

145

063 柱子的形狀

point 茶室內所使用的柱子，有較為高雅的角柱、表現出簡樸樣貌的丸太柱，以及介於兩者之間的面皮柱。

日本建築中的柱子

在日本建築中，柱子有相當重要的意義。就不用說趣訪大社的御柱祭、以及神明造的棟持柱[1]這些著名的例子，在擁有歷史悠久樑柱結構的日本建築中，柱子可說是相當地特別。

從古代到中世（1192～1573年）以來，寺院及住宅建築中主要使用的是「丸柱」（圓形柱）這是一種將天然的木材，加工成斷面呈四角形，再從四角形加工成八角形，從八角形加工成十六角形，使角度逐漸消失直到形成圓形。但是隨著書院造的要素，如裝飾的空間、榻榻米、雙向拉門及窗戶等等愈來愈多採用，建築中使用「角柱」的情形也隨之增加。

茶道空間中的柱子

初期，設有茶道空間的會所（參照第64頁）之中，使用的是角柱。另一方面，模仿山林氛圍的庵居的飲茶空間、或室町時代商工業者聚會的茶道空間（參照第64頁），則會使用「丸太柱」（圓木柱）。

從村田珠光到武野紹鷗所處的時代，出現了許多四疊半的茶室，裡面多半使用「角柱」。千利休在一開始所建造的茶室也是使用角柱，但後來在建造草庵茶室後，則開始使用丸太（圓木），之後甚至在廣間內也採用。

丸太柱與面皮柱

所謂的「丸太」，並非剖面呈正圓形的柱體，基本上是指未經過加工的天然木材。「面皮柱」也稱做「面付柱」，是用丸太垂直刨削出平面的柱子，有只刨削出一個平面，也有刨削出二到四個平面的。柱子的使用，會因為茶室風格的不同而產生變化，例如在講究正式的茶室中會使用角柱，及形狀較為不整的面皮柱，而在草庵茶室中則會使用丸太柱。有時也會在茶室中使用不同類型的柱子，以表現出空間中的上下關係，將待客之道透過具體形象表現出來。

譯注
[1] 神明造為日本神社建築的一種樣式；棟持柱是支撐主要結構的柱子。

丸太柱的製造流程（以京都北山地區所產的丸太為例）

新芽扦插	在每年 4～5 月採取良材的新芽，扦插到林場中培育 2 年。
植林（植苗）	第 3 年後移植到山區。
去除雜枝	移植到山區 7～8 年後，進行第一次的除枝作業，其後每 2～3 年進行一次。
去除分枝	在採伐前的冬天將枝葉去除，只留下頂端的樹枝。透過這種方式抑制樹木的成長，使年輪更緊細緻，也有使木材表皮呈現光澤，乾燥時防止龜裂的效果。
採伐	依照所需採伐培育 20 至 60 年的木材。
放置	將採伐的木材放置林場 1 個月左右。
玉切	在林場中將木材切割成 3、4 公尺。
搬出	將經切割的木材運送至作業場。
去除粗皮	用木製的平鏟去除粗糙的外皮。
小剝	用鐮刀將內側的薄皮剝除。
磨砂	用細砂將木材表面不平整的地方磨平。
背割	為預防木材裂開，在材身上切割出一道深達材芯的缺口。
矢入	缺口的地方打入楔子，將背割處拉寬。
曝曬乾燥	將木材在日光下乾燥 1 週左右。
室內乾燥	將木材在倉庫內乾燥半年至 1 年。
出貨	出貨

去除粗皮

磨砂

064 柱子的加工

point 在草庵茶室中使用的天然丸太正是妙趣所在。柱子不經加工以自然形態接合的技法稱為「光付」。

如何選擇丸太

茶室若是傾向自然的風格，多半會使用丸太（圓木）柱。丸太柱的挑選，是建造茶室時最初的重要作業。丸太是沒有太多加工的天然木材，所以柱子頭尾的直徑會不太相同，即便是筆直的木材，也多少會有些微的彎曲或凹凸。

另外，隨著看的方向不同，柱子的表情也會有所差異。使用柱子這件事情，必須具備獨到的眼光，才能辨識各種木材的特性，擺放在合適的地方。

光付

柱子的柱腳會立在根石上，上部因為需要承接丸太桁條等，這兩個部分都必須經過讓二者可相互接合的加工才行，這項加工的作業稱之為「光付」。柱腳立在根石上時，需要照著根石表面的凹凸幅度進行修整，這時會使用像圓規的一種工具在柱腳上畫記，然後削去不必要的部分。必須留心一點，除了外部的加工之外，內側也必須確實地依照接合面的凹凸幅度加以修飾。如果在加工上不夠審慎、使內側連接處形成空洞的話，承受重量時底部會龜裂並向外擴延，這點需特別小心。柱頂與桁條連接處的加工也需要以同樣原則審慎處理。

面付

在丸太柱與門扇、榻榻米連接的地方進行修整的作業，稱之為「面付」。柱子與門扇間留有空隙就無法合攏，因此必須將柱子表面修整出平滑的狀態。此外，在榻榻米與壁面、柱子相接的地方，會放置稱為「疊寄」的榻榻米做為緩衝用，並且需要將柱腳進行加工，讓柱子與榻榻米剛好銜接起來，而不會擠壓到榻榻米。

此外，一般會在床柱上採用「筍面」工法，在正面的柱腳做出筍狀的紋路。筍面不一定要垂直於地面，高度則可因個人的喜好來決定。舉一個特殊的例子，妙喜庵中的待庵（參照第224頁），床柱上的筍面甚至與床之間上方的落掛一樣高。

接合處的光付作業

柱腳必須依據根石表面的凹凸幅度進行加工，這時會使用一種類似圓規的工具。柱子上方與桁條接合時，因為丸太柱並非正圓形的柱體，所以需進行光付作業，精細地修整出合於兩者的凹凸幅度。

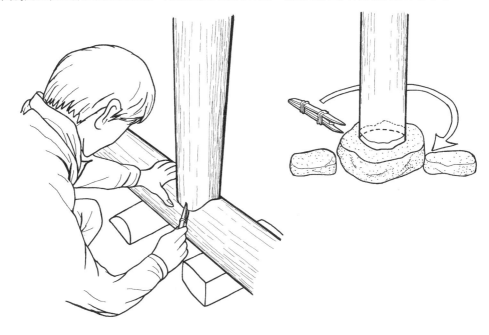

筍面

一般會在床柱的柱腳做出筍面，沒有一定的尺寸。下圖是較為常見的型態。

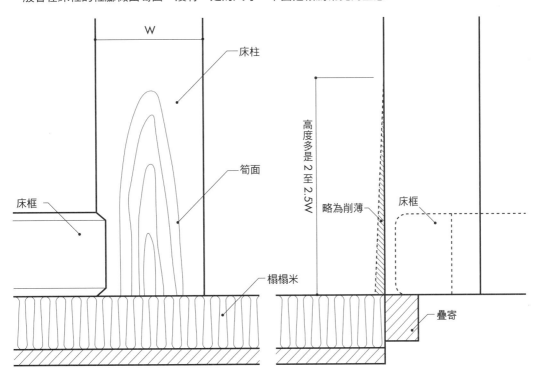

譯注

●床框：裝飾橫木　●疊寄：緩衝用構材

065 柱子的材料

point 茶室傾向於避免使用高級的材料，因而偏好質地柔軟的杉材。

柱子的樹種

茶室中的柱子，用杉材製作而成的較受歡迎。一般在日本的建築中，檜木被認為是最高級的材料。在茶室建築裡，雖然沒有規定不可以使用檜木，但會刻意避免使用高級的木材，因此較常採用杉或松。而且在木材的種類當中，杉木容易加工處理且質地柔軟，所以十分受到喜愛。特別是自古以來就是植林所在的京都北山地區，出產了許多優良的木材。

除了杉、松以外，也會使用香節、栗、竹等做為柱子的材料。舉個有趣的例子，水無瀨神宮的燈心亭（參照第236頁），在茶道口、給仕口的周圍使用了松、竹、梅三種木材，是相當具有品味的組合。

杉丸太

杉丸太可再細分成數個種類，如磨丸太、錆丸太、皮付丸太、絞丸太等等。「磨丸太」是去皮後，以細砂打磨、水洗而成，表面有獨特的光澤十分美麗，也是最常被使用的一種。「錆丸太」表面有黑褐色的斑狀鏽痕，展現出內斂古樸的風情。

「檜丸太」有羅漢柏丸太凹節眼或凸節眼、或是帶著些微彎曲等種類，給人素雅或強韌的感受。

竹

以竹子為材料的柱子，會使用在床柱或中柱上。較常使用的種類有白竹[1]、胡麻竹[2]、煤竹、角竹等等。煤竹是早期民家內的橡木，會在屋頂改修或拆除時蒐集起來加以利用。

在歷史上還有稱為「竹亭」的建築，是室町時代的貴族們大量使用竹材建造而成的別莊，並在竹亭中會舉辦茶事；竹亭也影響了後來的茶室建築。

譯注
[1] 白竹是將油分去除後，再以陽光加以曝曬的竹材。
[2] 胡麻竹表面有芝麻般的黑點。

銘木丸太

下圖自左而右，分別是「赤松皮付丸太」、「檜錆丸太」、「杉面皮丸太」、「杉絞丸太」、「杉磨丸太」。

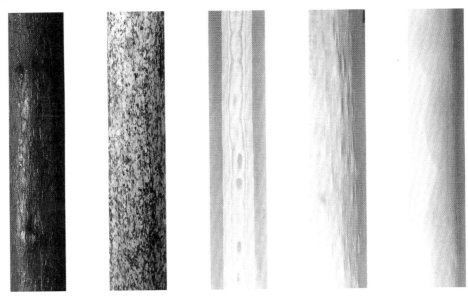

銘竹

下圖自左而右，分別是「紋竹」、「煤竹」、「胡麻竹」（錆竹）、「圖面竹」、「白竹」（晒竹）。

譯注
●銘木、銘竹：優質的木材及竹材。

066 床之間

point 初期的茶道空間，會將名物掛軸裝飾在一疊寬的床之間內。在以町家的偏屋當做茶室的時代，則會直接將書畫掛在牆上。

床之間的誕生

回顧歷史，日本古代的建築空間中，並沒有為了裝飾而特意留設的空間。到了中世（1192～1573年）才開始出現裝飾用的構件，如押板（展示台）、違棚（展示架）、付書院（凸窗）等。

另一方面，原本只用來做為座具使用的榻榻米，在中世以後也轉變成鋪滿整個房間。同一時期，為了在空間中表現出主次關係，出現了高度較其他部分略高的「上段」，而前述那些裝飾用的構件，大多配置在上段的周邊。這類形態後來發展成書院造的座敷空間，並且持續演進著。茶室內的床之間，則是將上段與裝飾用的構件結合、縮小後所形成的空間。總結來說，上段既是貴賓所坐的位置，也有裝飾空間的意味在。

床之間的演進

茶室內設置的床之間，最初為一疊寬，以名物掛軸裝飾。反之，以町家偏屋等充當的茶道空間，因為是未設置床之間的座敷，因此將書畫等物直接掛在牆壁上。

隨著比四疊半還要小的小座敷出現後，床之間的尺寸也隨之縮減，成了寬度5尺（約152公分）、或4尺（約121公分），深度半疊到2尺4寸（約73公分）左右的大小。縮小後的床之間就不再掛名家掛軸，也可以說這是刻意迴避下的結果。侘茶思想下的床之間空間就此形成。

最剛開始時，人們或許也會坐在茶室的床之間裡，但隨著床之間日趨縮小，轉為不讓人入坐。而床之間前方的位置，就成了茶室空間中最為尊貴的地方。

園城寺光淨院客殿

建於 1601 年。正前方是押板（床之間的一種）與違棚，左側是上段，其中設有付書院與押板。

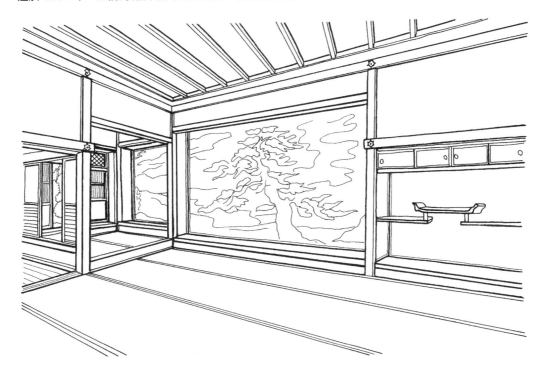

沒有床之間的紹鷗四疊半茶室

右圖是登載在《和泉草》[1]中的紹鷗四疊半，據說設在大德寺的高林庵內，後來慘遭祝融焚毀。圖上右側的大平板應是用來替代床之間。

譯注

1 《和泉草》石州流宗源派的茶道教科書。

床之間的構成 1

床柱

設置在床之間的床柱，是茶室的柱子當中最引人注目的地方。但是要特別注意，如果太過於顯目，反而會讓整體間失去和諧感。近代的建築家多會特意選擇形態較為內斂的床柱。一般來說，赤松皮付柱及杉磨丸太柱較常使用，此外也會使用錆丸太柱、檔丸太柱、香節丸太柱、以及有手釜雕痕的栗木等等。大正時代（1912～1926年）後也開始使用表面呈現絞紋的人工杉絞丸太柱。此外也有利用民家、寺院內的古材做為床柱的。床柱可以只設置在床之間的任一側，或是同時設置在兩側。後者這種左右成一對的床柱組合稱為「二本柱」，只設一支稱為「床柱」，相對的柱子稱為「相手柱」。

床框

位在床之間下部的床框，其材料的選擇會影響床之間氛圍，因此十分重要。床框的種類有塗漆的「塗框」、以丸太製作的「丸太框」等。通常塗框多用在廣間座敷，千利休所建造深三疊大目（參照第228頁）形式的大坂屋敷也有使用。使用這種床框有提升客座層級的意味。丸太框一般使用在小座敷茶室中，而且丸太表面多會經過刨平加工。妙喜庵的待庵（參照第224頁），使用的則是有大節眼的泡桐丸太，以此表現樸素及嚴峻之感。

落掛

「落掛」是橫架在床之間上部的橫木，大多是正面呈直紋、下端呈山形紋的木材。有時候會刻意留下一部分皮孔，以展現樸素的風貌。

床天井

床之間的天花板大多為「竿緣天井」（用細長木材構成的天花板形式），或是用非拼接的一張滑板材鋪設而成。其他也有用木材或竹材編織而成的天花板。

床之間

床柱與相手柱合稱「二本柱」。不過，當相手柱與茶室內其他柱子是相同材質時，就不會刻意如此稱呼。床之間天花板的高低會決定掛軸的種類，像是低矮的天花板就不會使用名物。

迴緣：高 1.3 寸
1.3 寸
6.5 尺
6.0 尺
相手柱：直徑 2.8 寸
2.6 尺

1.3 寸
1 寸
6.0 尺
4.8 尺
床柱：直徑 2.8 寸、筍面
相手柱
床框：高 2.6 寸
4.5 尺

1 尺 =10 寸 =100 分≒303mm

直徑 2.8 寸
2.6 尺
床之間（鋪設榻榻米）
床柱
相手柱
床框：高 2.6 寸

L
1/2L
掛物釘（竹釘）
花蛭釘
迴緣
D
1/2D
迴緣
1/3L（大目床）或是 1/4L（一間床以上）
落掛
落掛釘（折釘）
柳釘（折釘）（釘附位置有多種說法）
大平壁
向釘、中釘（無雙釘）
相手柱
柱釘、花入釘（折釘）
床柱
床
床框

譯注
●迴緣：線板
●落掛：橫跨床之間的橫木

床之間的構成 2

大平壁

床之間內側的牆壁稱為「大平壁」，即使是不內凹的床之間，還是會以大平壁稱之。與茶室內的其他壁面相同，有張付壁或土壁的類型。壁面上方會釘入掛物釘，中間則會釘入向釘。

本床、指床

「本床」實際上並沒有明確的形式，但一般來說是指較為高雅的「一間床」，其中多為床框有塗漆床框的「疊床」。

「指床（床插）」是茶室天花板上的竿緣（細長木材）與床之間呈直角的形式。雖然只是如此，但這種形式的床之間，卻因為各種缺乏根據的理由而忌諱使用。但在近世（1573～1868年）書院造的座敷，則經常可見這種設計。

此外，榻榻米短邊與床之間相連的形式有時也稱為「指床」，不過因為這在小座敷茶室中使用相當合理，所以不用特別留意。

床之間的做法

說到床之間的高雅程度，基本上要綜合各種因素加以判斷，但一般來說，大多特別會著眼於床之間寬度、床柱及床框的姿態。雖然床之間也時常以真行草來分類，不過只能做出相對的區分，並無法進行嚴謹的分類。

以床之間寬度來說，一疊寬的「一間床」、或是比「一間床」更寬的床之間形式較為高貴，而「大目床」的層級就比較低。

以床框來說，以稜角並塗上黑漆的較為高貴，其次是呈現木紋的床框，再次之是使用丸太來製作。而沒有使用床框的「踏床」，則是層級最低的。

以柱子來說，角柱較高貴、丸太較低下。而角柱上如果有直條木紋者就更加高貴了。此外，竹材的柱子也是層級較低的一種。由此可推，鋪上榻榻米的「疊床」層級較高，而「板床」的層級就較低了。

床插

下圖是以園城寺光淨院客殿為例，天花板上的竿緣指向床之間，並與之呈直角，這種形式稱為「床插」。右圖是成巽閣清香軒的三疊大目茶室，榻榻米鋪設的方向與床之間呈直角。兩者都是在考量整體空間下做成的配置。

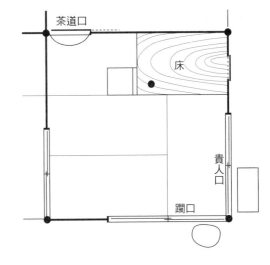

床之間的做法

右圖是寄付（客人整理服裝、準備入席的房間）之類的茶室空間，因此會將床之間的層級刻意降低。

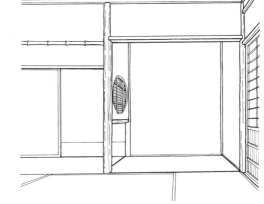

下圖是相對其他部分來說較為高貴的床之間。雖然是以床柱、床框、及床之間的寬度來加以判斷，但也只是一種相對性的區分。

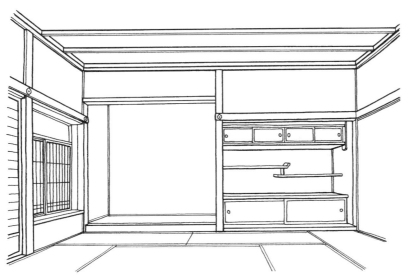

157

069 床之間的釘子種類

point 床之間的釘子有掛設花器的「向釘」（中釘）、「柱釘」（花入釘），以及懸吊掛軸的「掛物釘」等。

掛物釘（軸釘）

「掛物釘」的位置在大平壁的上部、距離頂部線板往下約9分到1寸（約3公分左右）的地方，釘子凸出壁面的長度也是9分到1寸左右。使用竹釘時，帶有表皮的那面朝上。

在廣間茶室中，一間床以上的床之間，在必須能掛設特別橫長掛軸的考量下，會釘上三根一組的釘子，左右兩側的釘子會距離中央釘子約1尺1寸（約33公分）。在更寬的床之間內，則會釘上「三幅對釘」，用來掛設一組三幅的掛軸。中央的釘子是呈倒拐杖形的「稻妻折釘」，兩側是可左右微調的金屬製「稻妻走釘」。

向釘（中釘）

在床之間的大平壁上掛設花器的釘子稱為「向釘」，也可稱做「中釘」。為了能在掛上掛軸後固定住，通常會使用掛鉤可向內縮的無雙釘。也有一種做法是，不將掛軸吊線鎖緊，而是使掛軸輕掛在釘子上，使掛軸整體較為安穩，此時就會使用掛鉤呈倒L形的折釘。向釘的位置大約在天花板高度的一半，不過也會隨著茶室的大小、床之間天花板的高度，或是使用者、建造者的喜好而改變。

柱釘（花入釘、花釘）

在床之間的床柱上掛設花器的釘子稱為「柱釘」。高度會隨使用者或設計者的想法而有所不同，但基本上會位在大約3尺3寸至3尺9寸（約100～118公分）之間。

其他種類的釘子

在床之間的天花板上掛設花器的釘子稱為「花蛭」。大約在距離下座側三分之一處。

在下座內側轉角的柱子上掛設花器的釘子稱為「柳釘」。大約在距離線板下緣9寸（約27公分）的位置上，專為掛設正月時用來裝飾床之間的結柳花器。

此外，在袖壁的下地窗或花明窗上要掛設花器時，會使用朝顏釘。除了朝顏釘之外，只要釘子有兩隻可分開的釘腳，能夠穿過竹材後扳開固定即可。

床之間的釘子種類

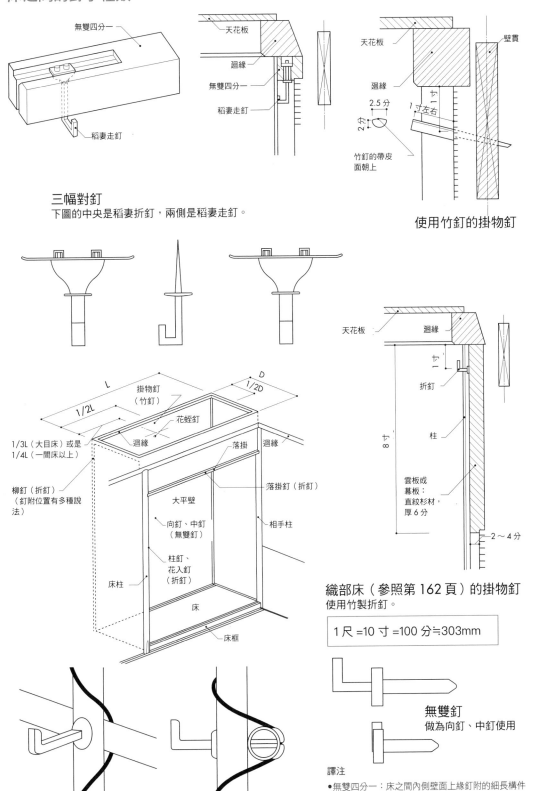

無雙四分一

天花板
迴緣
無雙四分一
稻妻走釘

稻妻走釘

天花板
壁貫
迴緣

2.5 分
2 分
1 寸左右
竹釘的帶皮面朝上

使用竹釘的掛物釘

三幅對釘
下圖的中央是稻妻折釘，兩側是稻妻走釘。

L
D
掛物釘（竹釘）
1/2L
1/2D
花蛭釘
迴緣
1/3L（大目床）或是 1/4L（一間床以上）
柳釘（折釘）（釘附位置有多種說法）
落掛
迴緣
落掛釘（折釘）
大平壁
相手柱
向釘、中釘（無雙釘）
柱釘、花入釘（折釘）
床柱
床
床框

天花板
迴緣
折釘
柱
雲板或幕板：直紋杉材，厚 6 分
2～4 分

織部床（參照第 162 頁）的掛物釘
使用竹製折釘。

1 尺 =10 寸 =100 分≒303mm

無雙釘
做為向釘、中釘使用

朝顏釘

譯注
● 無雙四分一：床之間內側壁面上緣釘附的細長構件
● 迴緣：線板　● 壁貫：承桁木　● 落掛：橫木
● 雲板或幕板：添附在床之間內側上方的板材

070 床之間的種類 1

point 床之間會隨著大小及型態而有不同的稱呼，通常會使用最能表現其特徵的名稱。

床之間的名稱

床之間的稱法有許多種，因位置來命名的之前已經介紹過（參照第104頁），除此之外也有從尺寸、形狀、材質等各種特徵來稱呼的各種名稱。像是單單一個床之間，依據其大小與形態可以被稱為「枡床」（半間大的正方形床之間），也會因為省略了床框而被稱為「踏床」，又會因為敷設木板而稱為「板床」。不過一般來說，會以最能表現其特徵的名字來稱呼。床之間的名稱雖然依狀況而有所不同，但就像前面所提到的例子，大抵上都還是以枡床來稱呼。

大目床、一間床、二間床

床之間依據大小的名稱有「一間床」、「二間床」等等。茶室在剛開始時，是以一間的寬度（一間是一張榻榻米的長度，會隨地域不同而有差異）當做標準，但隨著草庵茶室的出現，床之間出現了寬度在 4～5 尺（約121～152公分）左右、深度小於半間的「大目床」。

疊床、板床

一般來說，表面以藺草編織、裡面填裝乾燥稻稈的墊子稱為「疊床」。以床之間來說，鋪設榻榻米的形式也稱做「疊床」。「框床」也是疊床的一種，榻榻米會使用本疊（填裝乾燥稻稈的榻榻米），偶爾可見床板上只鋪設薄緣（一種藺草編織的坐墊）的情形。

「板床」是指鋪設板材的床之間形式，根據不同型態，又可有「蹴入床」、「踏入床」、「框床」等名稱。

踏床、蹴入床、框床

「踏入床」是省略床框、地板與榻榻米同高的床之間，也可稱做「敷入床」或「踏床」。「蹴入床」是鋪設蹴板使床之間底部比榻榻米高出一段的形式，有時也會以丸太或竹材來代替蹴板。省略床框的板床形式有很多，也有在蹴板上設置床框後，再鋪設榻榻米的做法。「框床」是在床之間底部設置床框，使地板比榻榻米高出一段的形式。

床之間收邊範例

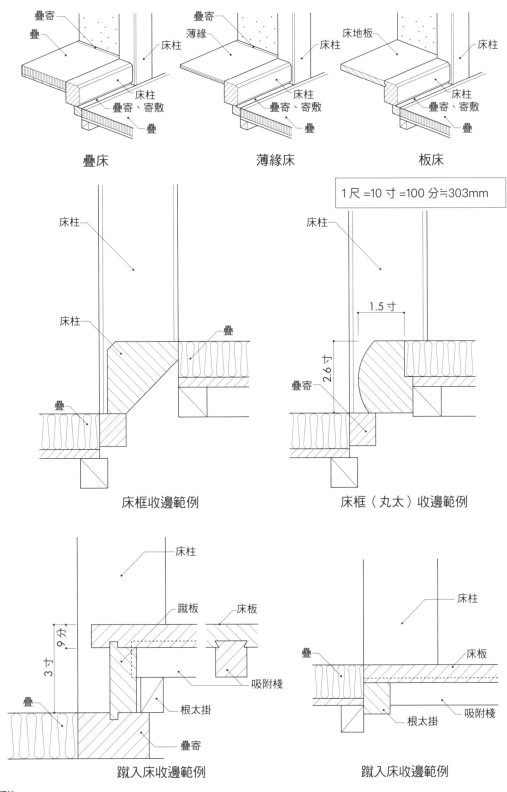

疊床

薄緣床

板床

1 尺 =10 寸 =100 分≒303mm

床框收邊範例

床框（丸太）收邊範例

蹴入床收邊範例

蹴入床收邊範例

譯注
●疊寄：緩衝用構材　　●薄緣：以布條收邊的藺草席　　●吸附棧：為防止木材曲折做成榫接狀的棧條
●根太掛：壁面處支撐地板支架的橫木

床之間的種類 2

point 草庵茶室中的床之間為了表現樸素的樣貌，會採用各式各樣的型態。

壁床、織部床

室町時代（1336～1573年）的商人，會在茶道空間的壁面直接掛設掛軸。武野紹鷗也建造了沒有床之間的四疊半。

「壁床」是沒有縱深的床之間，乍看之下會與一般的牆壁沒什麼不同，但在壁面或天井迴緣下端會釘著向釘或掛物釘。

「織部床」也是壁床的一種，在壁面上方會裝設6～8寸（約18～24公分）寬、稱做「織部板」的橫紋木板，上面釘有掛設掛軸用的竹釘。

室床、洞床、袋床、龕破床

「室床」床之間的內壁及天花板會塗上泥土，並將轉角處修飾成圓弧狀的形式。藉由消去床之間在空間中的縱深與具體感，呈現出讓心靈更加自由寬闊、及求道般的侘寂空間。

「洞床」的前方有一堵側邊未設外框的袖壁，上部也沒有落掛，從床之間外的壁面到床之間內部統一塗裝。床之間內部的寬度會比床之間的開口更寬，因為外型與洞穴相像而得名。而設置落掛及袖壁的洞床稱做「袋床」。

「龕破床」與洞床類似前方有未裝設外框的袖壁，從床之間外側壁面到床之間內部統一塗裝。龕破床與洞床不同的是，兩側都設有袖壁。

枡床、圓窗床

「圓窗床」是在床之間大平壁上設有圓形窗戶的床之間形式。但是通常窗戶不會開啟，因為這樣會變成逆光，使客人無法仔細欣賞床之間上的墨跡書畫。圓窗床的用意，是要將圓窗當做床之間整體景觀的一部分而加以欣賞。

「枡床」是邊長半間大的正方形床之間。設置枡床的茶室，以四張榻榻米加上枡床後，四邊各長一間半的大小居多，也就是方丈的平面面積。

床之間的種類

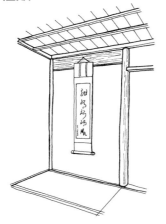

織部床

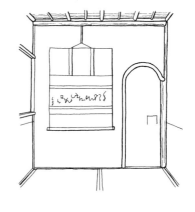

壁床

洞床

室床

龕破床

袋床

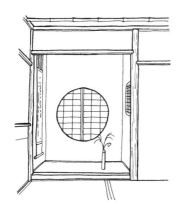

圓窗床

枡床

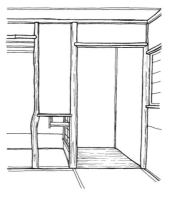

床之間的種類3

point 茶室在設計上的巧思，不單是簡單樸素，也追求灑脫俐落。

原叟床

「原叟床」是踏入床的一種，由表千家六世的原叟宗左設計。一般踏入床，會在地板一隅設置床柱，而原叟床會把床柱設置在地板內側。原叟床的側邊會設置做為分界的牆壁，壁面下方鏤空。床柱的位置可以自由設定，給予人灑脫的印象，因此在近代的茶室建築中經常被使用。

此外，原叟床還有其他稍加變化的形態，像是在地板上設置框床，或是在床之間前方與側邊使用與地面不同的材料。

殘月床、琵琶床、霞床

「殘月床」是設置在廣間內上段的床之間，底部鋪有兩張榻榻米（疊），位於千利休的聚樂屋敷內。據說豐臣秀吉曾坐在此處，眺望天亮時仍殘留在空中的殘月，因此得到了「殘月床」這個名字。後來也在表千家的流派裡，以殘月亭的形式傳承下來，其後也出現了許多仿作。

「琵琶床」是設於床之間側邊、高出床之間一階且鋪設板材的部分。也可以指包含前述琵琶床的床之間。從前此處用來擺設琵琶。

「霞床」是在大平壁上設置違棚的床之間形式。違棚（展示架）與大平壁間會留有空隙，再來會掛設掛軸，使違棚在掛軸上模擬出雲霞的形象。大德寺玉林院的四疊半茶室，就設有霞床的，因此也稱做霞床之間。

置床、付床、釣床

「置床」是一種可以搬動、放置在茶室一隅的床之間形式。由於這種形式省略了構成床之間空間上部的各種元素，是一種板床的型態，經常會在木板下方設置抽屜或是有門的櫃子。固定無法搬動的置床則稱為「付床」。

「釣床」是吊在天花板、省略床之間下半部分構件的床之間形式。通常由釣束、落掛及小壁構成。

床之間的種類

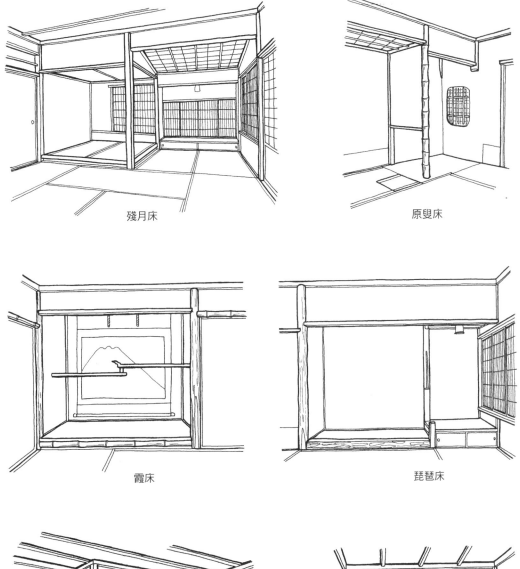

殘月床

原叟床

霞床

琵琶床

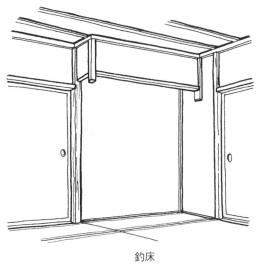

釣床

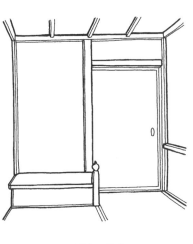

置床、付床

073 牆壁的演進與工法

point　隨著侘茶的產生，茶室開始採用原本用在庶民住宅上的土壁。

茶室壁面的演進

早期茶道空間的壁面是「漆喰壁」及「張付壁」。張付壁所使用的和紙除了白張付（空白的和紙）外，也有描繪水墨畫的種類。

在武野紹鷗、或是到他的弟子千利休的時候，茶室開始使用土壁。為了表現出更加素樸的氛圍，而採用了一般民家所使用的土壁。千利休還留有一句名言：「在灰泥土壁上掛置畫軸，也是一種雅趣（荒壁に掛物面白し）。」

後來的茶室壁面，一般來說分成高雅茶室的張付壁、草庵的土壁。

張付壁的工法

張付壁的裡層就像障子門一樣，有著木條縱橫編織而成的「組子」為基底骨架，組子上面會先鋪上數層紙材，最後再貼上白色的鳥子和紙等做為完成面。張付壁會在竹子或蘆葦等編成的組子骨架（小舞）上，使用與土壁的「荒壁」階段相同的材料（參照下文）。等泥塗完全乾燥再貼上紙材；若沒有乾透，濕度會造成紙張不良的影響。此外，張付壁還會施作「四分一」，也就是在壁面的四周邊緣鑲上塗黑漆的細長木條。

土壁的工法

土壁的裡層因地域不同，做法也有差異，通常會使用以竹子或蘆葦等編成的「小舞」骨架。製作時首先會架設橫木，然後在橫木上垂直架設棧竹，縱橫交錯編成小舞，最後再纏繞麻繩或棕櫚繩固定。為了使泥土的附著性更好，還會在橫木表面畫出鋸齒狀的紋路，使接觸面積更多。

一般來說，土壁前後會分「荒壁」、「中塗」及「上塗」三次泥塗作業。為了讓完成的壁面不會太厚，首先在最底層的荒壁階段，會先塗上一層如橫木厚度的薄土。第二層的中塗階段時，在柱子的空隙會先填入麻線（鬚子）、麻布墊、以及用來遮蓋橫木的貫伏布，然後才進行泥塗。最後再進行表層完成面的泥塗作業，稱為「上塗」。

有時為了表現出樸素的質感，也有直接以「中塗」階段收尾，有些地方稱之為「切返完成」。

壁面工法

譯注
- 下張：土材
- 豎貫：直條
- 鬚子：晒麻捻成線後對折
- 小舞竹：細竹條
- 貫伏：鋪在柱間的連接橫木上的麻布
- 通貫：柱間的橫木

張付壁的工法

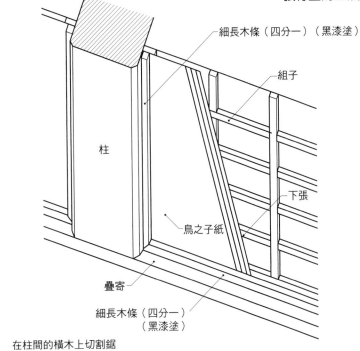

- 細長木條（四分一）（黑漆塗）
- 組子
- 柱
- 下張
- 鳥之子紙
- 疊寄
- 細長木條（四分一）（黑漆塗）

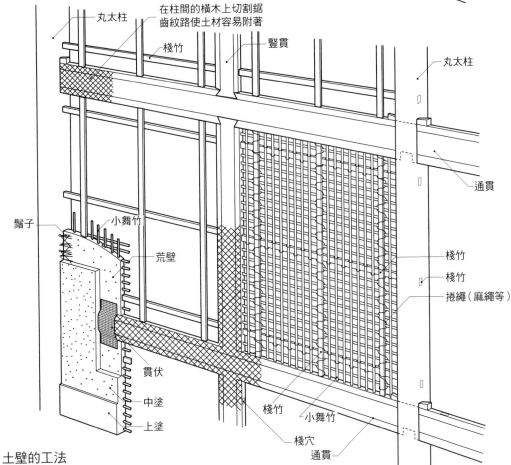

- 丸太柱
- 在柱間的橫木上切割鋸齒紋路使土材容易附著
- 豎貫
- 棧竹
- 丸太柱
- 通貫
- 鬚子
- 小舞竹
- 荒壁
- 棧竹
- 棧竹
- 捲繩（麻繩等）
- 貫伏
- 中塗
- 上塗
- 棧穴
- 小舞竹
- 通貫

土壁的工法

167

074 壁土與完成面的種類

point 土壁表層的最後完成作業，除了常見的「上塗」外，還有「切返」、「長切散」、「引摺」等等。

茶室的壁土

茶室壁土的種類很多，但名稱上沒有嚴謹的區分。

「聚樂土」是豐臣秀吉聚樂第附近的泥土。今日這一帶是市區街道，會在新建大樓的地基開挖時採取。而其他地區成分相似的土壤，有時也被稱做「聚樂土」或是「新聚樂土」，但並沒有嚴格的定義。

「九條土」是過去京都九條唐橋一帶出產的黏土，也稱做「鼠土」，帶有些許藍灰的色澤。

其他還有產自京都伏見稻荷山的「黃土」、黃紅色的「大坂土」等等。

土壁的完成面

土壁的「上塗」完成面作業，基本上是以水攪拌土料來塗抹表層，但也有混入天然糊土、或是混入樹脂等新式建材。

「切返」完成面作業，會以中塗的狀態做為完成面，表層留有細碎秸稈的痕跡。所謂的「切返」，是以抹刀多次來回塗抹，將秸稈、土、砂等混合均勻的工法。

「長苆散」完成面作業則是，在最後完成時會將三寸長（約9公分）左右的秸稈散布於壁面表層。玉林院的蓑庵（參照第124頁）就可看到利用這種手法，呈現有如松葉散落的完成面設計。

在「引摺」完成面作業中，不會用抹刀將壁面抹平，而是會在塗抹時將抹刀略為拉起，讓表面呈現不規則的凹凸皺摺。

在「錆壁」完成面作業中，壁土會混入鐵的成分，所以帶鐵質部分的壁面會呈現出黑色。

腰張

在土壁下部張貼和紙的作業稱做「腰張」。通常會在點前座張貼一張白色的「奉書紙」（一段），客座周邊則多是貼兩張紺色的「湊紙」（二段）。還有一種在窗戶下檻張貼和紙的做法，稱為「總張」。

其他則還有「反古張」，是將舊日曆紙等反古紙張貼於壁面的方式。

土壁的完成圖

引摺

長苆散

腰張

通常會在點前座貼上一段和紙，在客座貼上兩段和紙。

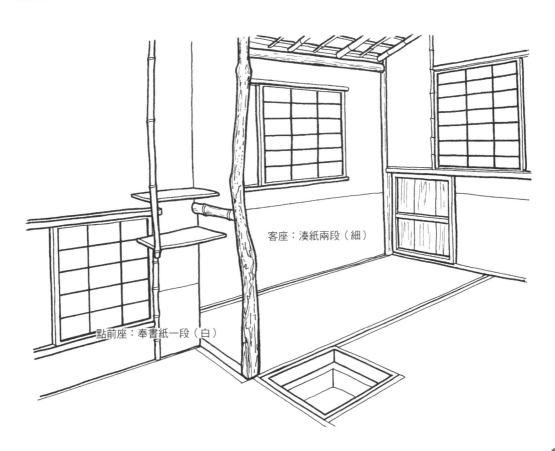

客座：湊紙兩段（細）

點前座：奉書紙一段（白）

075 躪口

point 躪口是將飲茶這種日常的行為轉換成非日常情境的裝置。

躪口的誕生

躪口據說是千利休乘船沿著淀川而下時，於枚方一帶看見河上漁夫從船上小型的出入口進出室內，因而得到靈感所建造的（參照第 26 頁）。

武野紹鷗的時代，通常在簷廊上拉開明障子拉門即可進入茶席。當時的茶室外側設有坪庭（參照第 76 頁），一般推測那裡應該有個小門，以供客人進入。

像這種小型的出入口，可視為是進入非日常空間的閘門，也是將飲茶這種日常的行為，轉換成非日常茶道空間的重要裝置。

躪口的組成

躪口的門也稱做「細戶」，是高 2 尺 3 寸（約 70 公分）、寬 2 尺 2 寸（約 67 公分）的小型板門。妙喜庵待庵（參照第 216 頁）的躪口則比一般的尺寸稍大，高 2 尺 6 寸 1 分（約 79 公分）、寬 2 尺 3 寸 6 分（約 72 公分）。

躪口由兩片半的板材組成，左右是豎棧，在豎棧下方設置下棧。板材間的接縫處釘有目板，再以兩條橫棧橫壓固定。此外在靠近門柱一側的板門上附有把手，內側裝設門鉤。據說這樣的形式，是將外觀近似遮雨用雨戶的板門，裁切成所需尺寸而形成的。

躪口的下檻由兩條橫材做成挾敷居的形式，可避免雨水屯積，上檻同樣以兩條橫材做成挾鴨居的形式。也就是上下皆是以兩根木條夾住拉門。

另外，躪口的上方通常都會設置窗戶，透過這樣的設置與入席者同方向採光，使暗室中的視線也能清楚，並且照亮正對著躪口的床之間。

譯注
● 方立：門框　● 鴨居：上檻　● 連子：直櫺條　● 壁留：壁面下緣橫木　● 豎框：門梃　● 橫棧：橫條
● 下棧：下冒頭　● 棟貫：橫木　● 組子：細條　● 中敷居：上檻兼下檻　● 目板：加強板

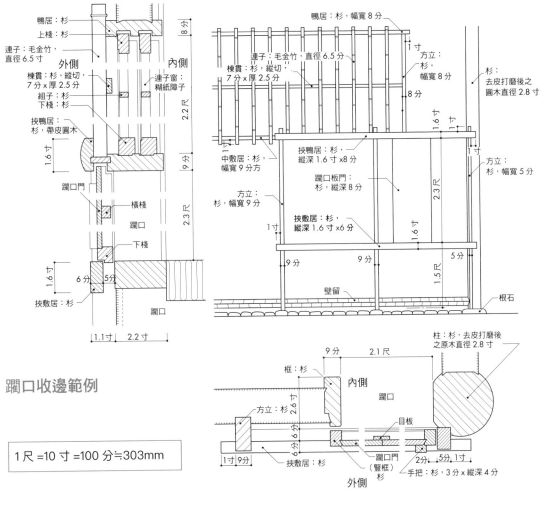

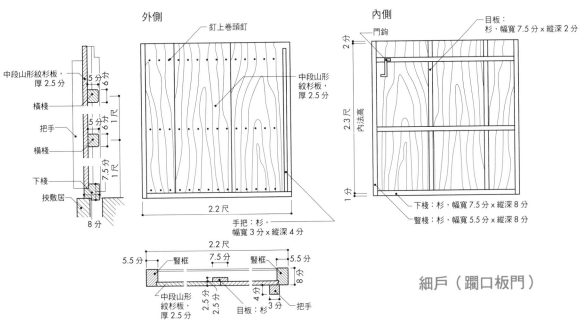

躙口收邊範例

1尺 =10 寸 =100 分≒303mm

細戶（躡口板門）

076 貴人口

point 貴人口是為了迎接貴客所設置的出入口，同時兼具採光的功能。

何謂貴人口

貴人口是設有明障子拉門的客用出入口，特別給以地位高的貴賓到訪時使用。不過，草庵茶室因為天花板較低，所以貴人口也會顯得特別低矮。

有人認為，小座敷茶室如果已經設置躙口，就不需要再設置貴人口。會有這樣的看法，也是因為古代著名的茶室很多都沒有另外設置。但其實也有不少只設置了貴人口，而不設置躙口的著名茶室。明治時期（1868～1912年）以後，隨著文明開化，追求明亮茶室的聲音日漸上揚，因此出現了讓貴人口兼具採光功能而同時設置的做法。

在併設躙口與貴人口時，不少都是將兩者配置成直角。這是在考量茶室連接露地、水屋的動線下，最為合理的設計。

貴人口的構成

貴人口使用的是明障子拉門。小座敷的貴人口，偶爾會使用單片的拉門，但通常以雙拉門的形式為主。拉門的樣式有附加腰板的「腰付障子」、及不具腰板的「明障子」。使用腰付障子時，腰板的高度就會對室內的採光有很大的影響。腰板通常會使用野根板，並由內外兩側分別以竹片、木片夾緊。

在廣間茶室時，貴人口功能會被簷廊（入側）上的明障子所取代，並且不會刻意稱做貴人口。雖然沒有明確規定，但通常以最外側的門做為客人的出入口。此外，也有直接從露地進入茶室的形式。

近年來，多會在貴人口外面加裝雨戶（可拆卸的遮雨板），這時就需要在壁面上增設收納雨戶的戶袋。這樣會使這個位置上的窗戶會無法打開，進而影響茶室的外觀，因此需要仔細斟酌。

貴人口的範例

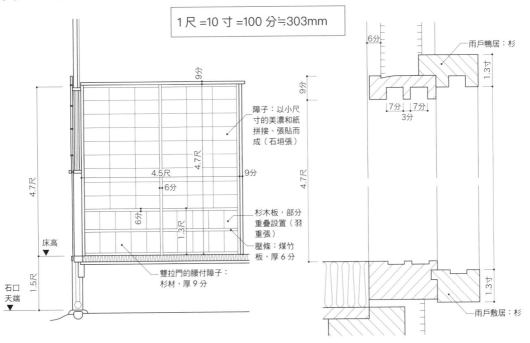

1尺＝10寸＝100分≒303mm

障子：以小尺寸的美濃和紙拼接、張貼而成（石垣張）

杉木板，部分重疊設置（羽重張）
壓條：煤竹板，厚6分

雙拉門的腰付障子：杉材，厚9分

雨戶鴨居：杉

雨戶敷居：杉

9分
4.7尺
4.5尺
6分
6分
1.3尺
床高
4.7尺
1.5尺
石口天端

6分
1.3寸
7分 7分
3分
1.3寸

4.7尺
9分

武者小路千家環翠園

貴人口的外側設有具遮簷（土廂）的戶袋。

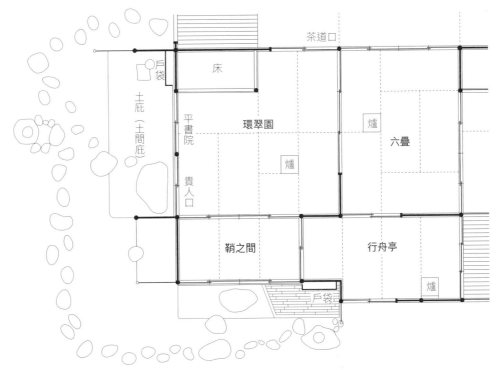

戶袋
床
茶道口
土廂（土間廂）
平書院
環翠園
爐
爐
六疊
貴人口
鞘之間
行舟亭
戶袋
爐

譯注
- 石口天端：根石頂部
- 雨戶鴨居：可拆式遮雨板門的上檻
- 床高：地板高度
- 平書院：平窗
- 鞘之間：細長的房間

077 茶道口、給仕口

point 茶道口是供亭主使用的出入口。原則上從茶道口難以送上餐食時才會設置給仕口。

茶道口

亭主所用的出入口是「茶道口」，內法高[1]最高達 5 尺 1 寸（約155公分），寬度則是 2 尺（約61公分）。

茶道口的形式多為「方立口」或是「火燈口」，一般認為方立口是較高雅的形式。兩種同時出現在茶室時，通常茶道口會採立方口，給仕口則採火燈口。

茶道口的門板大多使用塗黑邊框的「太鼓襖」，通常是單拉門，偶爾也會出現雙拉門，還可以看到因結構上的考量等做成推門的情形。

「方立口」由門框（方立）與上檻（鴨居）組成，兩者的正面幅寬都約是 1 寸（約3公分），有時可見鴨居凸出方立 1 寸多（約3公分）的設計，凸出部分稱做「角柄」；也有反過來立方凸出鴨居的設計，但極為罕見。

「火燈口」是門口上部呈半圓形的形式，周緣塗布壁土，圓弧狀的門框內側再貼附紙張。

給仕口

原則上無法從茶道口送上餐食時才會設置「給仕口」。不過，也有因設計上的偏好而設置的例子，以前會認為這是錯誤的設計的看法，但是合適與否，還是應該從茶室的性格來判斷。基本上，給仕口的尺寸要設計得比茶道口小，常見的大小通常是內法高達 4 寸（約121公分）、幅寬將近 2 尺（約61公分）。

「火燈口」的門扇一般是上拱部分為半圓形的「太鼓襖」形式。除此之外，還有遠州流[2]做成的梯形形式（袴腰）。

另外，偶爾也有茶道口與給仕口並排設置為雙向拉門的情形。一般的建築中，將不同用途的門做成雙向拉門，會被認為是設計錯誤。但在茶室裡，尤其是舉辦茶事時，並不會出現同時開啟這兩道門的情形，所以這樣的設計也是可行的。

譯注

[1] 內法高意指尺寸從下檻上緣、到上檻下緣計算。
[2] 遠州流是以小堀遠州為始祖的茶道流派。

火燈口（給仕口）　　　方立口（茶道口）

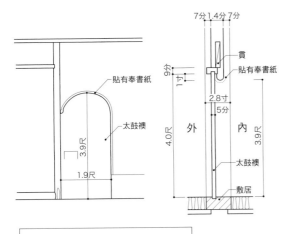

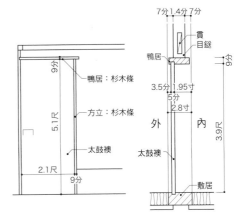

左圖（火燈口）標註：
- 7分 1.4分 7分
- 貫
- 貼有奉書紙
- 9分
- 1寸
- 2.8寸
- 5分
- 外　內
- 4.0尺　3.9尺
- 太鼓襖
- 敷居
- 3.9尺
- 1.9尺
- 貼有奉書紙
- 太鼓襖

右圖（方立口）標註：
- 7分 1.4分 7分
- 貫
- 目錢
- 鴨居
- 鴨居：杉木條
- 9分
- 3.5分 1.95寸
- 5分
- 2.8寸
- 方立：杉木條
- 外　內
- 5.1尺　3.9尺
- 太鼓襖
- 2.1尺
- 9分
- 敷居
- 太鼓襖

> 1 尺 =10 寸 =100 分≒303mm

真珠庵庭玉軒

茶道口與給仕口一同設置成雙向拉門，這種形式也稱做通口。

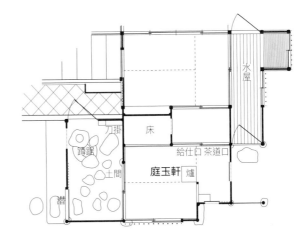

平面圖標註：水屋、刀掛、床、蹲踞、土間、給仕口、茶道口、庭玉軒、爐、潜

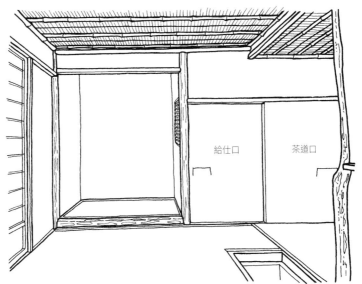

圖中標註：給仕口、茶道口

譯注
- 貫：橫木　● 敷居：下檻　● 鴨居：上檻　● 方立：門邊框　● 目錢：連接用的釘子　● 潜：入口　● 蹲踞：水缽組

078 茶室的窗戶與種類

point 最早的茶室是沒有窗戶的，只能倚賴出入口的明障子發揮採光的功能。

窗戶與室內採光

以日本建築的窗戶種類而言，古代的寺院有直櫺的「連子窗」、以及用在禪宗建築的花頭窗等。住宅類建築則是設「支摘窗」（半蔀），讓開口部變成窗戶，此後隨著「明障子」的普及，也使明障子兼具出入口與窗戶兩種功能。庶民的住宅裡，還有露出土壁骨架的「下地窗」。

茶室在最早的時候並沒有設置窗戶，室內倚賴做為出入口的明障子門發揮採光的功能。桃山時代，隨著草庵茶室的誕生，窗戶也隨之出現。在此之前，茶室為了使室內的採光變化小，坐向都要求必須朝北。窗戶出現後，方位的設置變得自由，不過窗戶的位置與型態，則更需審慎地設計。

連子窗、下地窗等的形式發展臻至完備，茶室牆壁上甚至開始出現一個以上的窗戶。不久後則出現了日本建築上被認為是劃時代發明的天窗，也就是「突上窗」這類的窗戶形式。

窗戶的名稱

茶室的窗戶因性質而會有不同的名稱。舉例來說，「下地窗」及「連子窗」因結構方式而得名、「突上窗」是由開窗的方式得名、「風爐先窗」是因為設在風爐前方得名、「墨跡窗」則是因為可觀賞墨跡的機能而得名。另外，由織田有樂所設計的有樂窗，就是以設計者的名字來命名。這是利用竹枝緊密排列而成，是一種無法看見窗外景致的特殊窗戶。

窗戶的結構

茶室的窗戶通常會使用明障子。通常會做得比一般常見的明障子拉門薄一些，上下窗框與中間橫條（棧）厚度相當。鋪設於窗上的障子紙尺寸，雖然現今已無特別的規定，不過以前是有標準尺寸的，貼附時會刻意留下接縫的痕跡，這種貼法就稱做石垣貼。明障子的橫條（棧）通常是以切削的木條製成，不過妙喜庵的待庵（參照第224頁）使用的則是竹材。

三溪園春草廬（九窗亭）

茶室內共計有九個窗戶。

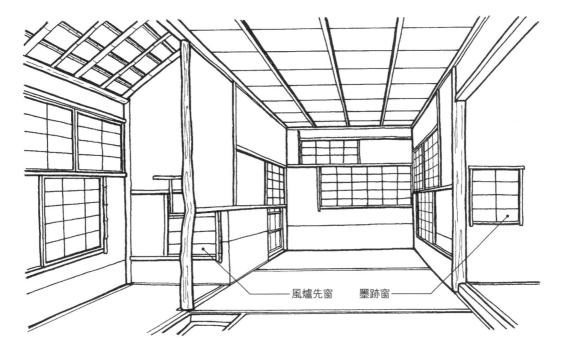

風爐先窗　　墨跡窗

架有竹條的障子窗

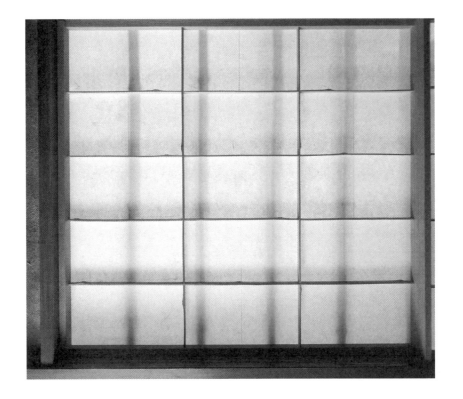

079 下地窗、連子窗

point 下地窗是較小型的窗戶;如果需要引進更多光線時,就會設置連子窗。

下地窗

下地窗是以牆壁內部結構來表現的窗戶,也是庶民住宅中常見的窗戶形式。下地窗一般會使用帶皮的蘆葦稈做成格子狀骨架。為了使外觀具有變化,在做法上除了使用一枝以外,也會將二~四枝束成一束,以隨機的方式排列。縱向的枝條置於外側,橫向枝條置於內側。接著在縱、橫向各繫上三條左右的藤蔓,蔓條不以捲繞而以掛拉的方式束緊蘆葦稈。另外也有如待庵(參照第224頁)的下地窗在骨架中穿插竹條的例子。

偶爾也可看到在下地窗的外牆添加間柱(力竹)的情形,這樣的設計主要是考量外壁面看起來的均衡感,結構上並沒有實質的支撐作用,但可達到從外壁面的視覺效果。此外,下地窗的邊緣與壁面的垂直處(小口)不做成直角,而會削成平緩的圓弧狀(貝口)。窗戶內側的明障子,有吊掛式的「掛障子」及單向拉窗的形式。窗的外側就不以上下檻夾住,而會用折釘卡住固定的掛式窗板(掛戶),折釘的數量通常是上面兩根、下面一根。使用茶室時,會將窗板(掛戶)取下。在舉辦茶事時,會在初座階段,利用窗板(掛戶)的釘子,在外側掛上簾子。

連子窗

連子窗是用竹細條(竹連子)排列而成的窗戶,通常還會在內側加上可雙向推拉的明障子。尺寸大多比下地窗大,設置的目的是為了確保客人入席時的明亮度、以及照亮床之間,所以通常會設置在躙口上方。

竹連子的寬度約 6 到 7 分(約 1.8～2.1 公分)左右,以 3 寸(約 9 公分)的間隔距離釘入上檻及下檻間。中段部分有稱做「棧貫」的橫木,但不會穿過竹子,而是沿著內側與柱子、窗框(方立)組成框架。橫木(棧貫)的橫剖面大多為 7 分(約 2.1 公分)、寬 2 分 5 厘(約 0.76 公分)。

譯注

● 片引障子:單扇糊紙橫拉窗　● 力竹:間柱　● 芽付白竹:留有岔枝痕跡的白竹　● 壁下地:牆壁結構體　● 掛戶:窗板
● 鴨居:上檻　● 敷居:下檻　● 貝口:側面做成圓弧狀　● 下地:結構體　● 掛蔓:帶皮蘆葦稈、藤蔓繩　● 下框:下冒頭
● 掛金:窗鉤　● 羽重張:杉板的邊緣略為重疊鋪設　● 押工:壓條　● 豎框:梃子　● 豎棧:直櫺條

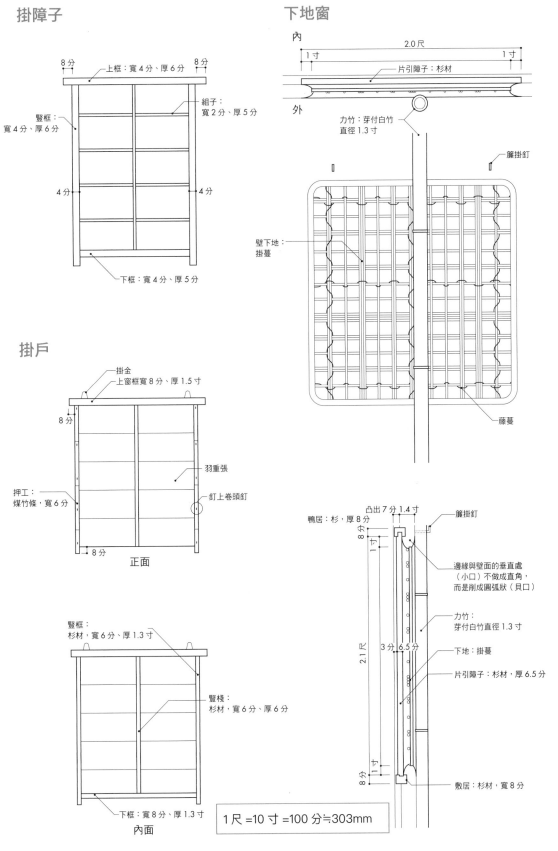

掛障子

8分　　上框：寬4分、厚6分　　8分

組子：
寬2分、厚5分

豎框：
寬4分、厚6分

4分　　　　　　　　　　　4分

下框：寬4分、厚5分

掛戶

掛金
上窗框寬8分、厚1.5寸

8分

羽重張

押工：
煤竹條，寬6分

釘上卷頭釘

8分

正面

豎框：
杉材，寬6分、厚1.3寸

豎棧：
杉材，寬6分、厚6分

下框：寬8分、厚1.3寸

內面

1尺 =10 寸 =100 分≒303mm

下地窗

內

2.0尺

1寸　　　　　　　　　　　　　　　1寸

片引障子：杉材

外

力竹：芽付白竹
直徑1.3寸

簾掛釘

壁下地：
掛蔓

藤蔓

凸出7分 1.4寸

鴨居：杉，厚8分

8分

1寸

簾掛釘

邊緣與壁面的垂直處
（小口）不做成直角，
而是削成圓弧狀（貝口）

力竹：
芽付白竹直徑1.3寸

2.1尺

3分 6.5分

下地：掛蔓

片引障子：杉材，厚6.5分

8分

1寸

敷居：杉材，寬8分

080 窗戶的種類

point 突上窗、墨跡窗、風爐先窗等，都是為了讓茶室整體或部分變得明亮所設的窗戶。另一方面，花明窗、色紙窗則較為強調設計感。

突上窗

突上窗是天窗的一種，名稱來自撐起（突上）窗扇的開窗方式。因為設置在天花板上，所以相較其他同面積的窗戶，可以採入更多的光線。

設置的位置通常會是在「化妝屋根裏天井」的壁面中央處，位於垂木（椽木）上、間垂木（細椽木）中間，長度為四格小舞的間距。

突上窗的內側裝有可向上拉開的障子，外側設置覆戶（窗板），使用棒子就能將覆戶撐開。

墨跡窗

墨跡窗是設在床之間的窗戶，大多是內側掛有障子的下地窗形式。雖然不少的茶室都有墨跡窗，但並非一定要設置。通常會從床之間需要的明亮程度，做為設置與否的考量。

花明窗

花明窗是設在床之間內側壁面上的窗戶，雖然也有使床之間更加明亮的目的在，由下地窗的材料組成、而且掛有花器的裝置，很明顯是做為床之間風景的意味。

風爐先窗

風爐先窗是設置在風爐前方壁面的窗戶，用來照亮亭主點茶時的手部動作。風爐先窗的形式大多為下地窗，並且還會在內側裝設單向橫拉的障子。不過，這裡的障子無法完全拉開，只能打開三分左右，因此也被稱做「七三窗」。

色紙窗

色紙窗是當設置在點前座（勝手付）一側的窗戶，為古田織部所發明。由兩扇不同大小的障子，參考和服上的「色紙散」紋飾設計而成。相較於採光上的機能性，色紙窗在茶室的空間景致營造上更具意義。

突上窗

化妝裏板

野地板：杉　樋受：檜　鋼板：一文字葺 防水施工

丁番

野地板：杉

中棧：杉

化妝裏板：羽重張

下枠：杉

上枠：杉

野小舞：杉

野小舞：杉
化妝裏板：羽重張

小舞：大和竹
垂木：芽付白竹

重疊杉薄板
摺棧：杉

摺上障子

間垂木：大和竹

重疊杉薄板
下枠受木：杉
面戶板

野地板：杉

軒桁：杉磨丸太

柱：杉磨丸太

垂木

小舞

間垂木

摺上障子

上枠：杉　下枠：杉　摺棧：杉

摺上障子

間垂木：大和竹　小舞：大和竹　棧：杉　垂木：芽付白竹　化妝裏板：羽重張　重疊杉薄板

風爐先窗

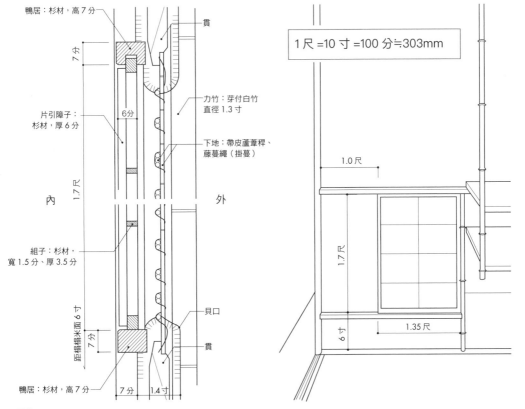

鴨居：杉材，高7分

貴

7分

6分

力竹：芽付白竹
直徑1.3寸

片引障子：
杉材，厚6分

下地：帶皮蘆葦稈、
藤蔓繩（掛蔓）

內

外

1.7尺

1尺=10寸=100分≒303mm

組子：杉材，
寬1.5分、厚3.5分

貝口

距榻榻米面6寸

7分

貴

鴨居：杉材，高7分

7分　1.4寸

1.0尺

1.7尺

6寸

1.35尺

譯注

- 化妝裏板：椽木內側的裝飾板
- 垂木：椽木
- 小舞：橫架於椽木上的窄幅木條
- 間垂木：細椽木
- 摺上障子：可向上拉開的糊紙窗
- 野地板：屋頂底板
- 羽重張：杉薄板稍微重疊鋪設
- 樋受：固定落水管用的部件
- 丁番：鉸鏈
- 中棧：橫條
- 下枠：下框
- 上枠：上框
- 野小舞：屋頂板
- 摺棧：下框
- 下枠受木：下框支撐材
- 面戶板：填縫材
- 組子：細條

081 窗戶的機能

point 茶室設置窗戶最大的目的是為了採光。有樂窗一方面能夠採光，同時也能抑制過多光線進入室內。

窗戶的機能

茶室的窗戶與一般窗戶在機能上略有不同。現代茶會通常沒有讓人向外眺望用的窗戶。茶室的窗會在內側掛上障子，讓進入室內的光線變柔和，也具有讓空氣流通的功能。除了機能面以外，還有設計上的意義。特別是在四邊都被牆壁包圍的茶室空間裡，窗戶在採光上具有非常重要的功能。正如第 114 頁的介紹，在平面配置上窗戶的位置具有重要的意義。

窗戶與光的方向

小座敷茶室是被封閉性的壁面所包圍的空間，因此設置在其中的窗戶，是影響室內各個部分明暗的重要因素。例如在一般情況下，會讓客座側的開窗面積較大、點前座側較小，這種設計是為了讓光源從客座側照向亭主所在的位置，使客人清楚看見亭主點茶的樣子。一旦將兩邊窗戶的大小對調，反而會讓亭主及點茶的模樣變得模糊不清。此外，有時也會在點前座一側、而非客人坐的一側（勝手付）的壁面上設置色紙窗，此時就需要有更多的光線從客座側照往點前座。

有樂窗

織田有樂所建造的如庵（參照第 230 頁），在光線設計上相當地謹慎，在點前座（勝手付）一側的壁面上設計了有樂窗。由於使用一般窗戶時，不管怎麼做都可能出現過多的光線進入室內，造成點前座處於逆光的情形，有樂窗針對了這點、可以恰到好處地抑制光量。所謂的有樂窗，即是在窗戶外側以竹枝緊密排列而成的形式。

在設計上，有樂窗映照在障子上的竹枝剪影相當美麗。而在機能面上，有樂窗利用竹子抑制的光量，經由竹子表面反射後，照進室內的光線會減弱。此外，風爐前方壁板上的吊鐘狀（火燈口狀）開口，也能照亮點前座，同時也具有維持光線平衡的功能。

如庵

以有樂窗抑制了照入室內的光量，讓點前座與客座兩區塊的光度保持良好的平衡。

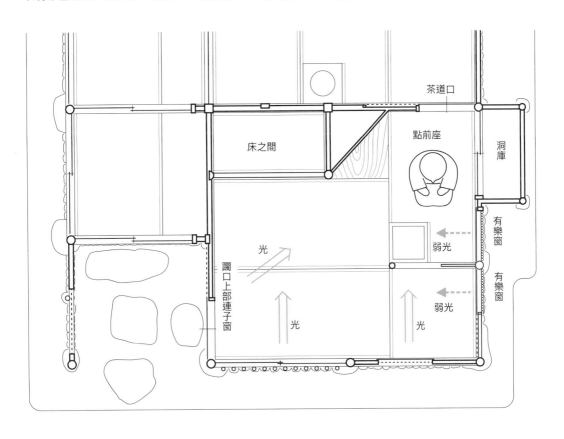

有樂窗

以有樂窗採光。左圖是窗戶內側，右圖是外側。

183

082 障子、掛雨戶、襖

point 茶室的門窗有區隔的目的，同時也使室內外的界線模糊。

障子

茶室內的「障子」（以木材為骨架糊上和紙的門）最初是用在客用出入口上，搭配「舞良戶」（在縱、橫向上有著細長橫木的板門）等一同設置，具有採光的機能。

草庵茶室則因為將客用出入口設計成躪口的形態，使得室內變暗，需要另外開設障子窗引入外部的光亮。下地窗使用掛障子或是單向橫拉的障子，連子窗則是使用可雙向橫拉的障子。障子在邊框及格架（組子、棧）部分使用的是杉、日本花柏等材料。不過，妙喜庵待庵（參照第224頁）的組子卻選用了竹材。貼附在障子上的和紙（障子紙）最常選用美濃紙，因為質地強韌、表面色澤均一且透光性佳。

掛雨戶

下地窗及連子窗的外側，會加裝掛式、防風雨的窗板「掛雨戶」。一般來說，上窗框會釘附掛環（掛金），下部則是使用折釘加以固定。窗板是在橫紋的杉木薄板上，縱向釘入煤竹竹片的形式。

襖

廣間的茶室裡常可見唐紙糊成的門窗「襖」。最早唐紙是由中國傳入日本，後來日本國內也開始自行生產。此外，還有一種將雲母、顏料等塗在刻有圖樣的木板上、印製而成的紙材，因為多使用在稱為襖的茶室門窗上，所以有時也將這種紙材稱做襖。

太鼓襖

小座敷茶室的茶道口及給仕口，門扇多半會製作成上部呈圓弧狀的「太鼓襖」。太鼓襖是將製作成條狀的素材，縱橫交錯成格狀骨架後，在其上糊上奉書紙的門扇，與常見襖的形態相去不遠。不同的是，太鼓襖在形式上省略了上下兩側塗漆的邊框。另外，太鼓襖上附有內凹的把手，形式會隨工匠的流派而有所差異，像是將內外兩側都做成斜切凹入上方，或是內側呈斜切凹入上方（塵落）、而外側採斜切凹入下方（塵受）的做法。

單向橫拉的障子

下地窗內側的樣子。

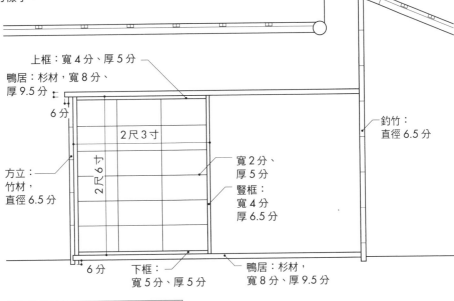

上框：寬4分、厚5分

鴨居：杉材，寬8分、厚9.5分

6分

2尺3寸

2尺6寸

寬2分、厚5分

豎框：寬4分厚6.5分

方立：竹材，直徑6.5分

釣竹：直徑6.5分

6分

下框：寬5分、厚5分

鴨居：杉材，寬8分、厚9.5分

1尺 =10 寸 =100 分≒303mm

太鼓襖

內凹把手的兩種形式

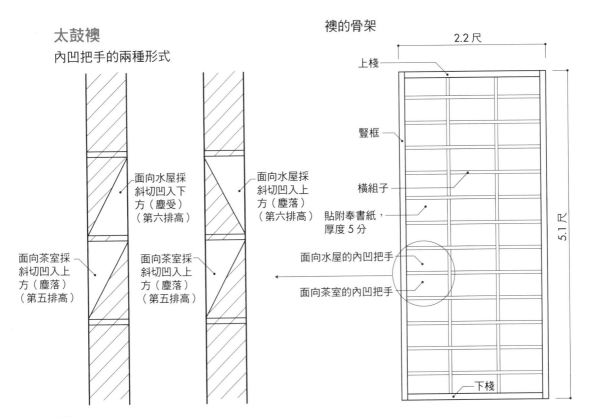

面向水屋採斜切凹入下方（塵受）（第六排高）

面向水屋採斜切凹入上方（塵落）（第六排高）

面向茶室採斜切凹入上方（塵落）（第五排高）

面向茶室採斜切凹入上方（塵落）（第五排高）

襖的骨架

2.2尺

上棧

豎框

橫組子

貼附奉書紙，厚度5分

面向水屋的內凹把手

面向茶室的內凹把手

5.1尺

下棧

譯注

●上框、上棧：上冒頭　　●方立：窗框、門柱　　●豎框：窗梃　　●下框、下棧：下冒頭　　●橫組子：橫向細條

185

083 天花板

point　以未鋪設板材的「化妝屋根裏天井」狀態，表現出卑下的空間型態。

茶室的天花板

初期茶室天花板的型態是「竿緣天井」（木條交錯而成的天花板），直到草庵茶室出現以後，才開始有了複雜的樣貌。為了讓茶室空間看起來更有變化及寬闊，所以天花板會將「竿緣天井」與「化妝屋根裏天井」組合在一起。

草庵茶室的天花板，通常會使用「平天井」（平面的天花板）、比平天井低矮一段的是「落天井」及「化妝屋根裏天井」。

一般將「平天井」視為較尊貴的空間，「落天井」視為較卑下的空間，而地位最低的是「化妝屋根裏天井」，這種外露屋頂骨架、略帶斜度的樣貌，象徵著簡單與素樸。此外，為了能在外觀上呈現出平穩的樣子，會將茶室屋頂設置得較低矮，這時多半也會影響室內的天花板型態。所以有很多時候，會發現單憑天花板並無法判斷空間上下關係。

天花板的種類與材料

「平天井」大多採用「竿緣天井」的形式，底板部分的材料為野根板、網代，或是香蒲、蘆葦等植物；竿緣除了細木條，也常用竹材。線板（廻緣）則是使用木條、香節木、帶皮的赤松等。

「落天井」的材料雖然大致上與平天井相同，但為了更加簡樸，多以香蒲、蘆葦等當做底材。

「化妝屋根裏天井」是將屋架直接裸露的型態，在竹材、小丸太（小圓木）、雜木的皮付丸太等製成的椽木（垂木）上部橫架「小舞」，其後在這些桁架上鋪設野根板。「小舞」有用木材製作，也有用兩根大和竹為一組製成的。椽木每隔 1 尺 5 寸（約 45 公分）配置一根，間隔置入大和竹製成的細椽木（間垂木），最後以藤蔓繩綑綁固定。

還有一種「掛天井」，是化妝屋根裏天井接續平天井的形式，兩者間會出現段差。不過有時掛天井也會用來單指化妝屋根裏天井。

屋頂平面圖

點前座之上是「落天井」，躙口周邊是「化妝屋根裏天井」，其他則是「平天井」。

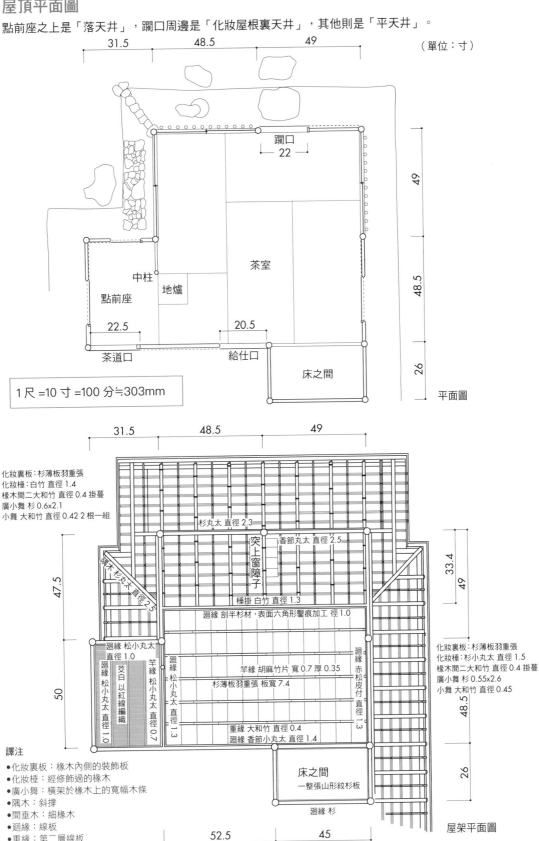

（單位：寸）

31.5　48.5　49

躙口
22

49

茶室

中柱

48.5

點前座　地爐

22.5　20.5

26

茶道口　給仕口

床之間

1 尺 =10 寸 =100 分≒303mm

平面圖

31.5　48.5　49

化妝裏板：杉薄板羽重張
化妝棰：白竹 直徑 1.4
椽木間二大和竹 直徑 0.4 掛蔓
廣小舞 杉 0.6x2.1
小舞 大和竹 直徑 0.42 2 根一組

杉丸太 直徑 2.3

香節丸太 直徑 2.5

突上窗障子

33.4

49

47.5

棰掛 白竹 直徑 1.3

廻緣 剖半杉材，表面六角形鑿痕加工 徑 1.0

化妝裏板：杉薄板羽重張
化妝棰：杉小丸太 直徑 1.5
椽木間二大和竹 直徑 0.4 掛蔓
廣小舞 杉 0.55x2.6
小舞 大和竹 直徑 0.45

廻緣 松小丸太 直徑 1.0

竿緣 松小丸太 直徑 0.7

竿緣 胡麻竹片 寬 0.7 厚 0.35

廻緣 松小丸太 直徑 1.3

廻緣 赤松皮付 直徑 1.3

50

廻緣 松小丸太 直徑 1.0

茭白 以紅線編織

竿緣 松小丸太 直徑 0.7

杉薄板羽重張 板寬 7.4

48.5

重緣 大和竹 直徑 0.4
廻緣 香節小丸太 直徑 1.4

26

譯注
- 化妝裏板：椽木內側的裝飾板
- 化妝棰：經修飾過的椽木
- 廣小舞：橫架於椽木上的寬幅木條
- 隅木：斜撐
- 間垂木：細椽木
- 廻緣：線板
- 重緣：第二層線板

床之間
一整張山形紋杉板

廻緣 杉

52.5　45

屋架平面圖

1
2
3
4
5 設計、施工與材料〈室內篇〉
6
7
8
9

084 天花板的構成

point 茶室的天花板通常會由三種不同的形式組合而成，但也有只採用兩種或一種形式的情形。

天花板的三段構成

草庵茶室的天花板通常會以三種不同的形式組合而成，這種組合方式稱做「三段構成」。像是客座側、床之間前方採用「平天井」，躪口側採用「化妝屋根裏天井」，點前座則是「落天井」，這種配置是將客座的地位提高到點前座之上，也是一種表現出待客之道的形式。

客座旁的躪口側之上，多是使用「化妝屋根裏天井」，這是從外觀來看必然會設計出來的型態。若單就天花板來思考，是較為卑下的類型。不過，該如何認定空間的主次、尊卑，則必須從客座的規模等整體性的角度來考量。

天花板也常以真行草來分類，由型態來看，可將「平天井」視做「真」、「落天井」視做「行」、「化妝屋根裏天井」則是「草」。但仍如本書一再強調的，這樣的分類並不能夠完全對應出空間的主次關係。

各種天花板的組合模式

以下將舉例說明不同組合模式的天花板。整體採用「化妝屋根裏天井」的茶室，有裏千家今日庵（參照第 238 頁）、西翁院澱看席（參照第 124 頁）等，這種做法讓茶室空間呈現出極度簡樸的樣貌。點前座與客座的天花板連成一片的茶室，有慈光院的高林庵（參照第 124 頁）、藪內家的燕庵（參照第 232 頁）等，這種組合是企圖在兩處空間的天花板上，顯露出平等對待的內涵，並且中柱、袖壁所構成的直立壁面與天花板形成直角，給予人線條簡練的印象，是相當優異的設計。

近代茶室則為了使天花板保有一定的高度，會刻意在「化妝屋根裏天井」、「平天井」之間，或是在「平天井」、「落天井」之間設置小壁（下壁、暖簾壁），從「掛天井」原有一邊天花板切平小壁底緣的構成方式來看，這是一種不具機能性的型態。然而做為客座與點前座的界線時，會具有區隔空間的效果。

天花板的三段構成

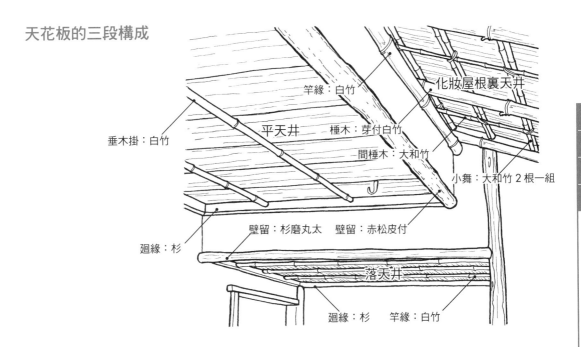

竿緣：白竹

化妝屋根裏天井

垂木掛：白竹

平天井

椹木：芽付白竹

間椹木：大和竹

小舞：大和竹 2 根一組

廻緣：杉

壁留：杉磨丸太　壁留：赤松皮付

落天井

廻緣：杉　竿緣：白竹

庚申張

化妝屋根裏天井的一種，省略橫向的小舞，而在縱向以垂木（白竹）與竹片（煤竹）壓住野根板。

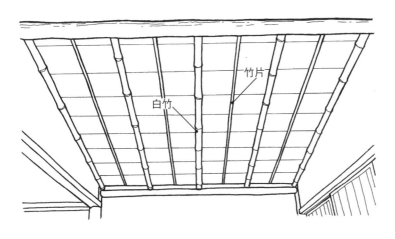

竹片

白竹

小壁（下壁、暖簾壁）

常可在近代的茶室內見到這類壁面。

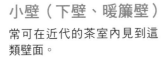

下壁

譯注
●廻緣：線板

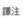

189

短評 5

照明、空調等茶室的設備

在茶室設計上，如何看待現代化的設備如照明器具或空調等這些重要的因素呢？

本來在茶室產生的時候，這些現代化的設備並不存在，所以從原則道理來說，這些東西都可以直接捨棄不要。不過筆者希望簡單地提出，現代化設備還是可以加以使用的原因。

首先以照明來說，小座敷茶室因為天花板的高度較低，若是裝設吊燈的話，使用上會不太便利，而若採用現代的立燈，或許比較適合。當然在廣間這類天花板較高的茶室中，就不會有這樣的問題。此外，雖然自古以來都是在自然光或是燭光照射下欣賞床之間，但近年來在床之間加裝照明設備的方式已經變得相當普遍。其中一個原因是，在天花板開設的突上窗，可能會造成室內漏雨的情形，所以會在原本的窗戶上加設燈具，成為一種反向操作的手法。

近代的建築師無不為了茶室內的照明費盡心思。村野藤吾為此發明了光天井，是一種在格狀天花板的空隙內，全部裝設照明器具的形式。也有像是堀口捨己、谷口吉郎等人，將天花板下壁做成梳齒狀，並在內側加裝燈具。

空調的話，在廣間時通常會隱藏在床之間旁邊的地袋（低矮櫥櫃）中，不過小座敷沒有可以隱藏的地方，因此需要運用巧思將風口嵌入天花板的邊緣或是角落裡。

此外，近年來在氣密性高的建築物中設置茶室的情形愈來愈多，如果要在這類空間採用過去用炭火燒爐的做法，可能會有一氧化碳中毒的危險，這也是不得不改用現代化爐具的原因之一。

設計、施工與材料
〈點前座、水屋篇〉

085 點前座

point 四疊半的茶室裡，點前座與客座大多設計成相同性質的空間。

茶湯之間與點前座

回溯歷史得知，以前的茶事會先在稱為「茶湯之間」的別室點茶，再端到客人所在的房間。茶湯之間裡備有許多的道具及置物用的棚架。

不久之後出現了主客同座的概念，演變出在接待客人的座敷（和室）上點茶的型態。也就是預先在房間中擺放好一套必要的茶道具，直接在這裡進行點茶的形式。而台子，就是點茶時所使用的裝飾棚架。由此，座敷的配置衍生出了亭主所在的區域點前座。點前座除了實用面外，一方面也可讓人欣賞所擺設的茶道具。總結來說，這就是書院使用台子的茶道型態。

後來又形成運點前（點茶前才從水屋搬出道具的形式），茶道具只會留下最不可或缺的項目，供人觀看欣賞的意味變得薄弱，而更加重視實用的面向。

四疊半座敷的點前座

一般多會將四疊半裡的點前座，設置成與客座相同性質的空間，也就是不會刻意將點前座的範圍縮小，天花板也都設計成相同高度。四疊半的大小與形態，源自於印度維摩居士[1]所營造的方丈空間，有包含一切的意涵，表現出強烈的平等意識。

四疊半茶室的點前座使用的是丸疊（參照第98頁），亭主的座席位在丸疊的下半部，稱為「居前」，道具放在丸疊的上半部，稱為「道具疊」。做為擺設道具的道具疊占丸疊的一半，所以有足夠的空間擺設台子。這種形式承襲了書院使用台子的茶道潮流，使這類空間得以舉辦較高雅的茶會。

除此之外，四疊半的茶室同樣也能夠進行草體化的運點前形式。

譯注
[1] 維摩居士是釋迦牟尼佛時代的佛教修行者。

從客座（床之間前方）看向點前座

裏千家又隱　從客座看向點前座
設有洞庫、但整體卻相當簡潔洗鍊。

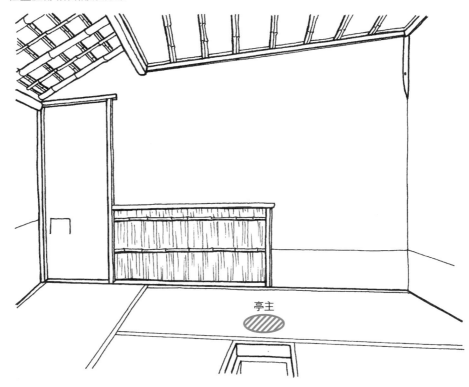

亭主

復原千利休的三疊大目　從客座看向點前座
點茶的樣子因被遮蔽而難以看清楚。點前座有如
較低階的次之間。下圖右側的火燈口是給仕口。

澱看席　從客座看向點前座
下圖的點前座的形式是宗貞圍（道安圍），將
火燈口關上後就成了次之間。

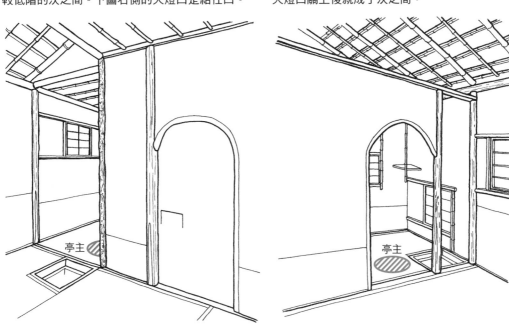

亭主

亭主

086 大目構

point 在大目構中，點前座使用大目疊，並設有中柱及袖壁，是一種限縮亭主空間的形式。

大目疊

茶室建築中，為了表現出亭主謙虛的具體型態，設計出了大目疊。空間中的主從、上下位關係與面積大小有關，也就是說面積愈大的地方愈尊貴，面積愈小的地方愈卑下。

要表達亭主的謙虛之意，將亭主空間設計得比客人座區來得小，是必然會採用的手法。雖然半疊大的榻榻米就足以讓亭主就坐，不過點茶（泡茶）上會有困難，因此設計出長度為丸疊四分之三的大目疊。

此外，也有以不使用台子為前提，將台子的空間扣除掉之後所形成大目疊的大小。這種不使用台子的形式，也就是用來表現出侘茶的茶道空間。

何謂大目構

大目構是在大目疊旁設立袖壁及中柱的形式，而且通常會在壁面後方吊掛棚架。

大目疊也是表示亭主謙虛之意的設計，有的還會在一旁加設袖壁，用意在於使點前座變成空間中更為卑下的次之間。這種型態是由過去空間階級較低的茶湯之間轉化而來，形成了主客同坐直接點茶時的次之間。

大目構與客座雖然都是茶室的內部空間，但同時也可以將大目構所形成的次之間解讀為另外的空間。這種隔間的概念，與慣用厚牆壁隔間的西洋建築不同，可說是日本在空間中特有的曖昧結構。

根據細川三齋的紀錄，大目構形式由千利休創造發明，推測是千利休在建造大坂屋敷的深三疊大目（參照第228頁）茶室時，首先採用了此種形式。與後來大目構不同的是，當時的袖壁下部並未鏤空，有更強烈的次之間性格。

大目構的天花板

右圖的點前座採落天井（相較其他部分來得低的天花板形式），是亭主謙虛的表現。落天井有各種架設的手法。

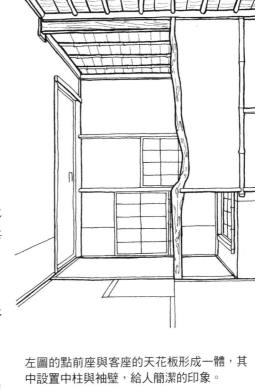

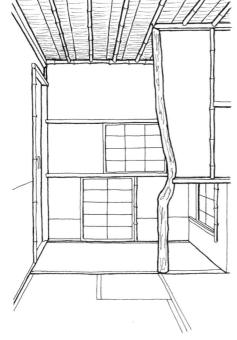

左圖的點前座與客座的天花板形成一體，其中設置中柱與袖壁，給人簡潔的印象。

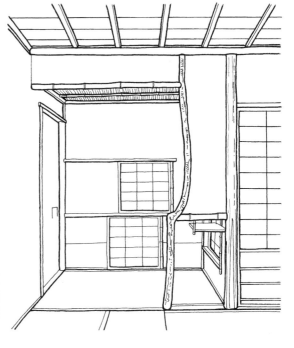

右圖的點前座採落天井（較低的天花板形式），以下壁（暖簾壁）加以區隔內外，點前座形成次之間或舞台的感覺，近代茶室很多都採用這種設計。

195

087 爐具

point 地爐是日常空間的表現，由土塗爐壇與爐緣組成。

樸素的象徵

茶室中所用的地爐，由設置在民家中的「圍爐裏」（炊事用的地爐）發展而來。話雖如此，由當時的繪畫資料得知，這種地爐不只是使用於民家建築，於寺院及武家住所中也可見到圍爐裏。但是在正式的座敷（鋪滿榻榻米的室內空間）裡並不會設置，由此可知，圍爐裏被認為是一種相當普遍、設置在一般日常生活空間裡的東西。因此，在使用地爐的茶事中，正是把地爐當做素樸的器具。

地爐的結構

茶室內的地爐，現今的固定尺寸為 1 尺 4 寸（約 42 公分），現存茶室中的地爐也幾乎都是這個大小，這是從桃山時代左右慢慢演變而來。不過千利休在 1582 年所建造的待庵（參照第 224 頁），地爐的尺寸只有 1 尺 3 寸 4 分 5 厘（約 41 公分），這是尺寸還未標準化時所留下的著名作品。

不過也有尺寸較大稱為「大爐」的種類。裏千家的咄咄齋因為在次之間內，使用了邊各長 1 尺 8 寸（約 55 公分）的地爐，因此此處也被稱為「大爐之間」。

地爐由土塗的爐壇、與爐緣所組成。爐壇是一種由專門的爐壇師在木製的外箱內部塗抹土料而成，周圍會加裝足固（固定用的構件）。施作時只要有些微的差異，就會影響燃火的樣子。另一方面，因為爐緣的尺寸也已經固定下來，所以現今會依照當日茶會的主旨挑選所需的地爐。在公共的茶室等地方舉辦茶事時，也有依照使用者的喜愛或志趣而自行攜帶的情形。

地爐的周圍

地爐採向切或隅切的形式時，會在「風爐先」（兩片式的風爐屏風）與「疊寄」（榻榻米之間填充材）之間加裝小板，大小在 1 寸 8 分到 2 寸（約 0.6 公分）左右，通常使用的是杉板或松板。

爐內會灑上灰燼，並放入爐架（五德），架上再放置茶釜。另外，也有吊掛式的茶釜，這時就需要在地爐上方的天花板釘上蛭釘。

爐壇的設置範例

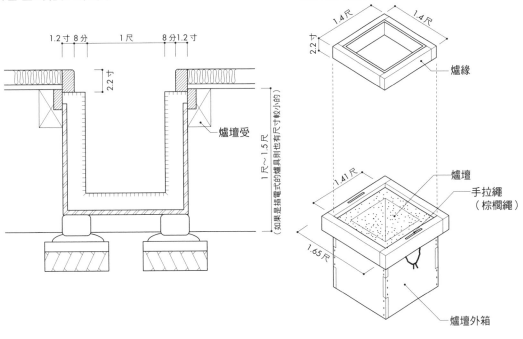

1.2寸 8分 1尺 8分1.2寸

2.2寸

爐壇受

1尺~1.5尺
（如果是插電式的爐具則也有尺寸較小的）

爐壇與爐緣

1.4尺　1.4尺

2.2寸

爐緣

1.41尺

爐壇

手拉繩
（棕櫚繩）

1.65尺

爐壇外箱

爐壇的收邊範例（設於大目構內時）

安裝足固及爐壇受的情形

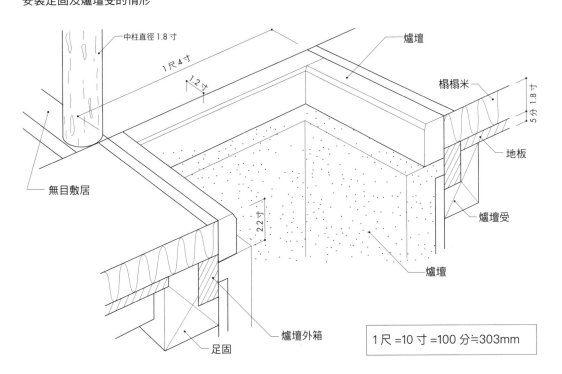

中柱直徑 1.8 寸

1尺4寸

1.2寸

爐壇

榻榻米

5分1.8寸

地板

無目敷居

2.2寸

爐壇受

爐壇

爐壇外箱

足固

1尺 =10 寸 =100 分≒303mm

譯注

●爐壇受：隔熱防潮用底材　●足固：固定用的構件　●無目敷居：沒有溝槽的下檻

088 中柱及其周圍

point 有以直挺的材料製成的中柱，也有中段彎曲的中柱。

中柱

當點前座採大目構形式時，會在地爐一角設立中柱。通常直徑是 1 尺 8 分（約 5 公分）左右，會較其他的柱子細。設置的位置在「無目敷居」（沒有溝槽的下檻）上。中柱會選用直挺、或是中段腰部有些彎曲的木材。至於中柱周圍的材料與收邊方式，則會依據利休流或武家流而有所不同。

利休流偏好赤松皮付的直材，另外也有不少使用曲材的茶室。後者據說是由古田織部（參照第 54 頁）的巧思，這類柱子也被稱做「曲柱」。柱體的彎曲部分，對客人看向點前座的景致上別具意涵，不過也有另一種說法，認為選用曲柱的目的，是為了讓客人能與坐在點前座的亭主視線相交。

袖壁

大目構袖壁的下部通常是鏤空的。不過千利休在大坂屋敷內所建的深三疊大目（參照第 228 頁）茶室，將壁面的下部都塗抹了土料，由後來的茶室演進來看，這種袖壁的做法可說是一種例外的類型。在袖壁下部鏤空的地面上，會裝設無目敷居（沒有溝槽的下檻）。而在無目敷居的上方、也就是壁面的下部會裝設壁留（收邊的木條），高度約距離地面 2 尺 2 寸（約 67 公分）左右。通常利休流會使用竹材，但當袖壁寬度為 1 尺 5 寸（約 45 公分）（小間中）時，則會改用木材。武家流大多使用杉木等木材做成壁留。此外，在稍微高於壁留的位置，會在中柱上釘入釘子，稱為「袋釘」。利休流使用的是兜巾形釘，武家流則是折釘。

二重棚

大目構的袖壁內側會吊掛二重棚。千利休流使用上下板相同尺寸的棚架，且會刻意讓下板低於壁留設置，以便讓客人看得見。而武家流則是偏好雲雀棚，是上板比下板大的形式，設在比壁留高的位置上，讓客人無法看見。

藪内家燕庵的點前座

武家流的形式，中柱採用曲柱。

不審菴的點前座

千家流的形式，中柱相當直挺，從客座可看見二重棚的下板。

武家流

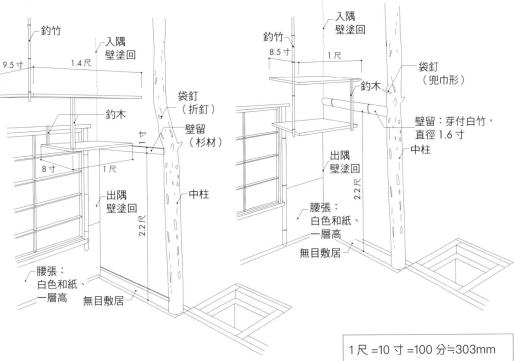

釣竹
入隅壁塗回
9.5寸
1.4尺
釣木
8寸
1尺
袋釘（折釘）
壁留（杉材）
中柱
出隅壁塗回
2.2尺
腰張：白色和紙、一層高
無目敷居

利休流

入隅壁塗回
釣竹
8.5寸
1尺
袋釘（兜巾形）
釣木
壁留：芽付白竹，直徑1.6寸
中柱
出隅壁塗回
2.2尺
腰張：白色和紙、一層高
無目敷居

1尺 =10 寸 =100 分≒303mm

譯注
● 入隅壁：內側牆壁　● 出隅壁：外側牆壁　● 塗回：去除銳角　● 無目敷居：沒有溝槽的下檻

199

089 水屋

point　玉林院蓑庵（十八世紀後半葉）如同今日水屋，是併設有水屋棚架及流水槽的歷史建築。

水屋的起源

現今水屋形式的起源，沒有明確的解答，但一般認為設在會所內的茶湯之間是水屋的原型之一。茶湯之間內會設置有茶湯棚，並會在茶湯棚前方點茶，再將茶湯端至客人聚集的房間。

後來演變成直接在座敷內點茶，接著更進一步出現了運點前（點茶前才從水屋將道具搬入茶室）的形式，因此準備點茶所需的道具空間成為茶室的必要條件，水屋便在這種情況下產生。茶湯之間雖然不能與後來的水屋劃上等號，但都被視為較低層級的空間，具有類似的性格。

山上宗二的教科書裡，可看到武野紹鷗的四疊半茶室裡有著早期水屋的樣貌，就像記載上所描述，水屋是設來供人們準備水、清洗道具等使用水的場所。當時的水屋裡，推測應該舖有竹簀子（竹枝編成的墊子），並設有可收納道具的地方。隨後，在水屋內開始出現棚架，演變成與今日所見相近的型態。千利休的聚樂屋敷是較早於水屋內設置棚架的例子。根據紀錄，此棚架為兩層，且使用的是加上了橫木的棚架板。

古典的事例

在上一段中所提到的古代水屋，令人遺憾地現今都只剩下書面的紀錄。而仍留有古代建築的歷史紀錄，則有下列幾座茶室。

西芳寺湘南亭在次之間內設有流水槽、大爐、臨時置物棚、水張口[1]等。曼殊院八窗席（參照第122頁）只在廚房（勝手）內設置了流水槽，是相當樸素的水屋。後水尾上皇的水無瀨神宮燈心亭（參照第236頁），則是在壁櫥（押入）內裝置了水屋棚架。

而現存的歷史建築物中，具有像今日所見的茶室般組合了水屋棚架與流水槽設置的，則有玉林院蓑庵（參照第124頁）的水屋。

譯注
[1] 水張口是舉辦茶室時供亭主出入整理露地、蹲踞的出入口。

西芳寺湘南亭的水屋

設有流水槽、大爐、臨時置物棚、水張口等。

玉林院蓑庵的水屋

流水槽與棚架一同設置，與今日所見的水屋形式相同（右圖）。

水無瀨神宮燈心亭的水屋

在壁櫥（押入）內設有棚架。雖然是設置在客人看不見的地方，但還是設計得相當洗鍊。

090 水屋的構成

point 水屋的下部是流水槽，上部是簣子棚、通棚，角落則還有吊掛式的釣棚，相當多樣。

水屋的要素

水屋內包含了準備點茶用水及清洗道具的「流水槽」、擺放溼茶碗及柄杓等器具的「簣子棚」、擺放其他茶用道具的「通棚」。其他則還有「丸爐」（圓筒狀的爐具）、「炭入」（木炭收納盒）、「物入」（櫥櫃）等等。

流水槽

流水槽包含水槽與排水口，由上下兩層組成，以竹條橫排編成的「簣子」，和簣子下方是以銅板製成、稱做「落」的裝置。此外，為了阻擋飛濺出來的水滴，在簣子上方的壁面會設置腰板，並釘上竹釘。簣子是在橫木（棧）上釘上整排的竹枝做成的，為了不讓釘子傷及器物，釘子需要從側邊釘入。腰板處也會釘上竹釘，以便吊掛茶巾、茶筅、柄杓等道具。在簣子上會放置甕，用來盛裝從井裡打上來的水。但是因為現在已經無法使用井水了，所以會裝設自來水出水口，再將水灌入甕中取用。

簣子棚

簣子棚是水屋棚架中最下層的架子，類似條狀排列的簣子，棚架板的前緣設有橫木。為了讓簣子棚可以瀝水，常可見以竹條排列、或將竹條與細長狀木板混合組成的棚架板。寬度有與水屋同寬，也有一半寬的，如果是後者，則會在架子騰空的尾端附加垂直支撐用的力板。簣子棚的用途是擺放濡濕的茶碗、柄杓等器具。

通棚

通棚是橫跨水屋、寬度與水屋一樣的棚架，可做成一層，或兩至三層。一般會以杉木製成棚架板，並在前後都加裝上橫木，用來放置炭斗（搬運木炭入席的容器）、香合（放香料的小盒）、茶勺、茶入（茶罐）等道具。

二重棚

當通棚只有一層時，大多會在上方的內側角落再吊掛二重棚，棚架尺寸是寬 8 寸 7 分（約 26 公分）、深 8 寸 2 分（約 25 公分）、厚 4 分（約 1 公分），層板間隔則為 6 寸（約 18 公分）。

水屋的立面與斷面

立面

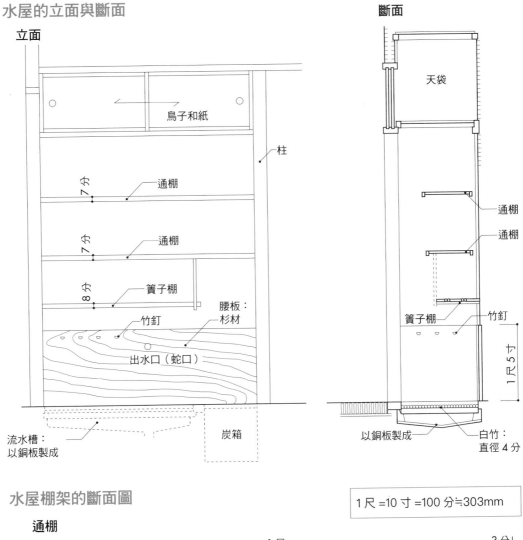

鳥子和紙

柱

7分 通棚

7分 通棚

8分 簣子棚

竹釘

腰板：
杉材

出水口（蛇口）

流水槽：
以銅板製成

炭箱

斷面

天袋

通棚

通棚

簣子棚

竹釘

1尺5寸

以銅板製成

白竹：
直徑4分

1
3
4
5
6 設計、施工與材料〈點前座、水屋篇〉
7
8
9

水屋棚架的斷面圖

1尺 =10 寸 =100 分≒303mm

通棚

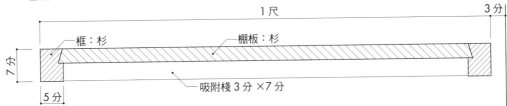

1尺　　　　　　　　3分

框：杉　　　棚板：杉

7分

5分

吸附棧 3分 ×7分

簣子棚

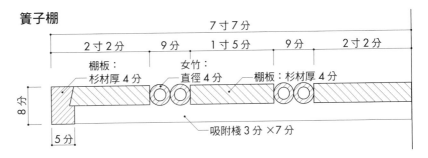

7寸7分

2寸2分　9分　1寸5分　9分　2寸2分

棚板：
杉材厚4分　　女竹：
直徑4分　　棚板：杉材厚4分

8分

5分

吸附棧 3分 ×7分

譯注

●天袋：上方附門櫃　　●吸附棧：為防止木材曲折做成榫接狀的棧條

091 洞庫、丸爐、物入

point 丸爐是設置在水屋中的圓筒狀爐具，當熱水不足時用來燒水的備用爐具，在冬季時還可發揮暖房的功能。

洞庫

洞庫可分成「置洞庫」與「水屋洞庫」兩種。「置洞庫」是點前座一側（勝手付）的櫥物櫃，是方便移動的箱型櫃。「水屋洞庫」也是設置在同樣的地方，不過會加以固定，並且在下方鋪設簀子流水槽、上方架設一層的棚架，讓亭主也可以從外側放入或取出道具。

設置洞庫的好處是亭主點茶結束後，可以直接將茶道具收入洞庫，而繼續與客人同席。在今日，這種形式特別會是在有年長者或是行動不便的人、而難以進行「運點前」（點茶前才從水屋搬出道具）的狀況下使用。

丸爐

水屋內會設置「丸爐」，是放置茶釜的圓筒狀爐具，當茶席內的熱水不足時，可代替茶室中的地爐燒水，此功能稱為「控釜」。此外，當水沸騰後水蒸氣會擴散至室內，特別是在冬季時具有暖房的效果。

物入

流水槽的旁邊會設置半間寬的「物入」，多半分為上櫃及下櫃兩層。上櫃一般會裝設拉式的紙糊門扇，下櫃則會用上下或是左右有溝槽「慳貪」形式的板門。此外，也會在棚架上方裝設「天袋」形式的儲物櫃。

仮置棚

當水屋與茶室分隔較遠，有時會在靠近茶道口的地方另外設置臨時置物櫃「仮置棚」。這是裝有鏤空側板的「炮烙棚」[1]，有一重棚或三重棚的形式。

炭入

流水槽後方鋪設板材的地面之下，會嵌入收納木炭的「炭入」，由三張長1尺（約30公分）、寬7寸（約21公分）的板材拼成，深度約為1尺（約30公分）。炭入有上掀的蓋子，在蓋上鑽有一個手指頭大小的小洞，以便將蓋子拉起。

譯注

1 炮烙棚的側板鏤空有雕花的形狀，像火焰曲線的上半部與碗狀的下半部。

置洞庫

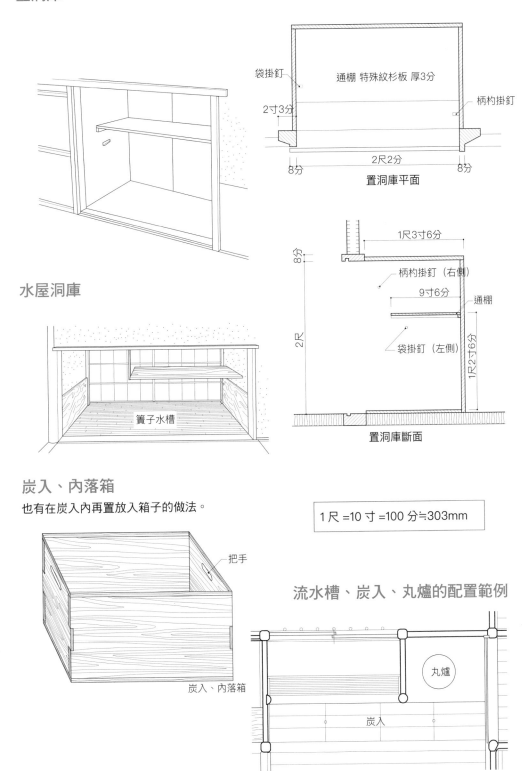

袋掛釘

通棚 特殊紋杉板 厚3分

柄杓掛釘

2寸3分

8分　　　2尺2分　　　8分

置洞庫平面

1尺3寸6分

8分

柄杓掛釘（右側）

9寸6分

通棚

2尺

1尺2寸6分

袋掛釘（左側）

置洞庫斷面

水屋洞庫

簧子水槽

1尺 =10 寸 =100 分≒303mm

炭入、內落箱

也有在炭入內再置放入箱子的做法。

把手

炭入、內落箱

流水槽、炭入、丸爐的配置範例

丸爐

炭入

譯注
●置洞庫：非固定式箱型櫥物櫃　　●水屋洞庫：設有簧子水槽的壁櫃　　●杉生材：未經乾燥的杉木材　　●炭入、內落箱：木炭收納盒

短評 6

寬敞的水屋與台所

　　茶事的理想型態，原本就是由一位亭主接待一位客人。然而，當招待複數客人時，通常會由被稱做半東（參照第40頁）的人等好幾人，一同協助亭主。

　　一場茶事有時會由數名工作人員協助。這些人大多以水屋為據點，也因此衍生出更寬廣空間的需求。依據不同的情況，也有在水屋旁另外設置準備室，當做水屋的備用空間。

　　此外，舉辦大寄茶會（人數眾多的茶會）時，需要招待大批客人。通常除了半東之外，還要有許多的幫手。將在水屋點好的茶端給客人的方式稱為「點出」，偶而也會發生必須在同一時間供應大量茶湯的情況，因此要確保水屋有足夠大的空間。

　　台所在茶事舉行當中，扮演了相當重要的角色。為了準備料理，大多會將台所配置在水屋附近，以便在茶事的初座階段供應懷石料理。台所中的必要設備包括流理臺、爐具、碗櫥等。近年，除了使用冰箱之外，為了在恰當時機端出料理也會使用微波爐，但這時就需要留心微波爐的擺放位置（參照第112頁），避免讓客人聽到操作時的聲音。

　　台所內會設置「配膳台」做為桌子使用。偶爾也會使用折疊式的配膳架，以便更有效地運用狹小空間。

　　一般來說，在私人住宅中可能難以同時設置水屋、準備室、獨立的台所等空間。但在公共設施等處，如果有這些設施會相當方便。也就是說，公共設施等處當沒有限制特定的使用方式時，最好能備齊各種功能的空間。

07
Chapter

設計、施工與材料
〈外觀篇〉

092 屋頂的形式

point 茶室的外觀，尤其是屋頂型態，對露地的整體景致十分重要。

山居體

十六世紀前半，人們為了隔絕於城市的喧囂之外，喜歡在住家深處建造茶屋享樂。此種風潮流行一時，稱做「市中山居」（參照第76頁）。當時的人們，除了將這類茶屋當做沈澱心靈的場所外，也用來做為享受品茶樂趣的地方。

露地對於表現出市中山居的意象相當重要，建築的外觀以「山居體」來表現，也有重要的意義。尤其屋頂在日本建築裡經常占了很大面積，在茶室建築中，屋頂同樣也是用來傳達意境的重要元素。

屋頂的材料

茶室的屋頂一般由主屋頂（主屋根）及屋簷（庇）兩部分構成。主屋頂依所使用的材料，可分為「茅葺」、「柿葺」、「瓦葺」、「銅板葺」等等。「檜皮葺」在茶室上則較為罕見，因為檜木這種材料是較高級的建材，而草庵茶室的目的是要表現出質樸的樣貌，所以多傾向於避免使用這類材料。「瓦葺」通常會使用比常見尺寸小的小瓦鋪成平整的斜面，讓外觀顯得柔和。另外，也有在瓦葺的簷口（軒先）處使用柿板代替瓦片的形式，稱為「腰葺」，好讓屋頂看起來更輕薄。其他還有像是在柿板上鋪設竹材的「大和葺」等等。

屋頂的型態

一般住宅的屋頂大多是「切妻造」、「寄棟造」、「入母屋造」等類型。茶室的屋頂型態也是一樣，不過「入母屋造」的形式會被認為過於高雅，所以較少被使用，若是使用「切妻造」形式，則可以有較多的變化。但是在茅葺屋頂及廣間座敷時則沒有這樣的限制，也有不少採用的是「入母屋造」。其他還有在主屋的屋簷下設置茶室，或採用單斜的「片流屋根」等情形。

表千家不審菴的屋頂與平面配置

不審菴的屋頂外觀複雜，
平面空間單純。

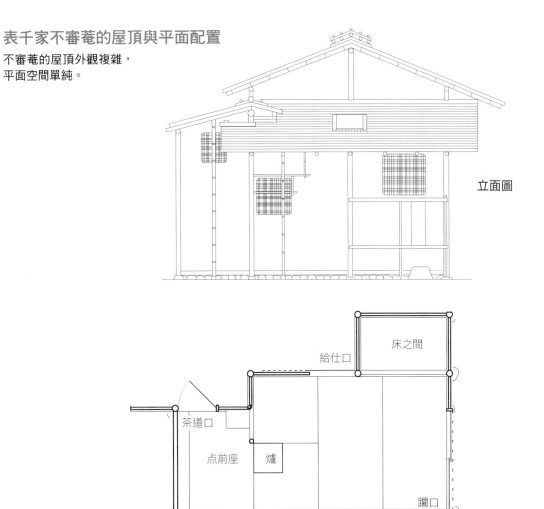

立面圖

床之間

給仕口

茶道口

点前座

爐

躙口

刀掛

平面圖

常見的茶室屋頂形態

寄棟造

切妻造及土庇

入母屋造

切妻造

寶形造

093 軒及庇的構成

point 原則上茶室的屋頂高度會設定得較低，並且使用屋簷做為謙恭的表現。

茶室的屋簷（庇）

　　草庵風格的茶室，為了讓外觀呈現出簡單樸素，屋頂的高度會盡量降低。因為在整個量體上，壁面所占的比例小，同時也為了保持整體的平穩，而必須如此。因此，屋簷就成了屋頂的重要關鍵。在主屋頂前方的屋簷會做得較深，有時正面的屋簷會以夯實硬土的「土間庇」來鋪設。例如曼殊院八窗席（參照第122頁），相對於較高的主屋頂，屋簷（庇）設置得較低，在外觀上呈現出沈穩的姿態。

　　正面的屋簷通常會延伸出有著桁條通過的壁面外、半間左右（約91公分）的距離。這時室內多半做成「化妝屋根裏天井」，並開設突上窗。室外則類似「入母屋造」，屋簷兩端會與主屋頂接合，簷口（軒先）延伸出來的形式稱為「縋」，俗稱「奴」（やっこ）；或是只有一端屋簷與主屋根接合的形式，稱做「片奴」（片やっこ）。

軒先與蟇羽

　　主屋頂（主屋根）或屋簷（庇）的前端部分稱做「軒」，而側面部分稱做「蟇羽」。草庵茶室的外觀，為了表現沈靜穩重以及輕快感，大多會把簷口（軒先）做得較為輕薄。做成柿葺的屋頂形式時，會在椽木（垂木）上鋪設寬幅木條（広小舞），上面再鋪設稱為「軒付」的「化妝裏板」（內側裝飾板）、以及「小軒板」（屋簷板）。若是做成銅板葺的屋頂，則會另外使用稱做「淀」的部材將「化妝裏板」及「小軒板」接合起來後，上面再鋪設銅板。

　　「蟇羽」通常會使用「破風板」（人字形封簷板）加以修飾，而在茶室時會使用「小舞蟇羽」的手法，讓椽木（垂木）在切割後未經修整的狀態呈現出來，並使前端裸露出柿板、裏板、小舞等構件的斷面。另外，壁面的外側還會多架設一根椽木（垂木），以支撐凸出的母屋（檁子）或桁條，此時化妝裏板則會更向前延伸。

屋頂的組合

右邊茶室的屋頂是鋪設銅板的「瓦葺」；中間及左側分別是水屋與台所，這部分的屋頂採用的是組合瓦片與銅板的「腰葺」。

切妻造屋頂與屋簷（庇）的組合形態範例

俗稱為「奴」及「片奴」。

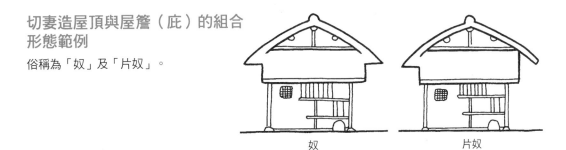

奴　　　　　　　　　片奴

螻羽與軒先（簷口）

在屋頂的側邊，採用直接將屋架截斷的形態，稱做「小舞螻羽」或是「螻羽軒」。

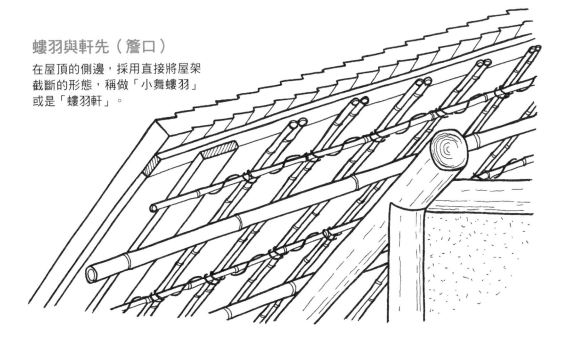

211

094 柿葺

柿板要以專用刀具切割，這樣會使纖維不易損傷，雨水也不容易滲透。

柿葺

以切割過的木板鋪設的屋頂形式稱為「板葺」，依板材厚度不同而有各種種類。使用 3 分至 1 寸（約 0.91～3.03 公分）左右厚板的是「栩葺」、1 分至 3 分（約 0.30～0.91 公分）左右的是「木賊葺」、1 分左右的是「柿葺」。其中，使用於茶室建築的是 1 分厚（約 0.30 公分）的「柿葺」。

柿板大多是切割杉木或日本花柏而成的薄板，是能恰到好處地展現出屋頂古樸風情的屋頂材料。屋頂傾斜程度為 4 寸至 4 寸 5 分（約 21.8～24.2 公分）左右。

板材一般是以人工操作專用的刀具來切割。將柿板切割得平均且厚薄適中，這是匠師（職人）必須要有的專業技術，這種切割方法，既不損傷木材纖維，也使雨水不易滲透。不僅如此，還能讓柿板即使重疊鋪設，空氣仍能流通，產生的毛細現象則可防止雨水逆流。相較之下，使用鋸、機械進行切割，雖然能輕易地將木材切成固定的厚薄度，但卻會截斷纖維，使雨水滲入而縮短使用壽命。

另外，在主屋頂下方腰部位置鋪設柿板的屋頂形式，稱為「腰葺」。具有減輕屋簷負重的功能，在視覺上能呈現出輕盈的效果、以及讓人玩味的設計變化。

附帶一提，在日文的漢字中，柿葺的「柿」字並不是柿子的「柿」，偏旁的「市」字中間應該寫成上下連成一線的直豎。

柿板

柿板的材料以往使用的是杉木，現今則多用日本花柏。第一步是將圓木裁切為長度適中的小段圓木，此種切割方法稱為「玉切法」，也稱為「小口切」。再用「橘瓣分割法」，以放射狀將小段圓木分割成 6 或 8 片，並去除邊材部分。接著再均勻切齊，製成約 2 寸（約 6 公分）的厚板，最後薄切成厚約 1 分的板材，柿板的製作就完成了。

柿葺軒先的細部說明

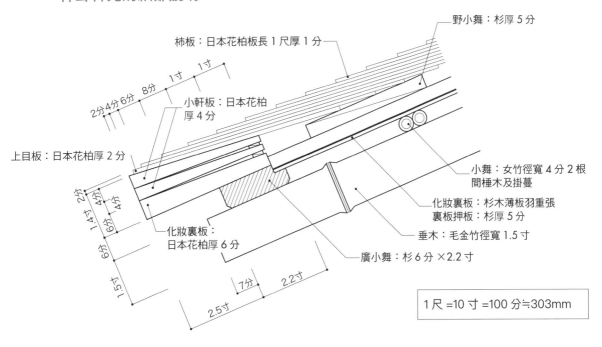

野小舞：杉厚 5 分

柿板：日本花柏板長 1 尺厚 1 分

1寸　1寸

8分

2分 4分 6分

小軒板：日本花柏
厚 4 分

上目板：日本花柏厚 2 分

2分
4分
4分
1.4寸
6分
6分
1.5寸

化妝裏板：
日本花柏厚 6 分

7分　2.2寸

2.5寸

小舞：女竹徑寬 4 分 2 根
間棰木及掛蔓

化妝裏板：杉木薄板羽重張
裏板押板：杉厚 5 分

垂木：毛金竹徑寬 1.5 寸

廣小舞：杉 6 分 ×2.2 寸

1 尺 =10 寸 =100 分≒303mm

柿板之切割方法

人工切割板材，不僅不
會損傷纖維，也使柿板
在重疊時通風性良好。

橘子分割法　　製作厚板　　薄切

柿葺職人（匠師）用工具

柿用大割

柿用銑

柿用木粉包丁

鐵鎚

譯注

●野小舞：屋頂板
●小軒板：屋簷板
●小舞：竹條
●間棰木：細椽木
●掛蔓：綁繩
●化妝裏板：椽木內側的裝飾板
●垂木：椽木
●廣小舞：橫架於椽木上的寬幅木條

213

095 茅葺、檜皮葺、杉皮葺、大和葺

point 茅葺原本是使用附近田野中的乾稻稈或乾麥稈鋪設而成的屋頂，近年來也開始使用茅草或蘆葦。

茅葺

「茅葺」也稱做「草葺」、「葛」或「葺」，是一種農家取用唾手可得的材料來鋪設屋頂的形式，其中以使用乾稻稈、乾麥稈等來鋪設的情形較多，以茅來鋪設則較為高級。茅是好幾種植物的總稱，並且會因地域產生不同的稱呼，沒有嚴謹的區分。

近來年使用乾稻稈的情形愈來愈少，茶室建築則會用茅草（山茅）、蘆葦（浜茅、湖茅）等等。當茶室屋頂為茅葺時，呈現出田園地帶、山林農家的樣貌，是「市中山居」的具象化形態。屋頂傾斜的程度為 10 寸、45 度角（矩勾配）。

現今茅葺師的工作，雖然依據狀況會有所不同，但多是在木舞（橫架於椽木上的木條）上作業，也就是從組合山形屋架（合掌）開始作業。搭建茅葺首先是將屋簷內側（軒裏）略加修飾，再從簷口（軒先）處往上鋪設。一般鋪設時會將稻穗部分朝上，讓外觀呈現出稻稈分明的樣子較為美麗。不過，也有反過來稱為「逆葺」的鋪設手法。

接下來，會以敲打方式整頓茅草頂的形狀，再一邊用繩子捆綁竹材固定。下一步是修飾屋脊梁（棟）部分，以專用的剪刀修整茅草；最後，再一次敲打整形，完成收尾的工作。

檜皮葺

「檜皮葺」是採用檜木的樹皮鋪設而成的屋頂，外觀具有細緻的紋理。檜皮因使用在神社、御所之類的建築之上，而被歸類成高級建材之一。也因為這個原因，而有不可用檜皮來敷設草庵茶室屋頂的說法，不過實際上並沒有什麼不可以。

檜皮葺使用長 2 尺 5 寸（約 76 公分）的檜皮，鋪設時會互相重疊，再以竹釘固定，每一片檜皮約露出 3 到 5 分（約 0.91～1.52 公分）的長度（葺足），斜度則是 5 寸（26.5 度角）。

杉皮葺、大和葺

「杉皮葺」的材料是杉木的樹皮，上方壓有竹材的則是「大和葺」。竹材會以蕨繩捆綁固定。

茅葺屋頂

脊樑上的裝飾（棟飾）形態
會因地域而有所不同。

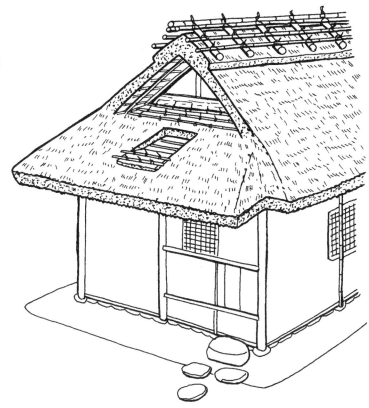

大和葺屋脊樑（棟）處的收邊範例

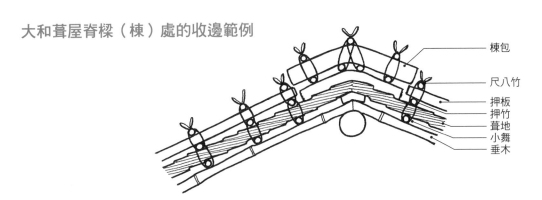

棟包
尺八竹
押板
押竹
葺地
小舞
垂木

杉皮葺軒先（簷口）的收邊範例

譯注
● 棟包：包覆屋脊樑的材料
● 押板：固定板
● 押竹：固定竹
● 葺地：薄底板
● 小舞：橫架於椽木上的窄幅木條
● 垂木：椽木
● 割竹：竹片
● 廣小舞：橫架於椽木上的寬幅木條
● 押緣：固定用竹片
● 葺足：每塊杉皮露出的部分

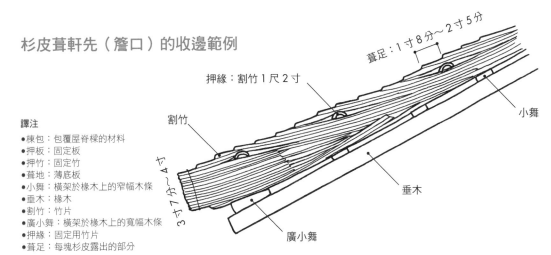

葺足：1寸8分～2寸5分
押緣：割竹1尺2寸
割竹
小舞
3寸7分～4寸
廣小舞
垂木

096 瓦葺、銅板葺

point 茶室屋頂所用的瓦片，尺寸相較一般常見的為小。銅板所呈現出的樣貌會因職人的調整而有所變化。

瓦葺

據說瓦片是與佛教建築一同傳入日本。最初採用的形式稱為「本瓦」，是以丸瓦與平瓦交替鋪設而成的。江戶時代以後，出現了將兩者合為一體的「棧瓦」形式，主要在町家等住宅類建築間快速地普及開來。

茶室屋頂大多使用「棧瓦」形式來鋪設，且特別會使用較標準尺寸小的小瓦。一般的住宅建築屋頂會使用 53 枚、或是 64 枚（指每一坪屋頂所敷設的瓦片數量），茶室屋頂則會用到 80 枚或 100 枚。屋頂的斜度則是 4 寸（21.8 度角）到 4 寸 5 分（24.1 度角）。

鋪設瓦片的方式有「土葺」及「空葺」。「土葺」是由鋪瓦工匠一邊調整土量，一邊鋪瓦。「空葺」是將土木工匠所製作的屋瓦底版（野地），直接呈現在屋頂的線條上。不過近年來這類工法逐漸被捨棄，但其實傳統的土葺不僅具有隔熱的效果，還能夠表現出屋瓦的細緻線條。

銅板葺

「銅板葺」又稱做「一文字葺」，一般認為是模仿柿葺而成的形態。近年來，在防火、成本等種種因素影響下，採用柿葺變得較為困難，因而多以銅板葺來替代。不過，也有因為偏好銅板表面氧化產生的綠鏽顏色，而刻意加以採用的情形。再加上工匠精湛的技法施作下，能夠讓銅板葺呈現出剛毅或柔和的線條變化。

銅板葺大多使用厚度為 0.35~0.4 公釐的銅板，這也是最容易施作的厚度。雖然銅板葺原本是仿照柿板葺而成的形態，但因為金屬的質地剛硬，如何讓金屬堅硬的外表變得柔和，是一件很重要的事情。外觀的氛圍掌握在銅板的接合處，敲平或略微浮起，都會呈現出不同的風貌。

近年來，也可見在屋頂上鋪設鈦板這類實驗性的做法。

腰葺（瓦葺＋軒先採銅板葺）的範例

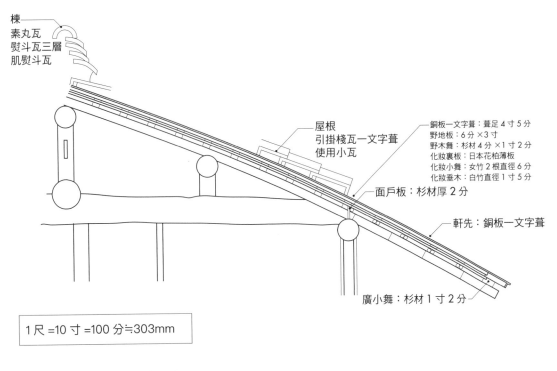

棟
素丸瓦
熨斗瓦三層
肌熨斗瓦

屋根
引掛棧瓦一文字葺
使用小瓦

銅板一文字葺：葺足 4 寸 5 分
野地板：6 分 ×3 寸
野木舞：杉材 4 分 ×1 寸 2 分
化妝裏板：日本花柏薄板
化妝小舞：女竹 2 根直徑 6 分
化妝垂木：白竹直徑 1 寸 5 分

面戶板：杉材厚 2 分

軒先：銅板一文字葺

廣小舞：杉材 1 寸 2 分

1 尺 =10 寸 =100 分≒303mm

屋脊樑（棟）的收邊範例

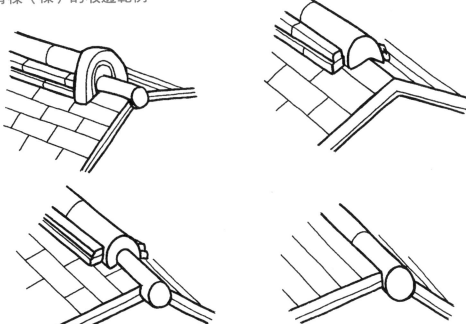

譯注

●棟：屋脊樑　●素丸瓦：筒瓦　●熨斗瓦：屋脊樑之上的板瓦　●肌熨斗瓦：屋脊梁之上的第二層板瓦
●引掛棧瓦：在瓦背前端增設凸起物的棧瓦　●野地板：屋頂底板　●野木舞：橫亙於椽木上的細木條
●化妝裏板：內側裝飾板　●化妝小舞：內側板條　●化妝垂木：裝飾性椽木
●面戶板：最外側的檁子之上，卡於椽木間的填充版材　●軒先：簷口　●廣小舞：橫架於椽木上的寬幅木條

097 壁面、足元

point 刀掛是平等的象徵，蕨箒則表現出清靜的形象。雖然兩者都不具實用性，卻飽含精神層面的意義。

茶室的外牆

茶室的外觀是由屋頂、牆壁以及足元（建築底部）等部分所組成，都在露地的整體景觀上扮演了重要的角色。茶室的外牆由土壁、柱子、連子窗、下地窗、躙口等構成，再加上室外的刀架，以及懸掛在柱子上的蕨箒。

刀掛

「刀掛」是擺放刀具的支架。過去，武士所配戴的刀，必須掛在刀掛上，再由躙口進入茶室，也就是說刀掛象徵了茶室空間裡的平等精神。時至今日，雖然刀掛已不再具有實質的功用，但在精神意涵上已經成為表現平等的造型因此只要重視這樣的精神，還是希望會加以設置。此外，在建築的底部則會接續著飛石鋪設「二段石」。

蕨箒

「蕨箒」是將蕨類的根去除掉澱粉質後，留下的纖維所製成的掃帚，被吊掛在躙口門尾處的柱子上。不過實際上，蕨箒已經變成象徵將露地清掃乾淨的擺設，並不會真的用來掃地。

茶室的足元

茶室建築的底部結構與今日常見的一般住宅有所差異。茶室建築的柱子立基於取自未加工自然石的根石上，並在壁面下方則設置差石。在壁面下部擺設差石時，會讓壁面下部一直延伸到差石處，另一種做法是以竹材或是木條等在壁面下緣做「壁留」（底緣），並刻意在壁留與差石之間留出空隙，好讓地板下方的空氣得以流通。

偶爾也可見到在壁體下部裝設「腰板」（橫板）的例子，腰板可在下雨時保護牆面。同樣地，也有讓腰板與差石密接，以及讓腰板和差石之間留設隙縫兩種手法。

雖然可以依個人的偏好選擇使用壁留或是腰板，但一般會在廣間的座敷下部使用腰板，小座敷則多採用壁留。

刀掛

刀掛的形式並沒有嚴謹的規定，但一般多為上下兩層，且上層較大。

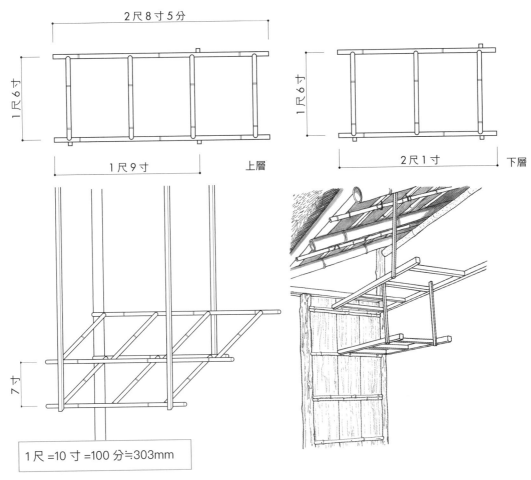

2尺8寸5分

1尺6寸

1尺9寸　　上層

1尺6寸

2尺1寸　　下層

7寸

1尺 =10 寸 =100 分≒303mm

牆面底部採用腰板的例子

柱石上採光付手法接合腰板，在腰板上還另外設置換氣口。

牆面底部採用壁留的例子

差石上、壁面下緣裝設壁留（竹材或木條底緣），並在兩者間留設間隙。柱子上還掛有蕨帚。

098 三和土、塵穴

point 三和土是將土材夯實後製成，偶爾也可見在表面撒上小石頭，使成品更具設計感。設在三和土上的塵穴有象徵清靜的意涵。

三和土

三和土是一種土間床（夯實硬土地面）的表面材，是將風化後的花崗岩、安山岩等的粉末，混入消石灰（成分是氫氧化鈣，依原料不同可能被稱做石灰或是貝灰）、鹽滷，加水攪拌混合均勻後，塗抹於土間床之上，再敲實、壓緊加以固定成型的完成面。也有混入沙礫、碎石的做法。

三和土會隨著產地不同而在顏色上呈現出細微的差距，另外也有混入沙礫、碎石、黏土等製成的。自古以來就廣為人知的種類，包括愛知縣中部地區所生產的三州土、京都市深草近郊所生產的深草土等等。

三和土的施作方式

第一步須先進行地盤的排水夯實工程，讓地面平整沒有凹凸，有時也會一併進行沙礫置換作業。接下來，再倒入拌勻的三和土料，並使用木槌、鐵鎚、木板或者是壓實機等工具，反覆敲打、壓實地面，直到上層的土料變為半分厚左右。這一夯實作業需反覆進行二至三次，讓土層增厚。

另有一種較具設計感的做法，會在施作完工前的表面撒上種石（碎石）；將石頭分別以一、二、三顆為一組散放的，稱做一二三石。而如果想讓表面呈現粗糙的質感，則會在敲打、夯實完成後，放置一到二天，再以水沖洗表面。

塵穴

躪口附近、屋簷下方經常會設置「塵穴」，上方還會擺設稱做「覗石」的石頭。塵穴形狀可以是圓形或是四角形。洞穴中會插入青竹製成、用來撿拾落葉的「塵箸」，並擱入綠葉等物。這些設置並不具有實用性，也不會拿來實際使用，而是一種象徵，在精神層面上具有強烈的意涵。

塵穴有數種不同的形態，就設置的位置來說，有完全位在三和土內的，也有一半在外、一半在內的；就外觀來說，有加設邊框也有不設的。此外，習慣上會在小座敷前設置圓形的塵穴，廣間座敷前則採用方形的塵穴。

施作三和土時所用的工具

依據面積大小運用不同的工具。

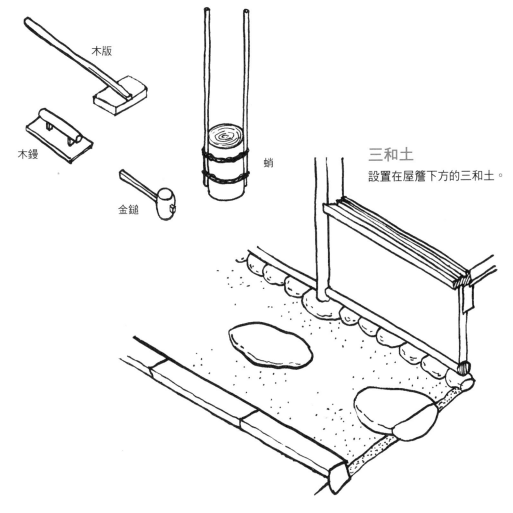

木版

木鏝

金鎚

蛸

三和土

設置在屋簷下方的三和土。

塵穴

塵穴會擺設稱為「覗石」的石頭。塵穴的形狀有四方也有圓形的。位置有位在三和土內,也有部分在內、部分在外的。

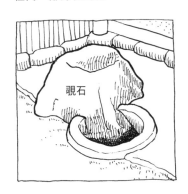

覗石

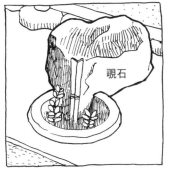

覗石

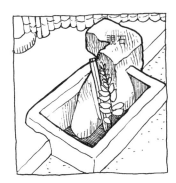

覗石

譯注

●金鎚:鐵鎚　●蛸:大型木夯

短評 7

竹

　　在草庵茶室出現以前，室町時代（1336～1573年）到桃山時代（1573～1603年）初期的文人們，會使用以竹材搭建的「竹亭」、「竹丈庵」，做為進行連歌、茶道等風雅興趣的空間（數寄空間）。建築材料中的竹材，在過去被認為較木材低級，反過來說竹材是適合做為表現樸素的方式。

　　再來看看現在的茶室，竹材被廣泛地運用在許多部分，如床柱、中柱、垂木、掛込天井（參照第186頁）上的壁留、連子窗的條狀構件連子子、下地窗外側的力竹等等。而建築外側的竹製落水管「竹樋」，則會在每年年尾時以全新的竹材替換，這是為了能以清爽面貌迎接新年所做的一種工夫。

　　一般人常會認為竹材是筆挺的，但在實際上竹子的形狀會略帶彎曲。如果要在茶室裡使用，通常會藉由竹材店家的職人進行矯正，使竹材變直。竹子用做建築中的裝飾構材時，會事先以火燒烤、去除油脂，進行一定程度的加工。接下來會使用「矯木」（木製道具）將竹材壓直。竹子一旦加熱過後，纖維間的樹脂就會變得柔軟，纖維也變得容易移動。

　　附帶一提，在民家拆解時取得的煤竹，也同樣會進行上述的加工作業。民家建築裡，通常會直接使用不經加工的竹材，所以這些煤竹不只外觀的曲度仍在，並且還會含有油脂。

　　壓直後的竹材，會置放在太陽底下曝曬二～三周使其乾燥。經曝曬的竹材被稱做「白竹」或「晒竹」。最後再進行一次壓直加工，就能做為構材使用。另一方面，無法當做裝飾構材的竹子，則會剖開、切割成小舞竹，做為牆面結構的竹條（小舞）。再加上茶室的牆壁較薄，所以除了將竹子分割外，還會削去竹節，並將外皮與內側剝成兩片使用。

08
Chapter

縱橫今昔的
著名茶室

099 待庵

point　二疊是將四疊半縮減至正方形平面的茶室形態。

概要

待庵是千利休所建造的茶室。興建於室町時代（1336～1573年），是妙喜庵內書院的附屬茶室，座向面南。外觀是用柿板舖設、切妻造形式的屋頂，南側的正面有著向外延伸的屋簷（庇），下方形成深長的夯實硬土地面「土間庇」。

茶室內部座席採上座床、二疊隅爐的配置，西側有一疊次之間，北側有一疊大的勝手（廚房）。這幾個部分構成四方形的建築平面，四邊大約各一間半。二疊的平面呈正方形，是將四疊半縮小而成，這點也請多加留意。

床之間是內壁以壁土塗抹、且不會看到內部柱子的室床形式，床天井也刻意做得比較低。現在看到的床柱使用的是杉木面皮柱，據說最早使用的是泡桐，但實際情況則無從得知。床之間底部前側的裝飾橫木床框使用的是帶皮的泡桐木，正面有三處節眼。躙口上方為連子窗，客座側有兩扇下地窗，在下地窗的欄條中夾雜割竹，這種手法十

分罕見。此外，掛在室內內側的障子也使用竹材當做橫條（棧），這些都是古代民家建築所使用的方式。點前座（勝手付）與次之間中間設有雙向橫拉的太鼓襖。點前座角落的柱子在塗抹壁土時被遮蓋掉了，除了以此表現出點前座簡樸素雅的樣貌外，消彌角度的做法也讓原本狹小的空間界線變得模糊，使空間看起來更為寬廣。

歷史

待庵的創建年代有許多謎題。不過從較大的躙口、較小的地爐、茶道口的雙向拉門等種種特徵來看，都呈現出早期草庵茶室的型態，也因而被認為是草庵茶室的創始之作。

據推測待庵早在1582年的山崎合戰[1]之後就已建成，但沒多久就被解體，保存在某個地方。直到千少庵在會津的蟄居[2]解除、1594年重新回到京都後，才在妙喜庵內重建了待庵。

譯注

[1] 山崎合戰是本能寺之變後，豐臣秀吉與明智光秀於山崎一帶（約位於現京都府乙訓郡大山崎町及鄰接的大阪府三島郡島本町）發生的戰事，明智光秀戰敗並於逃亡時遇刺身亡。

[2] 蟄居是日本中世到近代對武士及公家的一種懲罰方式，受罰者需在自家或某處閉門思過。

妙喜庵待庵

床之間採用室床形式，內側柱子會用壁土遮蓋住。
地爐角落處的柱子也採用相同手法，使空間中的界線模糊。

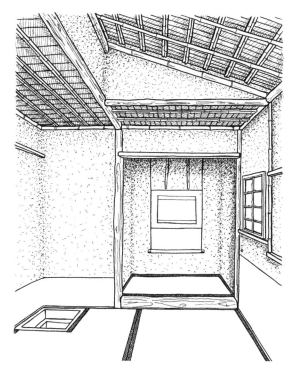

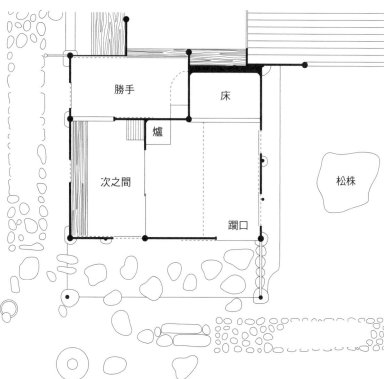

勝手

床

爐

次之間

松株

躙口

譯注

● 勝手：廚房
● 床：床之間
● 松株：松木殘幹

225

100 黃金茶室

point 在昏暗光線中的黃金，散放出有如裝飾在寺院本堂內那般莊嚴的內斂光芒。

概要

延續 1585 年 10 月所舉辦的禁中茶會（為豐臣秀吉就任關白時的回禮），次年 1586 年 1 月豐臣秀吉在禁裏小御所內建造了黃金茶室，並在此處獻茶給正親町天皇。千利休在禁中茶會時由天皇敕賜居士號，並在隔壁的房間輔助茶會的進行。

這座在禁中茶會中所展示的黃金茶室，採平三疊，壁面及柱子都貼附了金箔，榻榻米（疊）表面使用猩猩緋色[1]、邊緣以草綠色金襴小紋布收邊，障子張貼紅色的提花紗布。台子及道具也都以金箔貼附。不過會有一些人冷嘲熱諷地說，黃金茶室不過就是豐臣秀吉個人對黃金的低俗品味，但是從歷史的角度來看，黃金茶室的出現應有道理可循。

使用黃金的意義

在更早之前的 1437 年 10 月，後花園天皇出巡至足利義教[2]的室町殿。其中有一間稱為「御湯殿之上」的房間，裡面擺設了金製道具，以及使用蒔繪（用金、銀等色粉在漆器上繪畫的傳統技法）的奢華茶器具。那時還沒有豐臣秀吉時代所採用的茶道儀禮，茶室也尚未出現，不過房間內陳列金造華麗茶道具的情形，都被寫進當時的記錄中。千利休所建造的黃金茶室，可說是這段歷史的延續。

黃金茶室內的黃金，在寬廣的室內及朦朧光線下，散放出有如裝飾在寺院本堂內那般莊嚴的微光，若把此種情景與只是為了追求奢華的「成金趣味」[3]混為一談，似乎也不太恰當。

但是，就如一般普遍認為的，豐臣秀吉與千利休是因為黃金茶室而產生對立。若是屬實，那應該也是豐臣秀吉在後來的北野大茶會中，將黃金茶室在民眾面前展示的緣故，因為這座茶室是千利休僅僅為了獻茶給天皇而建造的。

譯注
1 猩猩緋色是帶黑的明亮深紅色。
2 足利義教（1394～1441 年）是室町幕府的第四代將軍。
3「成金趣味」源自日本將棋成金一詞，成金是低階的旗子翻身為主將金將的情形。俗語以成金趣味來嘲諷那些一夕致富的暴發戶，認為他們不懂高尚品味，反倒金錢以堆砌、一味模仿而暴露出粗俗的品味。

黃金茶室

豐臣秀吉在 1586 年正月於京都小御所內設置的黃金茶室，獻茶給正親町天皇（資料來源為 MOA 美術館）。

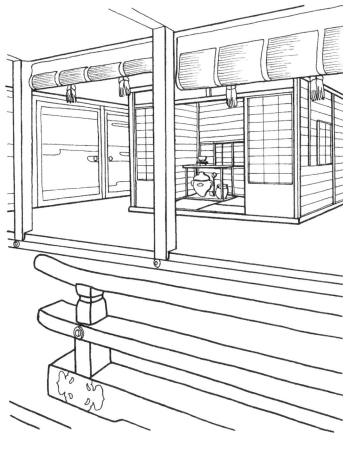

關白樣御座敷

床之間

二疊敷

次之間

坪之內

關白樣御座敷

另一方面，秀吉也建造了樸素的二疊座敷。
與上述黃金茶室完全相反。

記載於《山上宗二記》中被稱做「關白樣御座敷」的茶室，是二疊隅爐的形式並設有次之間。還具備坪之內，床之間寬約 5 尺（1,500mm）。雖然隅爐角落的柱子被修圓遮蓋，卻可見床之間的柱子，迥異於待庵。

引用自《山上宗二記》

227

千利休的深三疊大目

point 將點前座設置成層次較低的次之間,客座側則是集合了尊貴的元素,這些都是款待之心的展現。

概要

千利休在大坂屋敷內建造的深三疊大目茶室,首創了以大目構表現款待之心的空間形態。根據細川三齋的記錄,大目構是由千利休所開創的形式,推測就是源自於這間茶室。遺憾的是當時的茶室已不復存在,但是透過一些文獻資料,還是能多少重現出茶室舊時的樣貌。

在《宗湛日記》[1]、《山上宗二記》等書中,留有該座茶室的相關紀錄。另外由千少庵仿作的茶室,則記錄在《松屋會記》[2]之中。綜合這些歷史文獻得知這座深三疊大目茶室,在上座左邊設有五尺寬(約42公分)的床之間,床柱是杉木角柱,相手柱[3]上掛有花器,底部的床框塗有黑漆(真塗)。地爐長1尺4寸(約42公分),採大目切方式設置,袖壁至底緣部分都抹上了壁土。總結來說,點前座整體的樣子做成了有如較低階的次之間,茶道口開在風爐前方的壁面上,以此推測出在過去應該是採用回點前(點茶時才將道具從水屋搬出)的點茶做法。

此外,茶室還設有躪口及單片拉門的貴人口,室外則闢建了坪之內(坪庭,也就是後來的露地)。

款待的空間

這座茶室的性格,強烈表現出對客人的款待之心。雖然整體空間簡樸,但卻為了把客座層級設定成上位,因此床之間的床柱使用了角柱而非丸太柱,床框也採用了真塗的橫木等等表現尊貴的元素。另一方面,為了展現亭主的謙虛,在點前座設置了袖壁,使點前座如同次之間一樣。有一個與後來不太一樣的地方是,當時的袖壁是延伸到地面的,這是更加強烈表現謙虛的手法。

這座茶室開創出大目構的點前座形式,隨後演變得更加洗鍊,如袖壁的下方透空、使用曲柱等,並被古田織部、小堀遠州、細川三齋等人應用在他們所建造的茶室內,由此得知後來大目構的形式已經變得相當普及。

譯注
1 《宗湛日記》由神谷宗湛在 1586～613 年間所撰寫紀錄茶事的日記。
2 《松屋會記》寫有茶會、茶事情形、內容的紀錄,本書為四大茶會記之一。
3 當床柱為一對時,其中一根稱做床柱、另一根則稱做相手柱。

床正面

以有稜角的床柱及上漆的床框，將床之間的地位提升。這是一種針對坐在床之間前方的客人所展現的款待之心（由中村昌生重繪，取自堺市朝雲庵）。

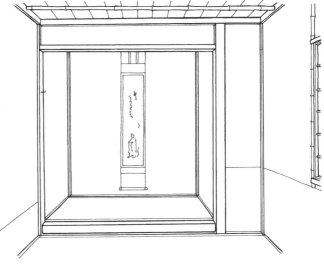

點前座

千利休的深三疊大目被認為是大目構的創始之作，使用的中柱和袖壁，將一半以上的點前座都掩蓋掉了。後來的茶人則想出了在袖壁之下透空的設計（由中村昌生重繪，取自堺市朝雲庵）。

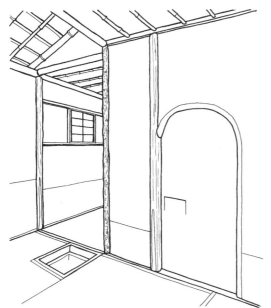

細長三疊敷

記載於《山上宗二記》中的深三疊大目，寫著「五尺床」的床柱使用的是角柱。

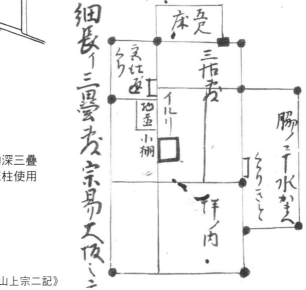

《山上宗二記》

102 如庵

point 如庵運用了許多嶄新的設計手法，後來也出現了為數不少的優異仿作。

概要

已被指定為日本國寶的如庵，是邊長各大約一間半的四方（方丈）[1]空間，在設計上運用了多樣化的技巧。

如庵是織田信長的弟弟織田有樂，於1618年在京都的建仁寺塔頭[2]正傳院重修之際所設置的茶室。進入明治時期（1868～1912年）以後，如庵轉為三井家所有時，如庵被移築到了東京，之後又再遷往神奈川的大磯。現在則為名古屋鐵道所有，並被移築到了愛知縣犬山的有樂苑內。

優異的空間設計

如庵因為特殊的形態而被稱做「有樂圍」。此外還有數個別稱，如因為鋪設了三角形的地板而稱做「筋違[3]的數寄屋」，還有因為壁面下方貼附的舊日曆紙，也被稱做「歷張之席」。

切妻造的屋頂從正面延伸出來的屋簷（庇）以柿板鋪設。內部是鋪設二疊半大目的下座床形式。點前座雖然使用的是大目疊，但比一般的尺寸大一些。地爐以向切方式配置。點前座正面的風爐屏風（風炉先）上方，設置有火燈窗的板壁。在點前座一側（勝手付）上方還設置了有樂窗。有樂窗的外部釘上緊密排列的細竹枝，是一種打從根柢顛覆既有概念的窗戶形態，除了降低了茶室內的採光，障子紙上的竹枝剪影也值得玩味欣賞。

床之間旁鋪設的三角形板疊稱為「鱗板」，有使供應餐食的動線變得順暢的功能，此外也有略為降低點前座的層級、以表現出謙虛的目的。而且以前三角形在日本設計中極為罕見，所以也給人嶄新的印象。

如庵卓越的空間設計在江戶時期開始廣為人知，如尾形光琳[4]因此建造了仿作，後來移築至仁和寺內的遼廓亭。近年則有村野藤吾[5]模仿如庵造型的作品。古今優秀設計者們，都曾被如庵的魅力所吸引。

譯注
1 一丈約10尺，一方丈約3公尺。
2 塔頭是禪寺的敷地內設置的小寺院、別院。
3 筋違是有偏離常理之義。
4 尾形光琳（1658～1716年）是江戶時代的畫家、工藝家。
5 村野藤吾（1891～1984年）是日本近代的建築家。

如庵

下圖為如庵的點前座與床之間。中央是稱為「鱗板」的三角形板疊。

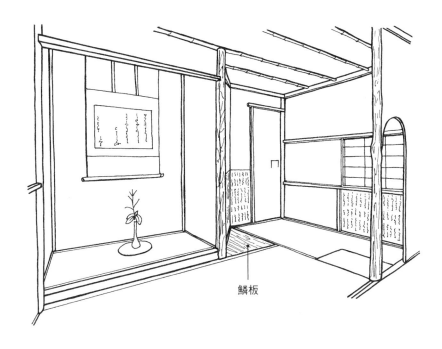

鱗板

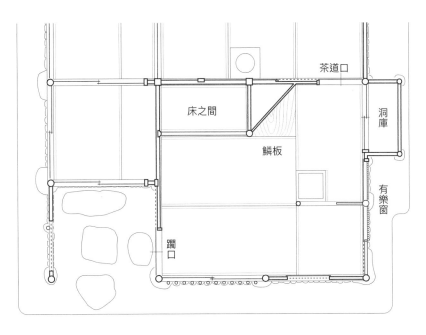

茶道口

床之間

鱗板

洞庫

有樂窗

躙口

103 燕庵

point　燕庵的天花板與袖壁呈直角相交，有如現代主義的建築型態。

概要

　　設於藪內家的燕庵，據說是古田織部在前往大坂出戰時，贈給了他在藪內家的妹婿初代劍仲。但在幕府末年的禁門之變[1]時被焚毀，現存的茶室則是由武田家的攝津有馬依原貌忠實仿建而成，其後又在1867年移築到現今的所在地。屋頂是茅草鋪設的入母屋造。內部是三疊大目、大目切本勝手、下座床形式。此外還附加了相伴席。給仕口設在相伴席旁。初座階段正客坐在地爐的前方，後座時客人則改坐在床之間的前方。這種交替的座席方式，也是燕庵聞名的一個原因。

座敷的風景

　　床之間的床柱使用的是以手釜雕鑿出痕跡的杉材，下方使用塗上黑色顏料的真塗床框，使格調與床柱一致。床之間的側牆上開有下地窗，形式並不是一般常見的墨跡窗，而是採用了花明窗這類以展示花卉為主要目的的窗戶，外側掛有障子，骨架則混入了竹材，還釘上了掛設花器用的折釘。

　　燕庵的點前座形式也是值得細細品味的部分。茶道口的方立（窗或門的豎框）使用竹材，風爐前方設有雲雀棚。點前座整體是採大目構的形式，中柱帶有曲折，袖壁與更內側的壁面連成一體，袖壁下方的橫木（壁留）直接向旁側延伸成為下地窗的下檻（敷居）。

　　燕庵天花板不是一般常見的落天井（較其他部分低的天花板形式），而是鋪設香蒲編席的蒲天井（天花板由香蒲編織而成），並且連接著客座部分的天花板。袖壁與天花板的兩道平面呈直角相交，形成簡潔有力的線條，讓人不禁聯想起現代主義的建築。

　　點前座亭主的左邊設置色紙窗，是由上下兩扇形狀相異的窗子，以錯開中心軸的形態配置。這種窗戶由織部所設計，特色是下窗的下檻（敷居）與茶室的地面同高。

譯注
1 禁門之變：1864年在京都發生的武裝衝突事件。

燕庵的外觀

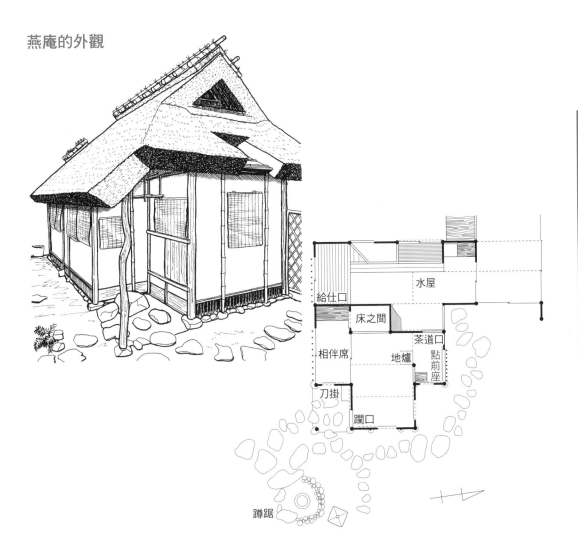

水屋
給仕口
床之間
茶道口
相伴席
地爐
點前座
刀掛
躪口
蹲踞

燕庵的內部

右側是床之間與點前座，左側是相伴席。天花板從左側的床之間前方延續到右側的點前座。

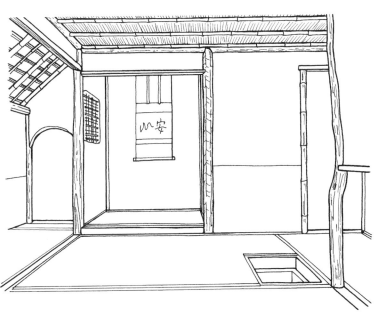

104 忘筌

point 中敷居的上方設置障子、下部透空的手法相當卓越，時至近代仍然備受矚目。

概要

忘筌設於大德寺的塔頭孤篷菴之內，是依照小堀遠州的設計建造，是一座十二疊大的廣間茶室。名稱源自《莊子》中「得魚忘筌」一詞。

最初，津田宗及之子江月宗玩在龍光院中創建孤篷庵，做為流派的開基。後來在 1643 年時被遷移到現今的所在地，並翻新了建築與庭園，忘筌便是建於此時。但在 1793 年時遭大火焚毀，後來才在近衛家及松平不昧等人的援助下重建。

書院與草庵

忘筌的平面配置是，八疊座席加上一疊點前座，床之間與點前座並列，另一側附加了三疊相伴席，形成十二疊大的廣間。柱子是削去部分外皮的角柱，室內上方以長押裝飾，壁面是張付壁，具備了書院的各種樣式。但忘筌的天花板採用的是草體化的砂摺天井[1]。今日所見的地爐採四疊半切，不過在古圖上看到的乃為大目切。床之間是風爐先床的形式，與點前座的相對配置關係，類似於小座敷的茶室，這是在考量客人的鑑賞視線下所做的設計。忘筌的空間形式是以書院為基礎，再融合了草庵的要素。

忘筌中最值得關注的是緣先（簷廊前緣）的部分。緣先上是有中敷居（上下檻）的障子門，一方面可以達到採光的目的，一方面也具有遮蔽視線的效果。不過，因為鏤空的中敷居下部設得較低，一反常見可以眺望寬闊庭院的書院形態，使視線變為僅能觀賞到部分的露地。露地以圍籬將庭院區隔成前後，使視線落前方的石燈籠，以及被稱做「露結」[2]的手水缽等茶庭要素。這類限縮視界的庭院型態，是在廣間內模仿草庵茶室空間配置的做法，這種設計手法在近代更是備受矚目。

譯注

[1] 砂摺天井是一種將板材砂磨後再塗上貝殼製成的胡粉，以強調木材既有紋路的天井手法。
[2] 露結是露結耳的略稱，意指兔子。手水缽上銘刻有露結二字，是為了對應忘荃而設，源自莊周《莊子・外物》：「荃者所以在魚，得魚而忘荃；蹄者所以在兔，得兔而忘蹄。」

忘筌的中敷居窗

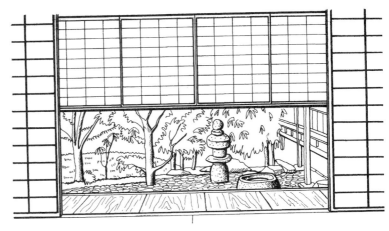

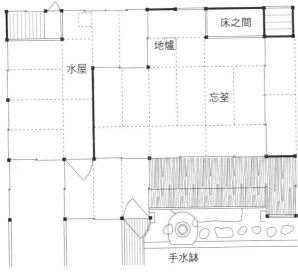

床之間

地爐

水屋

忘筌

手水鉢

忘筌的點前座與床之間

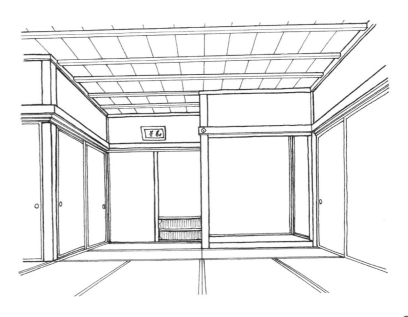

105 水無瀨神宮燈心亭

point 有鄉間民家般的外觀，室內卻帶有幾分御殿[1]風格，各種要素所產生的對比極為有趣。

概要

大阪島本町的水無瀨是一處風景名勝之地，後鳥羽上皇的離宮也曾經搭建在這裡。已被指定為重要文化財的燈心亭，據說是由後水尾上皇御賜給當地水無瀨家的茶室，後來則在 1875 年被奉獻贈與水無瀨神宮。

燈心亭的外觀有入母屋造的茅葺屋頂，只要打開入側（簷廊）的門窗，就會形成開放性的空間。內部由三疊大目的茶室、勝手（廚房）水屋、入側等部分所構成。採三疊大目、大目切、下座床的形式配置。床之間形式為蹴入床（床之間形式的一種，床之間地面不設床框，以踢板墊高板材而成），床柱使用帶皮的赤松，壁面則是土壁。床之間側邊設有違棚及袋戶棚（以牆面為底、具門板的櫃子），內壁是張付壁。茶道口與給仕口分別設置在垂直的壁面上。出隅柱使用了松、竹、梅三種材料。茶室內並未設置躪口，取而代之的是兩側的腰障子。勝手內設有稱做簀子之間的大型水屋流水槽。此外，戶袋（收納雨戶的櫃子）內還嵌入了違棚。

風雅的譜系

雖然燈心亭有著茅葺屋頂的外觀，就像是一般鄉間的民家，但另一方面，卻又組合了不少御殿風格的元素，像是環繞建物的入側（簷廊）、床之間旁的違棚、對側的平書院（平窗）、天花板採用格天井等等。另外因為使用了蘆葦、胡枝子、木賊、寒竹、桐等十一種素材，在天花板的格子內拼接出美麗的模樣。由於這些也都是做為燈芯的材料，茶室因此有燈心亭的名稱。障子的邊框採用春慶塗[2]，腰板處裝飾了藤編繩結，而窗上的格子條（組子、棧）以不均分的方式排列。相較於書院造的莊重沈穩，燈心亭更表現出了風雅之情。

燈心亭內最具特色的是壁面的設計，雖然包含床之間等部分大多仍是土壁，但卻為了呼應茶道口、給仕口的太鼓襖（不具邊框的和紙拉門）形式，而在違棚的後方使用張付壁，這可說是相當有意思的組合。

譯注

[1] 御殿是對地位崇高人士所居住宅的敬稱，也指美輪美奐的宅邸。
[2] 春慶塗是一種將素材上膠後再添上黃或紅等色彩，最後塗上透明漆以呈現出美麗木紋的技法。

燈心亭的床之間與床脇

土壁與張付壁的對比相當有趣。

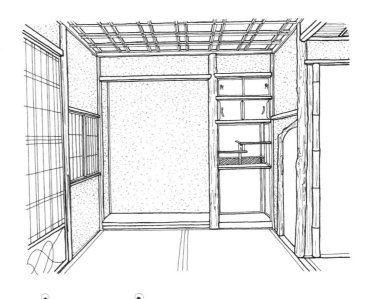

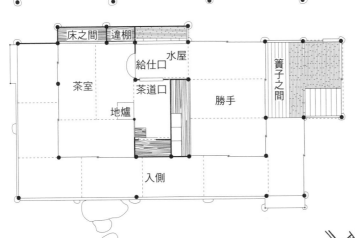

床之間　違棚

茶室

給仕口　水屋

茶道口

地爐

勝手

簀子之間

入側

燈心亭的水屋

又被稱做簀子之間，設有大型的流水槽。

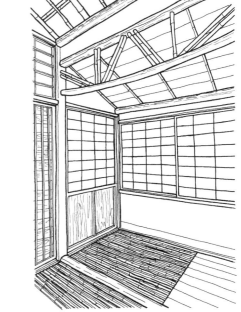

106 今日庵、又隱

point 僅有二張榻榻米的大小，是能夠進行茶道的最小規模。茶室內部則以使用大目疊的點前座表現出待客之道。

今日庵

1646 年，千宗旦將他在本法寺前的土地一分為二，南側讓渡與三男江岑，自己則在北側建築了樸素的家屋，並在此展開了退隱生活（隱居）。這棟家屋內設有二疊的茶室，也就是今日庵。

今日庵內客座使用丸疊、點前座使用大目疊的形式，另外還鋪設了向板，使平面形成與兩張丸疊相同的正方形。不直接使用兩張丸疊的理由，是想以小於客座的點前座大目疊，表現亭主的謙虛。

天花板是單斜的化妝屋根裏天井，地爐採向切。床之間在躙口的正對面，是下座床及壁床的形式，右邊鄰接火燈形的茶道口。在點前座的一側（勝手付）設置了水屋洞庫。向板旁設置了中柱及袖壁，用以區分客人與亭主的領域。。

又隱

1653 年千宗旦 76 歲時，將原本的隱居住所讓給了仙叟，再度展開隱居生活，同時建造了四疊半的茶室又隱。外觀是入母屋造的茅葺屋頂，屋外設有刀掛，躙口的上方開設下地窗。地爐採四疊半切，床之間為上座床並與躙口相對。茶道口做成單拉式的太鼓襖，點前座的一側（勝手付）設有洞庫。天花板整體上以平天井為主，只有在躙口處的上方使用化妝屋根裏天井，並設有突上窗。

又隱的主要特徵，是使用了只露出柱體上半部的楊子柱。這種手法也可見於千利休在北野大茶會時所建的四疊半。千宗旦沿用了當時的設計，但捨棄了點前座一側（勝手付）洞庫前方的柱子，以客人的角度來看，亭主側的壁面可顯得較寬闊，也更加深了簡潔的印象，做法相當值得玩味。

今日庵的外觀

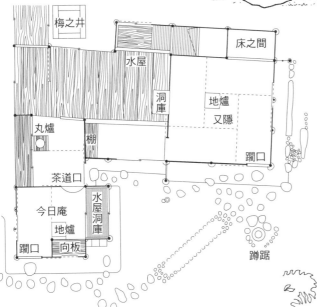

梅之井

水屋

洞庫

床之間

地爐
又隱

丸爐

棚

躙口

茶道口

今日庵

水屋洞庫

地爐

躙口

向板

蹲踞

又隱的外觀

107 不審菴

point 茶室內部的點前座,在袖壁的區隔下,加深了與外側
水屋的連繫。

概要

　　不審菴名稱的由來在歷史上有一些複雜。最初,不審菴見於千利休在大德寺門前的宅邸內所修築的四疊半茶室。但後來千少庵在本法寺前的宅邸(現為千家所屬的土地)內所建造的深三疊大目(仿利休大坂屋敷內的座席),或是千宗旦的一疊大目等,也都稱做不審菴。今日所見不審菴的原型,應是 1648 年間江岑在父親千宗旦的協助下所建造的茶室。現存於表千家內的不審菴,則是在歷經幾度翻修後,於 1913 年重建的。

　　外觀有切妻造的柿葺屋頂,正面設有屋簷(庇),此外,屋簷側牆還裝設了單斜的屋頂,使整體的變化更為豐富。內部是平三疊大目,也就是在三張榻榻米(疊)並排的短邊上,連接做為點前座使用的大目疊。床之間採上座床。床柱是帶皮的赤松木,相手柱使用檜丸太(具黑褐色斑點或節眼的丸太),而床框則是有內凹節眼(入節)的北山丸太,這幾個部分都表現出了簡樸的風

格。床之間旁邊的壁面開設火燈口形式的給仕口。點前座一側(勝手付)鋪有板疊,茶道口開在風爐屏風的前方,因此亭主必須採回點前(從水屋將道具搬入茶室的點茶形式)的做法。袖壁內側吊掛二重棚。床之間前方的天花板是鋪設香蒲編席的平天井,躙口附近及點前座的上方都是化妝屋根裏天井,像這般的天花板組合形式相當罕見。

點前座的意義

　　不審菴的點前座是大目構的形式,中柱使用筆直的赤松、袖壁下部的壁留(底緣)使用竹材,並以由上垂下的下壁與客座區隔。此外,風爐屏風旁的茶道口使用釣襖(障子推門),欄間(門框上的橫木)鏤空讓視線可穿透,如此一來使點前座的天花板與一旁的水屋形成一體。因此,雖然點前座屬於茶室的一部分,但在欄間鏤空的設計下,與水屋形成了連續性的空間,表現出日本建築空間中分節概念的趣味之處。

不審菴的點前座　　　　　　　不審菴的床之間與給仕口

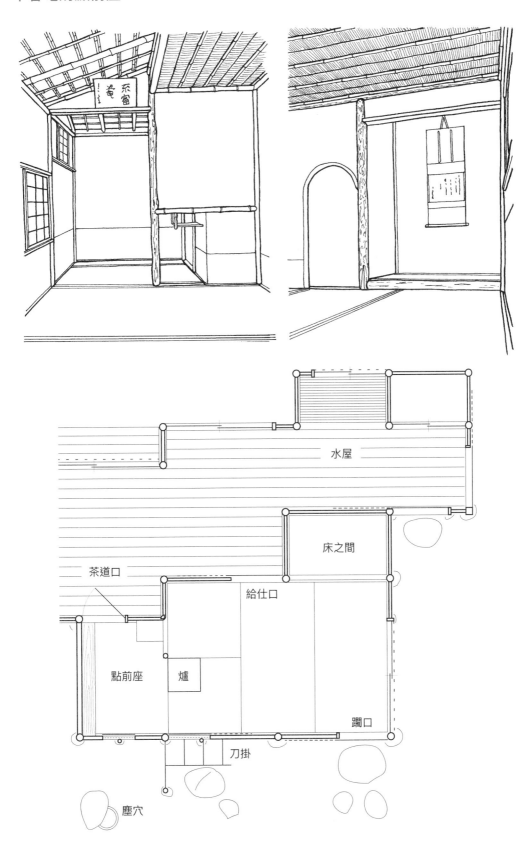

水屋

床之間

茶道口

給仕口

點前座　　爐

躙口

刀掛

塵穴

108 擁翠亭

point 命運多舛的茶室擁翠亭，是由小堀遠州打造、設有十三扇窗戶的茶室。與茶室周圍的自然（庭園）關係緊密

概要

擁翠亭是小堀遠州受加賀前田家第三代的前田利常之請，為加賀藩金工師的後藤勘兵衛打造的茶室。擁翠亭歷經多舛的命運，直到近年才重新展現於世人面前。

京都市鞍馬口的後藤家坐擁名為擁翠園的庭園，茶室原本設置在擁翠園內。後來被遷建到丸太町的清蓮院。明治時代初期因為清蓮院腹地縮減，因此將茶室讓渡給數寄屋大工第三代的平井儀助，並且被解體保存了下來。解體保存下來的構件在近年才被發現，比對松平定信[1]所收集的茶室起繪圖（繪有平面圖的厚紙上，貼上壁面、天花板等的圖，以重現茶室立體結構的折疊式簡易模型）之後，確定那些構件是屬於記錄在其中的「小堀遠州好後藤勘兵衛宅茶室」，後來則在太閣山莊重建。

與周遭自然環境的關係

擁翠亭的特徵是有十三扇窗戶，也被稱做十三窗席。小堀遠州雖然也建造過其他有很多窗戶的茶室，但擁翠亭甚至比伏見奉行屋敷的茶室多出兩扇窗。

擁翠亭的平面配置是三疊大目、大目切本勝手處設置地爐。躙口通常大多設置在壁面的邊角，擁翠亭則開在壁面中間，這是小堀遠州慣用的手法。這種形式是以躙口的位置來區分上座、下座。下座側採用化妝屋根裏天井，上座側則是平天井。床之間的床柱有兩根，為赤松皮付柱與松曝木（自然枯萎的松木歷經長期日曬雨淋後形成的木材），床框使用杉丸太，設於下座。

屋頂為柿葺，斜度是 7 寸（35 度角），以柿葺來說斜度相當陡峭。躙口外側設有土間庇。

茶室內面向客座側（躙口側）開設的窗戶更多。在最初的擁翠園中，那些窗戶面對水池，從而可得知，這樣的設計應該是為了讓庭園，也就是周邊的自然環境與建築內部的關係更緊密。窗戶種類包含設有障子的下地窗、連子窗之外，也有小襖形式的窗。

譯注
1 松平定信（1758～1829），江戶時代後期的大名。

擁翠亭

「美侘」的空間
承襲利休等人的「侘數寄」，同時也以許多的開窗試圖和周圍的自然環境融為一體。

床之間是下座床，右邊的水
爐口當做給仕口，整體設計
很有遠州的風格。

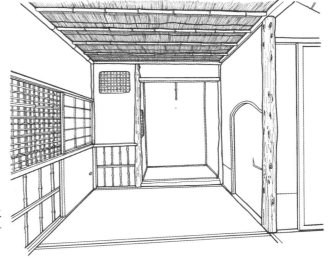

因水池、周邊庭園造景等反
射進入室內的光與風，由土
間庇與窗戶來控制。

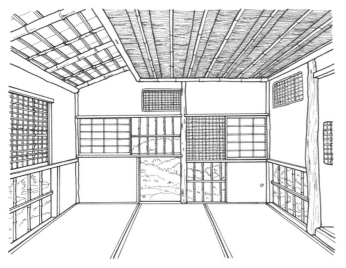

243

109 大崎園、獨樂庵

point 松本不昧傾倒於千利休的魅力，因而移築了千利休的茶室，並創造了新的茶室型態。

大崎園

　　松平不昧自 1803 年左右，在位於江戶品川台地上的下屋敷 [1] 內開始建造茶苑。此處有廣達兩萬坪的別莊，被稱做大崎園。

　　園內設有利休堂，以及仿建待庵、今日庵或松花堂等重要的古代茶室。另外也有在建築加上三角形的簷廊等原創性十足的茶室。松平不昧因為《南方錄》一書，深深傾倒於千利休的魅力及創造的精神，進而建造了這座包含了十一座茶室的茶苑。

　　不過後來江戶幕府在此處修築炮台，大崎園因此被拆除毀壞。

獨樂庵

　　獨樂庵是大崎園裡最重要的茶室。內部是一疊大目、向切、下座床的形式。這座茶室建於京都的宇治田原，據說建築的柱體使用了千利休請託豐臣秀吉轉讓的「長柄橋 [2] 杭」。在建成之後又被移築至京都、大坂等地，最後才由松平不昧收藏。

　　大崎園受到破壞的時候，獨樂庵雖然被移築到了深川的下屋敷，但不久之後遭到海嘯侵襲，使得茶室只剩下一小部分。

　　1925 年獨樂庵在高橋箒庵 [3] 的帶領下，在北鎌倉利用興福寺、法隆寺的舊材料，依原貌重建了。這座茶室現在被移築到了八王子區域。此外，在 1991 年，由中村昌生 [4] 以新發現的史料為基礎，在出雲（位於島根縣）也重建了獨樂庵。

　　船越伊予守 [5] 設計的三疊大目，以及泰叟宗庵 [6] 設計的四疊枡床（平面呈正方形的床之間）逆勝手茶室，附屬在獨樂庵底下。這些茶室在使用上雖然有些地方不合理之處，但是在松平不昧的大崎園內，卻仍然採用幾乎與原本相同的配置。這些不盡完善的地方松平不昧理應該知道，或許是更重視傳承的緣故，便依照原有的茶室型態移築。

譯注
[1] 下屋敷是江戶時代的大名們建於郊外的別邸。
[2] 長柄橋是位於長柄川（今大阪淀川之流）上的橋樑。
[3] 高橋箒庵（1861～1937 年）是明治到昭和時代前期的企業家、茶道研究家。
[4] 中村昌生（1927 年～）是日本知名的建築家、建築史家，尤其在茶室建築領域享有極高地位。
[5] 船越伊予守（1597～1670 年）是江戶時代前期的大名茶人。
[6] 泰叟宗庵（1694～1726 年）是裏千家的第六代傳人。

獨樂庵

松平不昧建於大崎園內的茶室。近代則有依原貌重建的獨樂庵，分別位於出雲地方（上圖由中村昌生重建）及八王子等地。

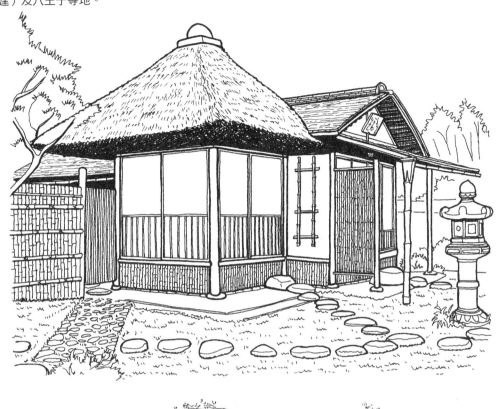

引用自《考古類纂》

短評 8

許多窗戶的茶室

茶室經常會以窗戶數量來命名，如六窗庵、八窗庵、九窗亭等。

不過，現代茶室基本上都不會開窗。因為自從家元制度確立以後，各家流派便建立起它們的點前做法。反過來說，在家元制度確立之前的茶道，點前做法並未受限，可用比今日更為自由的形式來享受茶湯。如此來看，現代這種「不看室外」的茶道，窗戶多寡只剩與「透過障子進入室內的光線強度」有關，若是以前，「室外可看見什麼」則必然是很重要的要素。

特別是桃山到江戶時代初期的武將們，似乎都偏好有許多開窗的茶室。小堀遠州在松花堂昭乘的瀧本坊中所建的茶室，建築懸空、包含躪口在內開了十一處窗；遠州自己的伏見奉行屋敷有十二扇窗；後藤勘兵衛宅邸內的擁翠亭則有十三扇窗。這些是重視茶室與周圍自然環境的關係，所謂「美侘」的空間。

另一方面，近代以後的茶道也曾經受到嚴厲的審視。例如，被批評狹小、昏暗又不衛生等。然而，這個觀點也引起人們逐漸意識到有許多窗戶的茶室、開放性的茶室。設有廣緣且開放的西芳寺湘南亭等都是很好的例子。又如東京國立博物館的六窗庵、奈良國立博物館的八窗庵、三溪園的九窗亭等，這些以窗戶數量眾多為傲的茶室，先後被遷建他處，受到眾人的矚目。

09
Chapter

近代·現代
名作

110 星岡茶寮

point　星岡茶寮的建造目的是做為茶道的社交設施。

概要

1884 年，東京麴町公園內設置了星岡茶寮。然而令人遺憾地，原茶室在二次大戰時被燒毀，二戰前，以北大路魯山人[1]的餐廳聞名於世。原本茶室並不是為了做為料理店而建造，而是以茶道為主的社交設施，是一座提供人們日本傳統文化休閒的場所，可從事謠曲、琴或是圍棋等活動。變成戰前相當知名的北大路魯山人餐廳，則是後來才出現的樣貌。

1881 年，東京府[2]在原屬於日枝神社的用地內開闢了麴町公園。後來，禁裏御用商人[3]的奧八郎兵衛、三井組[4]的三野村利助、原屬小野組[5]的小野善右衛門等人，在公園內建造了茶寮（此一詞彙在明治時期還未有餐廳的意涵），也就是茶室。

建築內除了有十二疊半的廣間茶室外，另外考據出來的小座敷茶室，有四疊半、二疊大目、一疊大目中板逆勝手，以及位在玄關附近，推測應是做為寄付（客人整理服裝、準備入息的房間）使用的四疊丸爐與二疊大目。此外，目前也已經考據出星野茶寮是二層高的建築，且在二樓同樣設有廣間，一樓的四疊半裡面供奉著利休像，是表現茶道精神的空間。

公園與茶室

明治時代（1868 ～ 1912 年）以後，兼六園等大名的私人庭園也開放做為公園使用。但相對地，茶室卻因為多建在寺院或個人住宅的深處，而具有封閉性。

星岡茶寮是設於公園內採會員制的社交設施，不過在當時即使不是會員也可以入內參觀。雖然有一定程度的限制，但實際上無論是誰，只要繳納會費就能夠使用，也開放給一般民眾參觀。相較於過去封閉的茶道環境來說，星岡茶寮可說是既開放又現代化的設施。

譯注

1 北大路魯山人（1883 ～ 1959 年）是日本著名的藝術家，在篆刻、繪畫、陶藝、書法、料理等各個領域都有傑出的成就。
2 東京府是當時的行政區之一，為現今東京都的前身。
3 禁裏御用商人是日本封建時期被允許供應皇宮、天皇用商品的商人。
4 三井組是現三井住友銀行的前身。
5 小野組是江戶到明治時期的富商家族。

星岡茶寮

內部設置有丸爐的寄付、二疊、二疊大目、供奉利休像的四疊半、十二疊半等茶室，並設有寬廣的廚房。

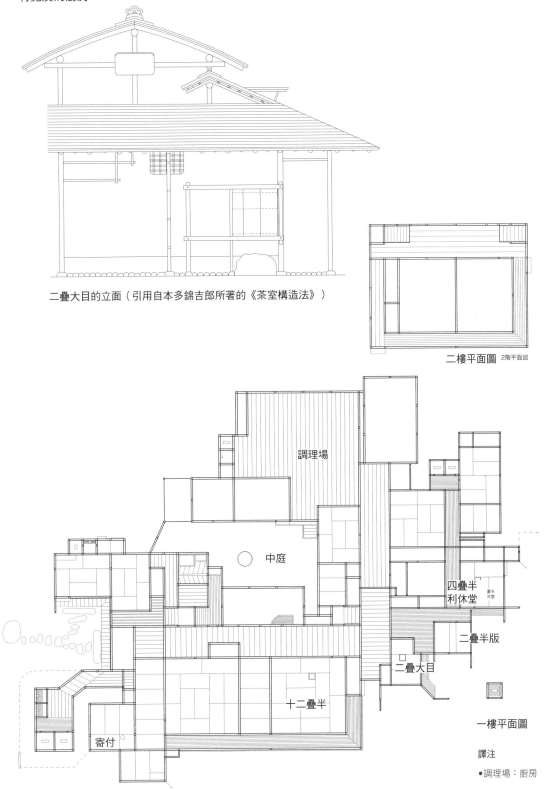

二疊大目的立面（引用自本多錦吉郎所著的《茶室構造法》）

二樓平面圖 2階平面図

調理場

中庭

四疊半
利休堂

二疊半版

二疊大目

十二疊半

寄付

一樓平面圖

譯注

●調理場：廚房

松殿山莊

概要

「松殿」是平安時代末期的關白‧藤原基房的別業（別墅）。松殿山莊建造在松殿遺址上，由近代茶人高谷宗範經營，是設有十七座茶室的廣大茶苑。

十七座茶室中，包含遷建而來的高谷宗範在大阪今橋的舊居「原天王寺屋五兵衛邸」、及神戶御影的別墅，還有眾多由他親自設計的茶室。宗範所設計的茶室是以方圓思想為基礎，講求「心要圓滿，行要端正」，因而大量使用四角形、圓形等。

高谷宗範（1851～1933）

高谷宗範（本名恆太郎）曾任明治政府的官員，其後在法律界大為活躍。近代的關西代表茶人之一。

當時，他與茶人身分十分活躍的朝日新聞社創辦人村山龍平、菊正宗的嘉納治郎右衛門、大阪的企業家芝川又右衛門等人都有密切的交流。特別是宗範熟悉建築，曾設計過芝川邸的茶室及和館（日式建築）、及嘉納邸等。

放眼世界的造型

做為數寄屋建築的松殿山莊，具有相當奇特的要素，如拱形的屋頂、色彩繽紛的天花板等，建築上融入西洋建築、近代建築的風格。雖然無法確定宗範是否學過建築，但可以十分確信他在芝川邸的設計上，與設計洋樓的武田五一有過交流，再加上村山龍平宅邸是由藤井厚二設計，可見他有相當多機會可以接觸當時最先進的建築。雖然宗範是建築門外漢，卻對今後的日本建築、未來的茶室有諸多想像，從而打造出的建築正是松殿山莊。

松殿山莊

位於宇治市，建造期間為 1918 年到 1934 年。

大玄關（上圖右）與中玄關（上圖左）採用拱形屋頂。

蓮齋
原本是蓋在圓形水池之上，池內還
漂浮著各形各色的睡蓮。

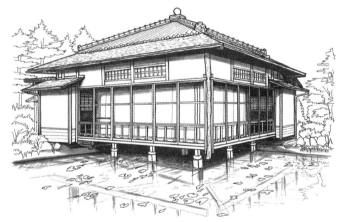

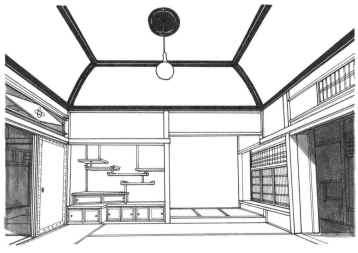

中書院
床脇是霞棚（修學院離宮・中
御茶屋）的仿作。

112 四君子苑

point 四君子苑是由茶室建築師（數寄屋師）北村捨次郎所建造的茶室，後來再由建築師吉田五十八加以增建。是日本近代再構築的建築代表。

概要

1944 年，既是企業家也是茶人的北村謹次郎，在鴨川沿岸、能從正面欣賞東山大文字[1]的美景之處，委託茶室建築的名匠北村捨次郎建造住宅。這棟建築後來在 1963 年，又由建築師吉田五十八加以增建。

北村捨次郎的茶室

北村捨次郎所建的單棟建築，由寄付兼立禮之棟、二疊大目的小座敷與八疊的廣座敷等所組成，這些空間互相以通廊連結。小座敷的西側鄰接池子，並組合了流水造景。這類自然與建築融合的配置手法，特別是在近代極為受到推崇，是相當有趣的設計。附帶一提，日本自古以來，住宅與水的關係就極為深厚，西方則要到 1937 年法蘭克・洛伊・萊特[2]的落水山莊（Fallingwater）建成後才開始重視。

吉田五十八的茶室

為了能當做茶室使用，在五張榻榻米（疊）及二張大目疊所構成的佛間裡，設置了茶室使用的地爐，並與八疊大的房間接續起來，形成座敷。正面的床柱不採特別顯目的方式設置，讓床之間得以連接著旁邊的床脇空間。南側是從地面延伸至天花板的大型障子窗門，窗上格子間距寬大，沒有設有欄間（上檻與天花板間的鏤空裝飾板）及小壁（附加於天花板上，由上垂下的窄淺壁面）。此外，還使用了大扇的襖（糊紙門、窗）來分隔兩側房間，並且在柱子的設計上特別下工夫，使柱子隱藏在側邊的壁面內。天花板鑿出一道溝痕代表鴨居，燈具等部分也接續著裝設，都是為了讓人們感覺不到房間中的界線。這座茶室的整體結構，使人不禁聯想起密斯・凡德羅[3]所設計的空間。

座敷北側是兼做客廳與食堂的洋室，設計上考量了人們從椅子上看向隔壁榻榻米（疊）房間的視線。此外，正面處配置床之間，可見受傳統日本風格的影響。透過壁面上大型的開口部，使庭園的景色盡收眼底。這種將戶外的景色納入室內的設計型態，是日本建築特別出色的地方。

譯注

[1] 每年農曆七月，在京都舉行的篝火。
[2] 法蘭克・洛伊・萊特（Frank Lloyd Wright，1867 ～ 1959 年）為美籍建築師，提倡有機建築。
[3] 密斯・凡德羅（Ludwig Mies van der Rohe，1886 ～ 1969 年）為德籍建築師，極富盛名的二十世紀現代主義建築大師之一。

四君子苑

上圖是數寄屋大師北村捨次郎所建造的部分。建築向池子凸出，以立體結構組合。

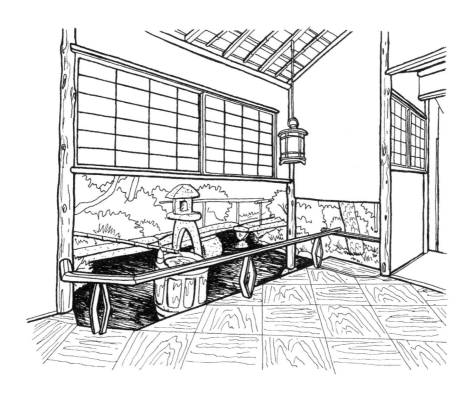

下圖是建築師吉田五十八所增建的部分。障子窗門高達天花板，鴨居嵌入天花板，整體空間結構極具開放性。

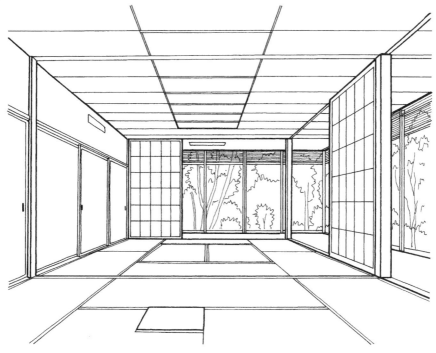

近代的建築家與堀口捨己的茶室

point 近代建築家在茶室、數寄屋建築等之中看見近代建築

武田五一的茶室研究

武田五一（1872～1938年）大概是近代建築家中最先注意到茶室的人物。他在帝國大學的畢業論文即是以茶室建築為主題。

相較於現代愈發進步的茶室研究，武田的畢業論文雖然顯得拙劣，但從建築近代化的觀點來看卻異常有趣。武田針對的是茶室那種去除多餘的簡樸造型，也就是從千利休來看近代。

藤井厚二與數寄屋

藤井厚二（1888～1938年）在大山崎陸續打造了實驗性的住宅。這些實驗性的建築都特別重視數寄屋的設計，並且融合坐椅子的新興生活型態、近代環境工程學的思想。換句話說是以既有的日本住宅所具有的傳統為基礎，從科學角度來嘗試創造契合時代的新興住宅形式。

堀口捨己的茶室與數寄屋

堀口捨己（1895～1984年）與志同道合的建築家們於1920年共同發布了分離派宣言。他們主張脫離過去的建築，同時也將目光轉向被當時多數建築師所忽視的建築，例如茶室建築等。

堀口與其他建築家的經歷類似，年輕時都曾遊歷歐洲，因而對當時荷蘭一帶流行的一種應用茅草屋頂民房的建築感到興趣。而這種被歸類為表現主義的建築，在日本的建築中也可見到同樣的思想模式。堀口主張那些「就是茶室建築」。也就是說，當時的荷蘭在都市近郊建造鄉村風的茅草屋頂住宅，日本則是自江戶時代起在都市中心搭建茅草茶室。堀口從中發現了茶室建築與新時代建築的相通之處。

聽竹居　藤井厚二

聽竹居上閑室，建於昭和 3 年（1928），位在大山崎町
組合了後方鋪設榻榻米的座敷與前方使用椅子的空間。

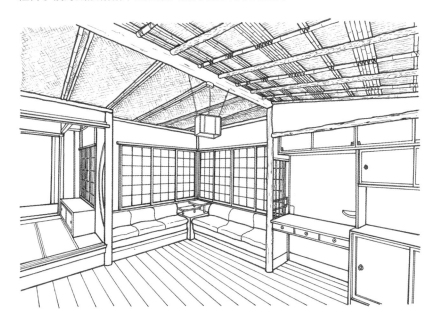

八勝館　堀口捨己

八勝館御幸之間，建於昭和 25 年（1950），位在名古屋市
精彩之處在高至天花板的欄間障子、床之間與付書院的組合等。
堀口雖設計現代主義的建築，但也持續研究茶室，創作茶室、數寄屋等。對他來說，無論
是現代主義或數寄屋、在本質上都相通。

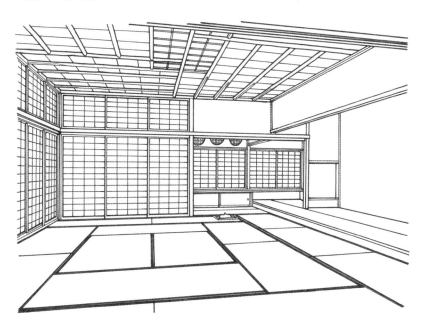

114 庭屋一如
中村昌生的茶室

point 中村身為鑽研茶室的學者之外，進而實踐從事設計。
歷經細緻考究的建築，展現出歷史的重量、趣味。

研究與活動

中村昌生（1927～2018年）致力顯揚與發展茶室等和風建築、木造建築，既是建築家也是建築史學家。

他的學位論文《茶室的基礎研究》後來出版為《茶室研究》。桃山江戶時代的茶人們，不僅精通茶道文化，對建築同樣造詣極深。中村稱呼那些多才多藝的茶人為「茶匠」，鑽研探究他們的茶室。

此外，他與現代主義建築家，同時是茶室研究者的堀口捨己，因《茶室起繪圖集》的出版等而有密切來往。堀口研究茶室，發現茶室型態與現代主義的思想接近，並將其運用在自己的作品中，中村的研究與實作間的關係，本質上也與堀口相通。

中村獲頒藝術院賞，密切參與了桂離宮的整修、京都迎賓館建築等工作。他也持續宣揚日本木造建築技術的魅力，後來走上將日本傳統構法推上聯合國教科文組織無形文化遺產候選名單之路[1]。

庭屋一如

中村留下眾多茶室作品，可大致分成復原、再生重建、公共茶室三類。其中一以貫之的是如「庭屋一如」這句話所表現的精神，他認為建築不應該是獨立的存在，而是包含周圍庭園在內。特別是日本的庭園與建築，完全與西洋的形式大相逕庭。在西洋，自然與人工是對立的概念。日本的庭園則是竭力仿效自然的型態，將那樣的自然與茶室建築有機地連結在一起。

自然的一部分以丸太這種形式、或是將土壁這種型態引入室內空間。重新建構桃山時代自然形成的自然與人工（建築）的關係，再度回饋給歷史。

譯注
1 日本文化廳於 2020 年 12 月 17 日發布新聞稿宣布入選的消息。

中村昌生的茶室

他重視庭屋一如這樣與自然的關係。在近現代中，必然有種力量引誘著人們朝新素材、新造型發展。然而，他卻固守木與土、以及歷史。

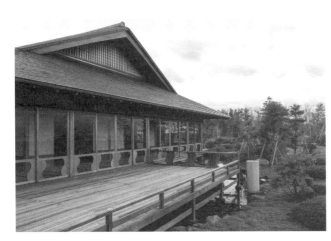

出羽遊心館
泉流庵
在流動的水池上架設濡緣（無遮簷的外廊、平臺）。

救世神教 光風亭
偲元庵（三疊大目）（本頁中圖）
將自然素材以人工組合。

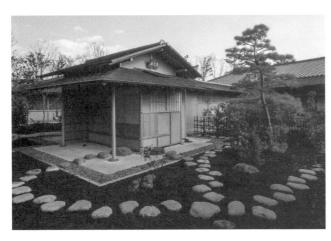

特徵是深長的土間庇。

115 現代的茶室

point　對於茶道或是茶室的態度，有守舊者也有追求突破的人，兩者一同擴展了茶道的境界。

茶室的空間設計

現代的茶室建築，主要有以下三個趨向：

1、謹守歷史的型態。

2、以新興材料表現。

3、追求創新的造型。

經常也可以見到各種混合了這些趨向的例子。因為歷史中的型態是茶室設計的基礎，所以本書主要會針對第 1 點做說明，但第 2 及第 3 的觀點也相當重要，今後的茶室建築將會是在多方嘗試中被建造。

以新興材料來表現

近代以來，利用新興材料建造茶室成為一大主題。最早的例子是堀口捨己以塑料搭建的「美似居」茶室，之後也有出江寬所提出的油漆數寄屋構想，以及安藤忠雄等眾多建築師們，紛紛提出的混凝土茶室提案。這些新穎的嘗試，雖然多少影響了茶室的發展，但另一方面，這些材料質硬

且沒有吸濕性，相較於纖細的茶道具，這些新興材料的特性就不容易被接受。建於佐川美術館的樂吉左衛門茶室（2007 年），是為了具有脆弱之美的樂燒所設計的空間。設計上考量了與自然融合的一體感，使茶室以蘆葦叢生的水塘所包圍，建材則使用和紙、南洋產的木材等，來表現素樸及柔軟性。不過一方面也有混凝土造的建築主體，並且運用了為數不少的金屬、玻璃等材質。這些茶室在縮減茶道具和近代新材料之間的距離上，都有著極大的貢獻。

追求創新的型態。

藤森信照建造於細川邸的一夜亭（2003年）、信州山裡的高過庵（2004 年），都是打破既有的茶室概念、偏離傳統的作品。就像近代數寄者（茶室建築師）們自由發揮茶室的設計一般，讓現代的人們也能自由自在地享受品茶的空間。

美似居

由堀口捨己所設計大量使用塑膠材料的立禮席。曾在 1951 年於松坂屋百貨舉辦的「新日本茶道展覽會」中展出。

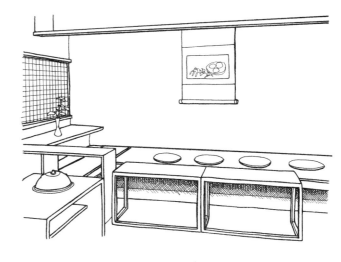

佐川美術館茶室

樂吉左衛門所設計的茶室，有混凝土造的建築主體。

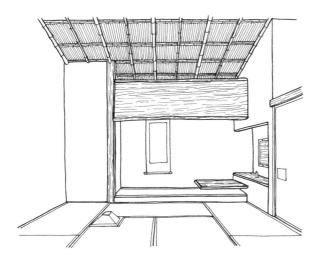

一夜亭

由藤森照信所設計、建於細川邸內的茶室，與以往茶室的型態大相逕庭。

短評 9

茶道與茶室、露地的暗示

　　茶道中有各式各樣的暗示，能夠明白暗示也就能知曉茶室。雖然也有人覺得這種方式太過麻煩，但我想下面舉的例子，或許能讓諸位了解其重要性。

　　例如，雖然一般都認為美式足球的球迷人數比棒球、足球等少，美式足球由純粹力量碰撞產生的魅力，透過電視了解其規則與意義，就能加深人們對其的興趣。2019 年的世界盃就讓許多人沉迷不已。

　　雖然不知舉的例子是否恰當，在茶道與茶室、露地等之中存在各式各樣的暗示，如果能夠知其所以然，我想一定就能加深興趣。本書的目的也是希望幫助各位認識這點，讓我再多舉幾個例子。

　　例如針對障子、襖等門窗設置的暗示，是當它稍微敞開時，就意味著請君入內。而當它緊閉時，則是暗示禁止入內。這種方式會用在室內廁所的導引等。庭院裡放置繫上蕨繩的小石（關守石），也是暗示請勿跨越進入。除此之外，茶室外會設置刀掛，雖然也有人認為現代已不需要，但其實刀掛是象徵將社會地位放在門外再入內的意涵。茶會結束後，先走到室外，再次致意的行為稱做送禮（分別時的致意），近年來可以看到量販店的店員再度做出送禮的舉動，但已經失去本來的意義。送禮原本是真的很開心時所做的行為，就像是小朋友們玩耍過後，總是會揮手互道再見一樣，長大成人之後，則將那份有點害羞的純粹情緒化為形式展現出來。

參考文獻

《茶室露地大事典》（茶室露地大事典）中村昌生監修，淡交社

《茶湯空間的近代》（茶の湯空間の近代）桐谷浴夫，思文閣出版

《英文版現代的茶室》（英文版現代の茶室）講談社

《角川茶道大事典》（角川茶道大事典）角川書店

《京之茶室》（京の茶室）岡田孝男，學藝出版社

《建築論叢》（建築論叢）堀口捨已，鹿島出版會

《國寶重文的茶室》（国宝重文の茶室）中村昌生、中村利則、池田俊彦合著，世界文化社

《從古典學習茶室設計》（古典に学ぶ茶室の設計）中村昌生，X–Knowledge

《建造自慢的茶室》（自慢できる茶室をつくるために）根岸照彦，淡交社

《一目瞭然的茶室觀賞法》（すぐわかる茶室の見かた）前久夫，東京美術

《圖說茶庭的構造 歷史與結構的基礎知識》（図説茶庭のしくみ歴史と構造の基礎知識）尼崎博正，淡交社

《圖解木造建築事典》（図説木造建築事典）學藝出版社

《數寄的工匠 京都》（数寄の工匠　京都）中村昌生編著，淡交社

《數寄屋圖解事點》（数寄屋図解事典）北尾春道，彰國社

《淡交別冊 建造茶室》（淡交別冊　茶室をつくる）淡交社

《茶室研究》（茶室研究）堀口捨己，鹿島出版會

《茶室設計詳圖與其實際》（茶室設計詳図とその実際）千宗室、村田治郎、北村傳兵衛合著，淡交社

《茶室研究 新訂版》（茶室の研究　新訂版）中村昌生，河原書店

《茶道聚錦 7、8 卷》（茶道聚錦 7 巻・8 巻）小學館

《堀口捨己的「日本」》（堀口捨己の「日本」）彰國社

《利休的茶室》（利休の茶室）堀口捨己，鹿島出版會

《和風建築系列 3 茶室》（和風建築シリーズ　3茶室）建築資料研究社

《Casa BRUTUS》2009 年 4 月

《建築知識》1994 年 6 月

《CONFORT》2008 年 2 月

協助者（以姓氏筆劃排序，省略敬稱）
吉田玲奈
野村彰

照片提供
喜多章

詞彙索引

中文	日文漢字	日文假名	頁碼
一間床	一間床	いっけんどこ	132, 136, 155, 156, 158, 159, 160
一疊大目	一畳大目	いちじょうだいめ	54, 56, 72, 102, 110, 111, 126, 127, 240, 244, 248
二劃			
七三窗	七三の窓	しちさんのまど	180
七事式	七事式	しちじしき	132, 133, 136
七疊	七畳	しちじょう	136, 137
入母屋造	入母屋造	いりもやづくり	208, 209, 210, 232, 236, 238
入爐	入炉	いりろ	100, 101, 102, 110
八爐	八炉	はちろ	100, 102
刀掛	刀掛	かたなかけ	16, 17, 86, 87, 175, 209, 218, 219, 233, 238, 241, 260
三劃			
三疊大目	三畳大目	さんじょうだいめ	70, 72, 118, 122, 140, 141, 157, 193, 232, 236, 242, 244, 257
上大目切	上げ大目切	あげだいめぎり	100, 101, 102, 103, 124, 125, 129, 137
上段之間	上段の間	じょうだんのま	104, 133
上座床	上座床	じょうざどこ	104, 105, 109, 120, 121, 126, 127, 224, 238, 240
上檻	鴨居	かもい	66, 170, 173, 174, 175, 178, 252
下地窗	下地窓	したじまど	26, 27, 68, 115, 120, 122, 124, 136, 158, 176, 178, 179, 180, 184, 185, 218, 222, 224, 232, 238, 242
下座床	下座床	げざどこ	73, 104, 105, 109, 111, 120, 121, 122, 123, 124, 125, 230, 232, 236, 238, 243, 244
下檻	敷居	しきい	136, 140,168, 170, 174, 175, 178, 197, 198, 199, 232
丸太	丸太	まるた	21, 76, 130, 144, 146, 147, 148, 154,156, 160, 161, 256
丸爐	丸炉	がんろ	202, 204, 205, 239, 248, 249
丸疊	丸畳	まるだたみ	17, 58, 72, 96, 97, 98, 99, 100, 101, 102, 110, 111, 132, 136, 137, 142, 192, 194, 238
土塀	土塀	どべい	90
土間床	土間床	どまゆか	26, 220
土葺	土葺	つちふき	216
大平壁	大平壁	おおひらかべ	155, 156, 158, 159, 162, 164
大目切	大目切	だいめぎり	73, 100, 101, 102, 103, 109, 110, 121, 122, 123, 124, 125, 228, 232, 234, 236, 242
大目構	大目構	だいめかまえ	68, 70, 109, 120, 121, 122, 124, 194, 195, 197, 198, 228, 229, 232, 240
大目疊	大目畳	だいめだたみ	17, 56, 72, 98, 99, 100, 101, 110, 124, 126, 130, 136, 142, 194, 230, 238, 240, 252
大寄茶會	大寄茶会	おおよせちゃかい	38, 79, 206
大德寺籬	大德寺垣	だいとくじがき	90
大爐	大炉	だいろ	136, 137, 196, 200, 201
水屋	水屋	みずや	25, 41, 45, 79, 94, 98, 99, 108, 109, 112, 113, 118, 119, 123, 124, 125, 127, 133, 137, 145, 172, 175, 185, 200, 201, 202, 203, 204, 206, 211, 233, 235, 236, 237, 239, 240, 241
小襖	小襖	こぶすま	242
土壁	土壁	つちかべ	16, 26, 68, 69, 76, 82, 120, 128, 130, 131, 144, 156, 166, 167, 168, 169, 176, 218, 236, 237, 256
四劃			
中敷居窗	中敷居窓	なかじきいまど	136, 235

262

化妝屋根裏天井	化粧屋根裏天井	けしょうやねうらてんじょう	122, 123, 134, 144, 145, 180, 186, 188, 189, 210, 238, 240, 242
天袋	天袋	てんぶくろ	203, 204
太鼓襖	太鼓襖	たいこぶすま	68, 174, 175, 184, 185, 224, 236, 238
手水鉢	手水鉢	ちょうずばち	79, 88, 89, 234, 235
手燭石	手燭石	てしょくいし	79, 88, 89
方立	方立	ほうだて	107, 170, 171, 174, 175, 178, 185, 232
木舞	木舞	こまい	214
水屋洞庫	水屋洞庫	みずやどうこ	17, 204, 205, 238, 239
水屋棚架	水屋棚	みずやだな	200, 202, 203
水指	水指	みずさし	97
水張口	水張口	みずはりぐち	200, 201
水琴窟	水琴窟	すいきんくつ	88
火袋	火袋	ひぶくろ	92, 93
火燈口	火灯口	かとうぐち	73, 122, 174, 175, 193, 240
火燈窗	火灯窓	かとうまど	230
木紋	木目	きめ	18, 66, 156, 236
支摘窗	半蔀	はじとみ	176
五劃			
付書院	付書院	つけしょいん	50, 64, 65, 128, 129, 130, 132, 133, 136, 152, 153, 255
出爐	出炉	でろ	100, 101, 102, 110
半東	半東	はんとう	40, 42, 109, 206
台子	台子	だいす	48, 49, 60, 96, 97, 98, 102, 120, 130, 142, 144, 192, 194, 226
台目疊	台目畳	だいめだたみ	98, 99
四目籬	四つ目垣	よつめがき	90, 91
四疊半大目	四畳半大目	よじょうはんだいめ	96, 120, 121, 130
市松文樣	市松文様	いちまつもんよう	72
平三疊	平三畳	ひらさんじょう	102, 226
平天井	平天井	ひらてんじょう	123, 134, 144, 145, 186, 187, 188, 189, 238, 240, 242
末客	末客	まっきゃく	40, 44, 45, 82, 83
末廣棚	末広棚	すえひろだな	140, 141
本勝手	本勝手	ほんがって	100, 101, 102, 120, 121, 122, 125, 126
本歌	本歌	ほんか	24
正客	正客	しょうきゃく	40, 43, 44, 45, 79, 86, 104, 111, 126, 232
瓦葺	瓦葺	かわらぶき	208, 211, 216, 217
皮付丸太	皮付き丸太	かわつきまるた	150, 186
石燈籠	石灯籠	いしどうろう	79, 88, 89, 92, 234
立禮席	立礼席	りゅうれいせき	41, 74, 119, 138, 140, 259
六劃			
仿作	写し	うつし	24, 25, 54, 120, 134, 136, 164, 228, 230, 251
光付	ひかり付	ひかりづけ	148, 149, 219
光悅寺籬	光悦寺垣	こうえつじがき	90, 91
吉野窗	吉野窓	よしのまど	126
向切	向切	むこうぎり	73, 100, 101, 102, 103, 109, 110, 122, 124, 140, 196, 230, 238, 244
回點前	戻り点前	もどりてまえ	108, 228, 240
竹穗籬	竹穂垣	たけほがき	90, 91

色紙窓	色紙窓	しきしまど	116, 122, 180, 182, 232
床柱	床柱	とこばしら	14, 18, 25, 50, 132, 134, 136, 148, 149, 150, 154, 155, 156, 157, 158, 159, 161, 164, 222, 224, 228, 229, 232, 236, 240, 242, 252
床框	床框	とこがまち	18, 66, 132, 136, 149, 154, 155, 156, 157, 159, 160, 161, 228, 229, 236, 240, 242
角柱	角柱	かくちゅう	18, 66, 68, 120, 144, 146, 156, 228, 229, 234
貝口	貝の口	かいのくち	178, 179, 181
赤松皮付	赤松皮付	あかまつかわづけ	151, 187, 189, 198
足元	足元	あしもと	218
初座	初座	しょざ	40, 43, 44, 50, 114, 127, 178, 206, 232
床脇	床脇	とこわき	237, 251, 252
床挿	床挿	とこざし	156, 157
有樂窓	有楽窓	うらくまど	116, 117, 176, 182, 183, 230, 231
八劃			
坪庭	坪の内	つぼのうち	170, 228
奉書紙	奉書紙	ほうしょがみ	168, 169, 175, 184, 185
宗貞圍	宗貞囲	そうていかこい	72, 73, 122, 124, 193
居前	居前	いまえ	98, 99, 100, 101, 192
押板	押板	おしいた	18, 33, 50, 128, 152, 153, 213, 215
明障子	明障子	あかりしょうじ	66, 134, 172, 176, 178
服紗	服紗	ふくさ	60
板床	板床	いたどこ	156, 160, 161, 164
板畳	板畳	いただたみ	102, 110, 111, 136, 230, 231, 240
枝折扉	枝折戸	しおりど	80, 81
泥金書	蒔絵	まきえ	60
空葺	から葺	からふき	216
肩衝筒釜	肩衝筒釜	かたつきつつがま	97
花明窓	花明窓	はなあがりまど	158, 180, 232
花頭窓	花頭窓	かとうまど	136, 176
長押	長押	なげし	120, 128, 130, 136, 144, 234
長苆散	長苆散	ながすさちらし	168, 169
侘數寄	侘数寄	わびずき	66, 67, 69, 243
九劃			
亭主床	亭主床	ていしゅどこ	104, 105, 124, 125
室床	室床	むろどこ	72, 122, 162, 163, 224, 225
屋脊樑	棟	むな	215, 217
建仁寺籬	建仁寺垣	けんにんじがき	90, 91
建水	建水	けんすい	97
指床	指床	さしどこ	156
柿葺	柿葺	こけらぶき	208, 210, 212, 213, 216, 240
洞床	洞床	ほらどこ	162, 163
洞庫	洞庫	どうこ	117, 121, 127, 183, 193, 204, 231, 238
流水槽	水屋流し	みずやながし	137, 200, 201, 202, 203, 204, 205, 237
炭入	炭入れ	すみいれ	202, 204, 205
炭斗	炭斗	すみとり	202
炭點前	炭点前	すみてまえ	44
炮烙棚	炮烙棚	ほうらくだな	204
砂雪隠	砂雪隠	すなせっちん	41, 79, 83, 87, 119

突上窗	突上窓	つきあげまど	116, 117, 120, 121, 122, 123, 124, 129, 134, 176, 180, 181, 190, 210, 238
竿縁天井	竿縁天井	さおぶちてんじょう	154, 186
美侘	美侘	きれいわび	34, 54, 56, 70, 73, 243, 246
茅葺	茅葺	かやぶき	70, 208, 214, 215, 236, 238
面付	面付	つらつき	148
風爐先床	風炉先床	ふろさきどこ	104, 105, 122, 123, 234
風爐先窗	風炉先窓	ふろさきまど	122, 124, 176, 177, 180, 181
風爐屏風	風炉先	ふろさき	104, 105, 196, 230, 240
十劃			
庫裡	庫裡	くり	112
桂籬	桂垣	かつらがき	90
框床	框床	かまちどこ	160, 164
海	海	うみ	79, 88, 89
真行草	真行草	しんぎょうそう	144, 145, 156, 188
茶入	茶入	ちゃいれ	44, 48, 97, 202
茶釜	釜	かま	48, 109, 126, 138, 196, 204
茶袋	仕覆	しふく	48, 97
茶湯之間	茶湯の間	ちゃのゆのま	32, 192, 194, 200
茶筅	茶筅	ちゃせん	14, 49, 138, 202
茶道口	茶道口	さどうぐち	108, 109, 174, 175, etc.
茶禪一味	茶禅一味	ちゃ ぜんいちみ	56
草體化	草体化	そうたいか	130, 144, 192, 234
逆勝手	逆勝手	ぎゃくがって	100, 101, 102, 136, 137, 244, 248
配膳台	配膳台	はいぜんだい	206
書院造	書院造	しょいんづくり	18, 21, 62, 64, 128, 130, 134, 136, 144, 146, 152, 156, 236
高床式	高床	たかゆか	62
格天井	格天井	ごうてんじょう	18, 136, 236
十一劃			
寄棟造	寄棟造	よせむねづくり	138, 208, 209
掛天井	掛込天井	かけこみてんじょう	186, 188
掛金	掛金	かけがね	178, 179, 184
深三疊大目	深三畳大目	ふかさんじょうだいめ	109, 122, 123, 154, 194, 198, 228, 229, 240
袋床	袋床	ふくろどこ	162, 163
袖壁	袖壁	そでかべ	28, 109, 111, 118, 130, 145, 158, 162, 188, 194, 195, 198, 228, 229, 232, 238, 240
袖籬	袖垣	そでがき	90
釣床	釣床	つりどこ	164, 165
雪隱	雪隠	せっちん	44, 79
連子窗	連子窓	れんじまど	68, 114, 115, 122, 124, 126, 171, 176, 178, 184, 218, 222, 224, 242
現代主義	モダニズム		22, 74, 75, 232, 252, 255, 256
連歌	連歌	れんが	20, 32, 62, 64, 66, 144, 222
通棚	通棚	とおりだな	202, 203, 205
張付壁	張付壁	はりつけかべ	66, 130, 131, 144, 156, 166, 167, 234, 236, 237
十二劃			
勝手付	勝手付	かってづけ	104, 105, 116, 117, 122, 180, 182, 204, 224, 230, 238, 240

揚簀扉	揚げ簀戸	あげすど	80, 81
殘月仿作	残月写し	ざんげつうつし	25, 134
殘月床	残月床	ざんげつどこ	129, 134, 135, 164, 165
殘月亭	残月亭	ざんげつてい	134, 135, 164
焙烙棚	焙烙棚	ほうらくだな	113
無目敷居	無目敷居	むめしきい	197, 198, 199
琵琶床	琵琶床	びわどこ	133, 164, 165
筍面	筍面	たけのこづら	148, 149, 155
袴付	袴付	はかまつけ	41, 78, 79, 119
貴人疊	貴人畳	きにんだたみ	44, 45, 79, 98, 99
間垂木	間垂木	あいだるき	180, 181, 186, 187
隅爐	隅炉	すみろ	100, 101, 102, 103, 126, 224, 227
雲雀棚	雲雀棚	ひばりだな	28, 198, 232
黑文字籬	黒文字垣	くろもじがき	90
給仕口	給仕口	きゅうじぐち	108, 109, 111, 112, 118, 122, 123, 124, 125, 145, 150, 174, 175, 184, 187, 193, 209, 232, 233, 236, 237, 240, 241, 243
蛭釘	蛭釘	ひるくぎ	129, 196
十三劃			
亂箱	乱れ箱	みだればこ	78
圓窗床	円窓床	えんそうどこ	162, 163
會所	会所	かいしょ	32, 62, 63, 64, 65, 66, 146, 200
椽木	垂木	たるき	150, 180, 181, 186, 187, 210, 213, 214, 215, 217
棟貫	あふち貫	あふちぬき	170, 171, 178
置床	畳床	たたみどこ	164, 165
置花入	置花入	おきはないれ	50
置洞庫	置洞庫	おきどうこ	204, 205
腰付障子	腰付障子	こしつきしょうじ	172, 173
腰板	腰板	こしいた	172, 202, 203, 218, 219, 236
腰高障子	腰高障子	こしだかしょうじ	120
腰掛	腰掛	こしかけ	41, 42, 43, 44, 79, 82, 86
腰葺	腰葺	こしぶき	208, 211, 212, 217
落天井	落天井	おちてんじょう	144, 145, 186, 187, 188, 189, 195, 232
落掛	落掛	おとしかげ	50, 132, 148, 154, 155, 159, 162, 164
落間	落間	おちま	65
運點前	運び点前	はこびてまえ	98, 192, 200, 204
道安風爐	道安風炉	どうあんぶろ	97
道安圍	道安囲	どうあんがこい	73, 193
道具疊	道具畳	どうぐだたみ	98, 99, 100, 101, 102, 108, 192
違棚	違棚	ちがいだな	18, 33, 50, 64, 120, 121, 128, 130, 131, 136, 137, 152, 153, 164, 236, 237
準備室	控え室	ひかえしつ	206
十四劃			
網代扉	網代戸	あじろど	80, 81
網代籬	網代垣	あじろがき	90, 91
蒲天井	蒲天井	がまてんじょう	232
障子	障子	しょうじ	173, 180, 182, 184, 185, 224, 226, 232, 234, 236, 242, 246, 260
寢殿造	寝殿造	しんでんづくり	62, 63, 76

國家圖書館出版品預行編目（CIP）資料

日式茶室設計最新版 / 桐浴邦夫著；有斐齋弘道館監修；林書嫺譯 -- 初版
-- 臺北市：易博士文化，城邦文化出版：家庭傳媒城邦分公司發行, 2021.02
268面；19*26公分. -- (日系建築知識；14)
譯自：115のキーワードで学ぶ：世界で一番やさしい茶室設計
ISBN 978-986-480-138-1 (平裝)
1.建築 2.室內設計 3.日本

923.31 110000509

DO3314

日式茶室設計最新版

飽覽茶道珍貴史料、茶室設計表現手法，領略名茶室的空間意匠

原 著 書 名／ 115のキーワードで学ぶ世界で一番やさしい茶室設計 最新版
原 出 版 社／ X-Knowledge
作 者／ 桐浴邦夫
監 修／ 有斐齋弘道館
譯 者／ 林書嫺
選 書 人／ 蕭麗媛
編 輯／ 許光璇、鄭雁聿

業 務 經 理／ 羅越華
總 編 輯／ 蕭麗媛
視 覺 總 監／ 陳栩椿
發 行 人／ 何飛鵬
出 版／ 易博士文化 城邦文化事業股份有限公司
 台北市中山區民生東路二段141號8樓
 電話：（02）2500-7008 傳真：（02）2502-7676
 E-mail: ct_easybooks@hmg.com.tw
發 行／ 英屬蓋曼群島商家庭傳媒股份有限公司城邦分公司
 台北市中山區民生東路二段141號11樓
 書虫客服服務專線：（02）2500-7718、2500-7719
 服務時間：週一至週五上午09:30-12:00；下午13:30-17:00
 24小時傳真服務：（02）2500-1990、2500-1991
 讀者服務信箱：service@readingclub.com.tw
 劃撥帳號：19863813 戶名：書虫股份有限公司
香港發行所／ 城邦（香港）出版集團有限公司
 香港灣仔駱克道193號東超商業中心1樓
 電話：（852）2508-6231 傳真：（852）2578-9337
 E-mail：hkcite@biznetvigator.com
馬新發行所／ 城邦（馬新）出版集團Cite(M) Sdn. Bhd.
 41, Jalan Radin Anum, Bandar Baru Sri Petaling,
 57000 Kuala Lumpur, Malaysia.
 電話：（603）90578822 傳真：（603）90576622
 E-mail：cite@cite.com.my

封 面 構 成／ 簡單瑛設
製 版 印 刷／ 卡樂彩色製版印刷有限公司

SEKAI DE ICHIBAN YASASIT CHASHITSU SEKKEI SAISHINBAN
© KUNIO KIRISAKO & YUUHISAI KOUDOUKAN 2020
Originally published in Japan in 2020 by X-Knowledge Co., Ltd.
Chinese (in complex character only) translation rights arranged with
X-Knowledge Co., Ltd.

■2021年02月03日初版1刷

ISBN 978-986-480-138-1

定價750元 HK＄250